中國文化圖文讀本

中國功夫

王廣西 著

三聯書店（香港）有限公司

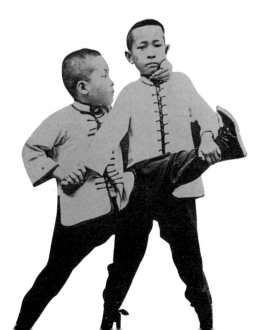

責任編輯　俞笛

美術設計　吳冠曼

書名　中國功夫（中國文化圖文讀本）

著者　王廣西

出版　三聯書店（香港）有限公司

香港鰂魚涌英皇道 1065 號 1304 室

Joint Publishing (H.K.) Co., Ltd.

Rm. 1304, 1065 King's Road, Quarry Bay, Hong Kong

發行　香港聯合書刊物流有限公司

香港新界大埔汀麗路 36 號 3 字樓

SUP Publishing Logistics (HK) Ltd.

3/F., 36 Ting Lai Road, Tai Po, N.T., Hong Kong

印刷　深圳市德信美印刷有限公司

深圳市福田區八卦三路 522 棟 2 樓

版次　2006 年 3 月香港第一版第一次印刷

2006 年 7 月香港第一版第二次印刷

規格　24 開（170 X 208 mm）224 面

國際書號　ISBN-13: 978 . 962 . 04 . 2441 . 0

ISBN-10: 962 . 04 . 2441 . 7

目錄

前言

　　武術是中華民族的寶貴文化遺產，也是中華民族對人類文化的又一貢獻。

　　中國武術，古稱“拳勇”、“技擊”，後來又叫“國術”，外國人則稱之為“功夫”。它是民族智慧的結晶，也是民族傳統文化在武技一道的體現。中國武術的思想核心是儒家的中和養氣之說，同時又融匯了道家的守靜致柔、釋家的禪定參悟等諸多理論，從而構成了一個博大精深的武學體系，成為世界上獨一無二的“武文化”。中國武術浸潤着民族的性格氣質，蘊含着中華民族對搏擊之道的獨特悟解。它既不同於那種張揚自我、崇尚剛猛的歐美拳擊，又不同於極具島國文化特色的日本空手道，也不同於帶有濃烈熱帶叢林氣息的泰拳。中國武術講究剛柔相濟，內外兼修，既有剛健雄美的外形，更有典雅深邃的內涵。中國武術不僅僅是搏擊術，更不是單純的拳腳運動，也不是力氣與技法的簡單結合，它飽含着哲理，深蘊着先哲們對生命和宇宙的參悟，以一種近乎完美的運動形式詮釋着某種古老的哲學思想，追求那種完美而和諧的人生境界。

　　中國武術以技擊為中心，以強身自衛為目的，但它的練功原則卻是始於養氣，而終於中和守靜之道。拳腳招法形之於外，柔靜中和固之於內，外猛而內和，外動而內靜，外放而內斂，並非一味逞強爭勝，好勇鬥狠。心如古井，止水無波，大巧若拙，無法為法，這才是武學境界的極致。

　　在中華民族的諸多文化形態中，武術是一個高度封閉的文化系統，除了漢魏時期的佛法傳入以外，它幾乎沒有接受過任何外來影響。武術基本上來自社會下層，更多地反映出中國古代下層百姓的性格氣質，而且頗有點平民色彩。武術屬於民間文化形態，與琴棋書畫、詩文金石等“雅文化”相比，它似乎顯得堅硬而粗礪。中國武術以其鄉土山野之氣為深厚底

蘊，始終保持着原始古樸的風貌，富於剛健詭異之美，至今仍不失為中國傳統文化領域中的一塊淨土。

明代中期，少林派的一群武僧曾用鐵棍擊敗了日本武士的長刀。清末民初，一批武林高手又用自己的雙拳打倒了那些趾高氣揚的洋人拳師。20世紀中葉，美國出了一位名叫吉爾比的格鬥高手，他能用一隻手做五次引體向上（左右手均可），還能用雙手的食指和拇指夾住房檐的椽子，身體懸空，可平行移動七八米之遠。吉爾比擅長柔道和空手道，又周遊世界，遍訪各國高手，掌握了不少鮮為人知的格鬥絕招。但是，這位美國高手做夢也沒有想到，在中國昆明的一次較量中，他的左腳竟被一位藉藉無名的中國拳師生生踢斷。從此，吉爾比再也不敢與中國拳師較量，而只滿足於觀看表演。他不得不承認，中國拳術是"格鬥的最高形式"，西方無法與之匹敵。

從20世紀80年代起，外國人來華學武者絡繹不絕。從1998年起至2004年止，中國選手又屢屢擊敗前來挑戰的美國、日本、泰國等國高手（均為自由搏擊的團體對抗賽），再次捍衛了中國武術的榮譽。與此同時，中國武術也正在大踏步走向世界。截至2003年11月，國際武術聯合會的成員已達97個，並已成功地舉辦了多次世界武術錦標賽。

青山巍巍，綠水長流。中國武術歷經滄桑，千年不衰，至今仍洋溢着生命的活力，可謂中國傳統文化和民族精神的一個生動縮影了。

2004年4月18日上午於鄭州一角之齋，時值樓下牡丹花開

一・七大拳系

中國是一個歷史悠久、幅員遼闊的多民族大國，地理環境與人文因素均極為複雜。由於歷史與民族的原因，各地區之間經濟文化的發展很不平衡，各地風俗民情也頗有差異，於是很早就形成了若干各具特色的文化區，如中原文化區、齊魯文化區、荊楚文化區、關隴文化區、吳越文化區、巴蜀文化區、閩南文化區、嶺南文化區，以及後起的京派文化區和海派文化區，等等。它們無不擁有鮮明的地域特色。中華民族的大文化，實際上就是由這些地域文化融匯而成的。

武術是一種文化形態，它必然要打上地域文化的烙印。武術又基本上屬於純粹的民間文化形態，其生命力深藏於下層百姓之中，所以它的地域特色又是最濃郁的。中國武術的所有流派，都是以地域文化為依托，從地域文化中孕育出來的。

圖1 徒手鬥長梃　畫像石　漢　河南南陽出土

清初大儒黃宗羲最早提出"內家"、"外家"之說，認為凡先發制人、主動進攻者即判為外家拳，如少林拳；凡後發制人、以靜制動者即判為內家拳，如武當拳。後人又多把偏於剛猛一路的視為外家拳，偏於陰柔一路的視為內家拳。武林中還有"南拳北腿"之說，認為南人智巧而北人淳樸。從技擊上

看，南人身材較矮，重心偏低，而動作靈便，身法敏捷，講究"一寸短，一寸險"，貼身靠打，手法靈活多變；北人身高力大，臂長腿長，而重心較高，下盤稍顯空虛，於是發揮"一寸長，一寸強"的優勢，放長擊遠，善於以迅猛多變的腿法擊人，變不利為有利。質言

人荷着戈（戍）

一手拿鉞
一手捉俘虜

人拿着刀

用弓射箭（射）

一手拿戈
一手拿盾

圖2　象形鐘鼎文圖例　中國國家博物館陳列

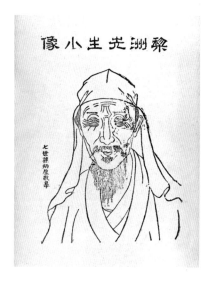

圖 3 黃宗羲（公元 1610 — 1695 年）畫像
在中國武術史上，黃宗羲最早提出"內家"、"外家"之說，首次披露點穴之術。其子黃百家為武當派傳人。

之，南方拳術以靈巧勝，北方拳術以渾厚勝。

在漫長的歷史進程中，中國武術以地域文化為底蘊，先後形成了七個地域性的大拳系。在每一個大拳系中，又以某一拳種為中心，衍分出若干個自成體系的拳派。這七大拳系是：

一、少林拳系，以河南、山東、河北為中心；

二、武當拳系，以湖北、江蘇、四川為中心；

三、峨眉拳系，以四川為中心；

四、南拳拳系，以福建、廣東為中心；

五、形意拳系，以山西、河北、河南為中心；

六、太極拳系，以河南、北京為中心；

七、八卦拳系，以北京為中心。

其中，少林、武當、峨眉三大拳系都以名山、名寺、名道觀為依託，形成較早，而形意、太極、八卦三大拳系形成較晚，且最早流行於北方。武林中人習慣把武當、形意、太極、八卦稱為內家四大拳派。

少林拳系

俗話說：“天下功夫出少林。”名馳中外的河南嵩山少林寺，就是少林武術的發源地。

嵩山位於河南中部，氣勢雄渾磅礴，被推為五嶽之首。少林寺坐落在少室山腳下，依山勢而建，迤邐直達山腰，異常宏偉。

少林寺始建於北魏太和十九年（公元495年），第一位入主少林寺的是東天竺高僧跋陀。其後不久，南天竺高僧菩提達摩也曾去過少林寺，但他並沒有在少林寺久住，更沒有什麼“面壁九年”之事。後人傳說達摩曾經寫有《易筋經》，創編“羅漢十八手”，由此開創了少林武術，這是沒有任何根據的。少林寺內有“面壁石”一塊，也是後人的偽造。

少林武術的淵源是中原地區的民間武功。據考古發現，至遲在兩漢時期，中原地區的武功已發展到相當水平，行氣導引之術（氣功）也已積累了比較豐富的經驗。少林寺的和尚多數來自中原一帶，有些人入寺之前就會武功，入寺之後又在僧眾之間相互傳授切磋。在武功方面，少林

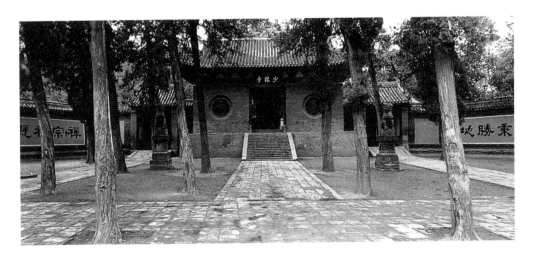

圖4 嵩山少林寺 *20世紀80年代初*

圖5 紅衣西域僧圖 元 趙孟頫
據作者跋，此圖所畫為印度僧人。

寺一向有兼收並蓄、善於學習的傳統，所以能夠廣泛吸收僧俗兩界的武功精華，不斷總結提高，並有所發展創造。

隋朝末年，少林寺十三武僧助唐王李世民擊敗王世充，少林武功從此漸有名氣。五代時，少林高僧福居邀請十八家武林高手入寺獻藝。福居博採眾長，去粗存精，匯成《少林拳譜》。金元之際，少林高僧覺遠又與蘭州高手李叟、洛陽名師白玉峰（後在少林寺出家，法號秋月）定交，三人同歸少林，新創七十餘手。從隋唐到金元，少林武術不斷發展豐富，逐漸走向成熟。

少林寺以武功名揚天下是在明清時期。

明朝嘉靖年間（公元1522—1566年），倭寇竄擾東南沿海，少林派武僧八十餘人在月空等人率領下勇赴沙場，屢挫敵焰。這些少林派武僧“俱持鐵棍，長七尺，重三十斤，運轉便捷如竹杖，驍勇雄傑。官兵每臨陣，輒用為前鋒”。倭寇多是日本的失意武士，手持長刀（即倭刀，類似後來的日本軍刀），兇悍異常，但每次都被少林武僧殺得一敗塗地。在這次抗倭戰爭

中，先後有三十餘名少林派武僧為國捐軀。

嘉靖四十年（公元1561年），抗倭名將俞大猷（福建晉江人）途經嵩山，曾拜謁少林寺。俞大猷本是一代武術宗師，他發現少林寺的棍法"傳久而訛，真訣皆失"，於是將自己精研的棍法傳給少林寺僧。少林寺棍法由此精進。經過七八十年的努力，到了明朝末年，少林棍法已被推為諸家棍法之首，被公認為武術正宗。此後，少林寺僧又專攻拳術，以使拳術與棍術齊名。明末時，少林僧洪記又從劉德長學得獨步天下的峨嵋槍法。

明末清初之際，少林武功廣泛吸收了北方許多拳派的精華，同時也吸收了福建的棍術和四川的槍術，在本寺武功的基礎上加以融匯提煉，終於形成了內容博深、技藝精湛的少林拳系，全面取得了武術正宗的崇高地位。同時，由於少林武功的名氣越來越大，北方的不少拳派，或受到少林武功的影響，或託名少林以自重。這樣，少林拳系實際上就涵蓋了中國北方地區的幾乎所有的武術門派，少林武術也成了中國北方地區武術的總稱。

目前流行於北方地區的許多拳種，如梅花、炮拳、洪（紅）拳、功（弓）力、劈掛、通臂、短打、燕青（秘蹤）、攔手、螳螂、七星、昭（朝）陽、關東、八極、戳腳、鷹爪，以及長拳、猴拳、萇家

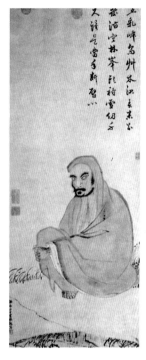

圖6 **達摩圖** 明 丁雲鵬

少林僧七十字派

福慧智子覺	了本圓可悟
周洪普廣宗	道慶同玄祖
清淨真如海	湛寂淳貞素
德行永延恆	妙體常堅固
心朗照山深	性明鑒崇祚
衷正善禧祥	謹慤原濟度
雪庭為導師	引汝歸鉉路

筆者按，此"七十字派"原刊於《少林釋氏源流五家宗派世譜定祖圖序碑》，為元初福裕禪師所立。自元迄今，凡少林寺僧取名，皆嚴遵此譜，不得舛亂。明清以來，拳書筆記多有託稱少林僧者，今錄其字輩於此，以供參考。至20世紀80年代，嵩山少林寺中，"素"、"德"兩輩僧人尚有健在者。

圖 7 少林寺校拳圖

此為嵩山少林寺白衣殿壁畫，又名"捶譜"，繪於清初。圖中一些招
式清晰可辨，體現出少林拳大開大合的特點。

拳、岳氏連拳，等等，都屬於少林拳系。
上述每一拳種又都擁有各自獨立的若干拳
械套路和功法。目前，僅少林寺內秘傳的
拳路就有 234 種、器械套路 137 種，合計
371 種，另外還有以"少林七十二藝"為代

表的許多功法，據説其拳械功法總數多達
七八百種，可謂集北方武功之大成了。

少林拳多走剛猛一路。中原人身高
體壯，偉岸多力，性格憨厚，所以拳路
多是大開大合，勁力迅猛，充分發揮腿
長臂長的優勢，放長擊遠，講究"一寸
長，一寸強"。中原人重心較高，因此
特別注意發揮腿擊的優勢，主張"手打
三分，腳打七分"，又有"手是兩扇門，
全憑腿打人"之説。

少林拳質樸無華，很少搞花架子，其
編排完全從實戰格鬥出發，來去一條線，
起橫落順，即橫身而進，順身（側身）而
落，在擊敵的一瞬間，使自己身體的受敵
面積變得最小，而發勁最猛。少林拳要求

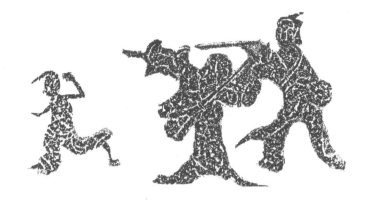

圖 8 擊劍

畫像石 漢 河南唐河出土

圖中二人各執長劍，右側一人瞪目大喝，跨步出劍。左側一人側首閃避，橫劍還擊，其身後孩童驚恐奔逃。

日本少林拳法聯盟

1947年成立，總部設在日本香川縣多度津。創始人宗道臣（公元1911—1980年）於20世紀30年代到中國，1936年在登封拜師，學習少林拳法，1946年回國。從1973年開始，宗道臣曾多次到少林寺拜祭祖庭。宗道臣逝世後，其女宗由貴（公元1958—）出任掌門人。截至2003年，日本少林拳法聯盟已擁有140萬註冊會員，在日本各地設有2,700個支部和道院，另在26個國家設有200多個支部。

"拳打臥牛之地"，意思是與敵接戰，或進或退，不過是兩三步之間，套路編排要合乎這種實戰需要。

少林寺是中國佛教中禪宗的祖庭（發源地），所以少林拳屬於佛門武功，少林僧人練拳的本意在於護寺護法。禪宗的和尚都要練習參禪，日日堅持，不得間斷。參禪時，必須端坐蒲團之上，澄心空慮，心念集中於一點，其它什麼都不能想。久而久之，便有可能豁然開悟，參透禪理。少林寺的僧人在習武的同時，也要堅持參禪。禪法本是一種心法，也可變通成為內

功。少林寺僧歷代多出高手，與他們堅持參禪有一定關係。

少林拳系與其餘六大拳系均有淵源關係，並對峨眉、南拳、形意、太極四大拳系的形成產生過重要的影響。

武當拳系

在中國武林中，一向有"外家少林，內家武當"之說。少林與武當，可謂雙峰並峙，各有千秋。

武當山雄踞於湖北省西北部，為大巴

圖9 武當山天柱峰

峰頂為金殿，始建於明永樂十四年（公元1416年）。

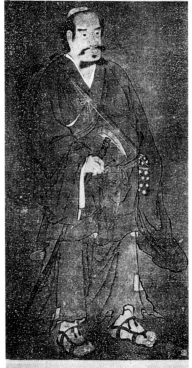

圖 10 張三豐畫像 明

此為已知最早的張三豐畫像，原為明岐陽王李氏世藏。李氏先祖 文忠 為朱元璋外甥，明開國功臣。或謂李氏好客，三豐曾偶爾造訪，客居 王府，遂留下畫像云。

有關張三豐的較早記載

張三豐，未詳何人。洪武初年雲遊，生於均州，附芝河里道籍，以全真修煉於太嶽太和山。道德隆盛，眾皆化之，遂禮請為興聖五龍宮住持，大闡宗風。後於南岩宮結庵習靜。……身長七尺，廣顙修眉，方瞳美髯，髯長如戟。經書一覽成誦，寒暑惟箬笠破衲，草履麻絛。動則身輕，日行千里；靜則瞑目，兀坐旬日。時有虎豹守護，人異之。不茹葷酒，飲食不拘米麵、松柏、黃精、野蔬，隨其多寡，甚則斗米一啖輒盡，或辟穀兩三月亦自若也。倏忽往來，應顯莫測，竟莫知其所在，時稱"張神仙"云。

——明天順三年（公元 1459 年）
《襄陽郡志》卷三《仙釋》

山餘脈，北接豫陝，南控三峽，西鄰巴蜀，東瞰江漢，方圓八百餘里，其主峰天柱峰海拔 1,612 米。武當山古屬均州，為襄陽府所轄，今屬丹江口市。從武當山向南不遠，便是著名的神農架地區。

武當山奇峰競秀，風景幽麗，其險奇詭異之境，雄渾涵厚之態，較泰山有過之而無不及。武當山地處偏遠，迥出塵表，歷來為道教聖地之一。武當山原名太和山，相傳真

武帝君曾在此修煉，久而得道飛昇。

武當山的道士很早就有練拳的傳統。清初學者黃宗羲說武當拳為武當道士張三峰（一作張三豐）所創，其實是沒有根據的。據史料記載，張三峰係全真派道士，生活在元末明初時期，他曾在武當山修煉氣功，但是不會拳術。

道家講究清靜無為，又最講究養生之道，所以武當拳的特點是技擊與養生並重，融養生於技擊之中。幾乎所有的道家拳派都是如此，這與偏重技擊的佛門拳派少林拳有所不同。

武當拳以養氣健身、制敵自衛為目的，其技擊原則是後發制人，以靜制動，以逸待勞，後發先至，乘勢借力，要求鬥智

圖 11 吳王夫差銅劍
春秋晚期 湖北江陵出土

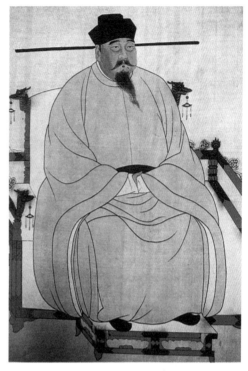

圖 12 宋太祖趙匡胤（公元 927 － 976 年）
趙匡胤為武將出身。武當拳系與少林拳系中均有太祖長拳，相傳為趙匡胤所創。

不鬥力，尚意不尚力。在對敵時，要求化去對方的勁力，而不宜以硬對硬（貴化不貴抗）；步走弧形（圈步），進以側門（從敵方身側搶進）；動如蛇之行，勁似蠶作繭，心息相依，閃展巧取。

武當拳手法多變，以翻鑽為主，多用

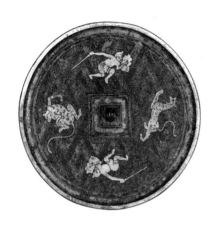

圖 13 鬥獸紋鏡

秦 湖北雲夢出土
二武士操劍持盾,與兩惡豹相搏。

圖 14 木篦彩繪角抵圖

秦 湖北江陵出土
圖繪三男子赤裸上身,腰束長帶,下着短褲,右側二人作勢欲搏。左側一人直立,雙手前伸,似為裁判。

掌而少用拳,不像少林拳那樣,多是出拳直擊。武當拳法較少跳躍動作,步型低矮。多用掌,與重在打穴有關;少跳躍,與重在實戰有關;步型低,與重在擒拿有關;走圈步,與重視跌法有關,由此形成了武當拳的獨特風格。

道士們過的是與世無爭的清靜生活,所以練武當拳的目的在於自衛,不到萬不得已時不得與人動手,而一旦動手,則是柔中有剛,軟裡藏硬,化勁用柔,發勁用剛,具有較大的威力。

從明朝嘉靖年間(公元 1522 — 1566 年)到清朝康熙年間(公元 1662 — 1722 年),武當拳曾在寧波一帶流傳,出現了張松溪、葉近泉、單思南、王征南等高手。黃宗羲的兒子黃百家(字主一)就是王征南的弟子。

由於武當派極密其技,擇徒甚嚴,又向來不愛炫耀,所以武當拳的流傳並不廣。黃百家之後,武當拳突然消失,人們多以為失傳,實際上並非如此。

大約在明代中期,武當拳分為兩支,一支留在本山,一支據說由張松溪南傳至四川。晚清光緒年間,武當山道士的後人

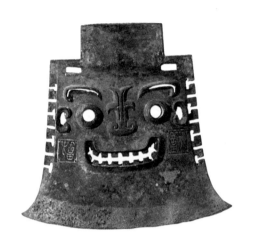

圖 15 人面鉞
商代後期 山東益都出土
鉞是古代一種兵器，同時象徵權力和法律。

鄧鍾山又在江蘇江寧（今屬南京市）開堂授徒，於是武當拳又東傳至江蘇。四川、江蘇兩支至今繁盛。留在武當山的一支也未失傳，至今武當道士仍然保持着練武傳統。

據粗略統計，目前流傳的源於武當山的拳路不下六十種，包括太乙五行、純陽、太和、啟蒙、六步、忍尺、光明、問津、探馬、七肘、七星、兩儀、指迷、鷂子、長拳、六路、八極、醉八仙、雲帚、剛拳、五朵梅花、柳葉綿絲掌，等等。武當派的器械套路也有幾十種，如六乘槍、四門槍、龍門十三槍、一葦棍、撼山易棍、玄武棍、混元鐵棍、武當劍、白虹劍、八仙劍、三合刀、四門刀、戒刀、春秋大刀、雁尾單刀、虎尾鞭、連環鐧、板凳拳、太極球等。武當拳系中還包括著名的"武當三十六功"，如玄武功、綿掌功、虎爪功、地龍功、渾元功、太極球功等。

武當拳系的形成時間，大概在明末清初，約與少林拳系同時。但就目前影響而言，武當拳系遠不如少林拳系，是七大拳系中影響最小的一個。

峨眉拳系

峨眉拳系是指以峨眉山為中心的四川拳系，它是在中國南方地區僅次於南拳的

棋手蹴石如蹴踘

楊河為唐代著名棋手，圍棋至逸品格，而性好相撲。咸通年間，遊江襄某寺，棋後問寺中有相撲者否，僧告以無。楊河乃脫下外衣，以腳蹴起庭中搗帛石，復蹴高而手接，擲高後再接，如同擊踘。

——據〔宋〕調露子《角力記》

第二大拳系。

　　峨眉山矗立於四川中部，北瞰邛崍、青城諸峰，南鄰小相、大涼眾山，東襟岷江，西環大渡河，雄渾高峻，綿亙百里，盡得巴山蜀水之靈氣。其主峰高達 3,099 米，遠在武當、嵩山之上，歷來為遊覽勝地。

　　峨眉山是中國佛教的四大名山之一，相傳是普賢菩薩的道場，山上寺觀眾多，有不少名剎。

　　據說峨眉山上的和尚道士很早就有練武的傳統，但史料缺乏記載。明代中期，抗倭名將唐順之寫過一首《峨眉道人拳歌》，生動描寫了峨眉拳法的快速靈巧。唐順之本人是一位武林高手，曾向戚繼光傳授過槍法。他以行家眼光看拳，其描寫

自不同於一般文人學士的虛浮誇誕之筆。
由此可見，當時的峨眉拳法已相當成熟，
於少林拳法之外自成一格。

　　大概就在唐順之推許峨眉拳法之時，
峨眉的器械水平也正在悄然完成着質的飛
躍，其標誌是峨眉槍法名揚天下。

　　峨眉槍法為峨眉山普恩禪師所傳，至
明末時已傳四代，少林僧洪記也曾學得這
一槍法。生活在明末清初的吳殳是普恩禪
師的第四代傳人。吳殳是一代武林高手，
尤精槍法。他曾匯集各種槍法五百餘種，
推峨眉槍法為第一。明代中期，峨眉的槍
法，福建泉州的棍術和劍術，都曾獨步天

圖 17 射士 畫像磚 東漢 四川德陽出土

下，其水平遠在嵩山少林寺之上，而且後
來都曾對少林武術的發展產生過促進作
用。同樣地，少林拳法對峨眉拳系的最終
形成也產生過重大影響。

圖 18 弋射圖
畫像磚 東漢 四川成都出土

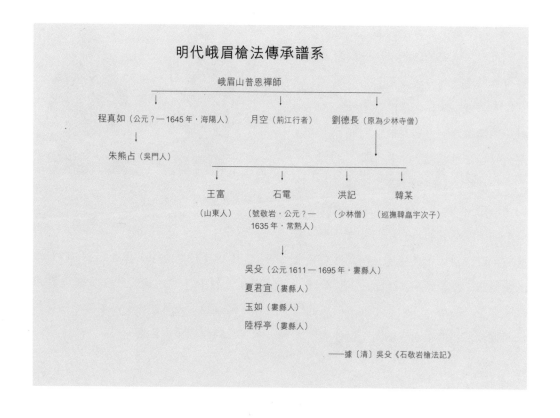

明代峨眉槍法傳承譜系

峨眉山普恩禪師

程真如（公元？—1645年，海陽人）　　月空（荊江行者）　　劉德長（原為少林寺僧）

朱熊占（吳門人）

王富　　　　　　石電　　　　　　洪記　　　　　　韓某

（山東人）　　（號敬岩，公元？—　　（少林僧）　　（巡撫韓晶宇次子）
　　　　　　1635年，常熟人）

吳殳（公元1611—1695年，婁縣人）

夏君宜（婁縣人）

玉如（婁縣人）

陸桴亭（婁縣人）

——據〔清〕吳殳《石敬岩槍法記》

四川向稱天府之國，經濟文化發達甚早，與北方交流頻繁，歷史上北人入川者絡繹不絕，將少林拳法帶入四川。四川民風勇悍，百姓富於鬥爭精神，習武之風幾乎不亞於中原。峨眉拳術就是在四川地方拳術與少林武功互相交流融匯的基礎上形成的。在四川流傳較廣的僧門拳、明海拳、洪門拳、字門拳、會門拳、盤破門等，據說均源於嵩山少林寺。趙門拳、山東教等也與嵩山少林寺有淵源關係。但是，上述諸多拳派，多以短拳為主，"多拳少腿"，與"多腿少拳"的少林風格已有明顯區別，已經四川化了。有些拳種在北方早已罕見，卻在四川紮下根來。像目前流行在四川南充一帶的江河拳，

圖 19 宴樂習射水陸攻戰紋銅壺之紋飾展開圖
戰國 四川成都出土

圖20 銅戈 戰國 四川成都出土

圖21 獸面紋戈
戰國中晚期 四川新都出土
其援近上刃處鑄有"巴蜀圖語"，迄未解讀。

相傳源於河南開封，可是如今在開封倒是久已失傳了。

　　峨眉拳系也包括一部分土生土長的拳種。像余門拳就是東鄉縣（今宣漢縣）余氏家族的家傳拳術，到清乾隆中期始傳外姓。白眉拳相傳為峨眉山白眉道人所授。化門拳相傳為峨眉山修德禪師所傳。峨眉拳系中還有一些罕見的象形拳，像慧門拳中有蛤蟆拳、蝴蝶拳各一路。簡陽余氏的余家拳中有一路"攀花拳"，動作模仿蜂蝶飛舞花叢之態，輕盈靈巧，多縱跳躲閃，講究沾手連發。峨眉拳系中還有一套黃鱔拳，為安岳陳氏家傳拳術。

　　此外，武當、南拳、形意、太極、八卦諸大拳系也都有拳路傳入四川，有的已經衍化為峨眉拳系的一部分。

　　據近年統計，目前四川省內一共流傳67個拳種，包括1,652個套路，另有276種功法。在這67個拳種中，屬於四川本地的拳種有28個，佔總數的41.79%。明顯屬於少林拳系的拳種有27個，佔總數的40.30%。另有12個拳種屬於其它拳系。

　　四川是西南經濟文化大省，歷來具有胸襟開闊、兼容性強、求新求變的特點。

圖 22 自然門名師杜心五先生（公元 1869 — 1953 年）
杜心五為湖南慈利人，清末時畢業於日本東京農業大學，師從川人徐矮師，技藝大成，傳萬籟聲。

巴蜀文化是中國最富於包容性的地域文化之一，它既不像中原文化那樣，具有頑強的民族主導意識，以致為自尊和歷史因襲所累；又不像嶺南文化那樣，帶有鮮明的瀕海地域色彩，表現出強烈的功利趨向和物慾追求，以致偶爾失落了自我；也不像吳越文化那樣，浸潤着歷史的自豪感，在

輕鬆與小巧之中陶然於那悠遠的神韻，以致很難顯示出大度，而是襟胸闊大，兼收並蓄，在廣泛汲取外來文化的基礎上，熔鑄出飽含巴蜀情調的地域文化來。

峨眉拳系正是巴蜀文化的一個縮影。

南拳拳系

這是一個浸潤着亞熱帶海洋情調與丘陵叢林氣息的拳系。它以福建、廣東為中心，廣泛流傳於長江以南地區，故稱"南拳"。

關於南拳的起源，從前流傳着一個故事，説是福建有一座少林寺，為嵩山少林寺的分支，人稱"南少林寺"，寺中僧人世代習武。康熙年間，西魯國來犯，無人可敵，福建少林寺僧人請纓出征，大破西魯國，班師凱旋。不久，有奸人進讒，清廷派兵圍剿少林寺，將該寺焚毀，寺中僅有五僧倖免於難。這五位僧人四處尋訪英

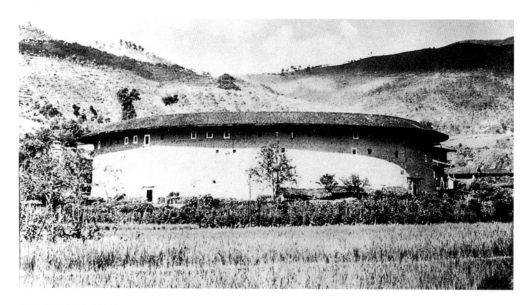

圖 23 福建永定客家大屋

客家大屋外形如圓形巨碉，內有水源及貯糧之所。為安全計，客家多聚族而居，一座大屋內可居住數百乃至上千口人。

圖24 雙人對打 1930 年

"事"，當然也不會有南少林寺僧人為國出征的壯舉。這是洪門中人杜撰的故事。但是，福建究竟有沒有一座少林寺，倒成了歷史的懸案。有人認為這座少林寺在福建莆田，有人認為在福建泉州，也有人說在福建福清，迄今並無定論。

關於福建少林寺與南拳拳系的關係，還有待於進一步研究。但毫無疑問的是，這座少林寺在南拳拳系的形成和發展過程中曾經產生過重要作用。同時，還必須充分考慮到福建地方武功的因素。

福建民風強悍，特別是閩南一帶，素雄豪傑，創立了洪門（天地會），立誓"反清復明"，為寺中死難僧人報仇。福建、廣東、湖北一帶的南拳都由這五位僧人傳出，因此尊他們為南拳"五祖"。

事實上，清代康熙年間根本沒有什麼"西魯國"，更沒有什麼"西魯國來犯之

圖25 拳經
明 戚繼光《紀效新書》卷十四
此為戚繼光手定，摒棄花法，講究實用。

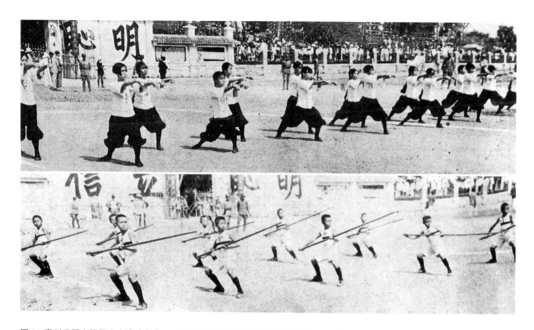

圖 26 廣州元甲女學學生表演功力拳　　圖 27 廣州孤兒院學生表演梅花棍　廣東第 11 屆全省運動會　1930 年

以悍勇好鬥著稱，其聚眾械鬥之風名聞全國。福建地區的武功，早在明代中期就已嶄露頭角。

與戚繼光齊名的抗倭名將俞大猷（公元 1504 — 1580 年）就是一位武學大師。

俞大猷是福建晉江（今泉州）人。他出身於軍官世家，少年時學兵法，習騎射，後從李良欽學劍，成為罕見的劍術高手。在任廣東都司僉事時，俞大猷曾僅率隨從數人，深入荒山密林，以一手劍術震

懾多處叛民，迫使他們歸順。他又精於棍法，曾廣教士卒，當時泉州一帶的棍法幾乎都是俞大猷所傳。那時，泉州的劍術和棍術，在全國都是首屈一指，連嵩山少林寺也自愧弗如。

明末時，泉州有一位名叫定因的僧人，武功高超，曾在漳州擊斃猛虎，傳有弟子數百人。清軍南下後，他的弟子中有不少人渡海赴臺灣，參加鄭成功義軍。

南拳拳系的形成，也曾受到北方武功

的影響。

從公元 4 世紀起，中國境內由北而南出現過三次大規模移民。第一次是在兩晉之際，當時就有一部分北方人輾轉遷移到福建，被稱為"福老"。第二次是在唐末僖宗時期，由河南固始人王潮、王審知兄弟率兵 5,000 人及大批眷屬南遷至泉州、福州。第三次是在兩宋之際，南遷軍民超過百萬。以上三次移民，都是從河南出發。這些從北方遷居南方的人，統統被稱為"客家人"。他們定居在南方的同時，也把比較成熟的北方武功帶到了福建、廣東一帶。

明代中期，另一位武學大師戚繼光率領戚家軍參加平倭戰爭，轉戰浙閩粵三省。戚家軍曾在福建征戰多年，並曾在福州、泉州等地駐防。戚繼光是山東蓬萊人，祖上六代都是軍官。戚繼光的武功當屬於北少林一系。在戚家軍的武功訓練中，所有的拳械套路，都由他親自編定，剔除了那些華而不實的動作，而戚家軍的士卒，大都是從浙江一帶召募的礦工、農民。戚家軍百戰百勝的輝煌戰績，必將使這種帶有明顯北方特色的武功在當地產生相當大的影響，從而

推動閩粵武術的發展。

南拳的基本特點是門戶嚴密，動作緊湊，手法靈巧，重心較低，體現出以小打大、以巧打拙、以多打少、以快打慢的技擊特色。閩粵一帶人體形較為瘦小，力氣也相對弱些，因此特別重視下盤的穩定性，講究步法的靈活多變，多有扭拐動作（如騎龍步、拐步、蓋步等），使身體可以靈活轉向。南拳的上肢動作綿密迅疾，極富變化，有時下肢不動，拳掌可連續擊出

"白馬三郎" 王審知
（公元 862 — 925 年）

唐末，壽州屠者王緒聚眾起事，攻陷光州（今河南潢川），固始人王潮、王審知兄弟加入王緒部。王緒率光州兵、壽州兵5,000人，另有大批家眷，渡江南下，經江西入福建。王潮設計除掉王緒，被奉為將軍，陷泉州、福州。王潮卒，王審知任武威軍節度史。梁太祖開平三年（公元909年），王審知被封為閩王。史稱王審知貌奇偉，乘白馬，且排行第三，軍中呼為"白馬三郎"。王審知治閩30年，福建境內居然小康。王氏兄弟執政時，他們留在河南境內的族人絡繹南下。當時，少林武功已頗有名氣，王氏兄弟的部眾很可能將北方武功帶到福建一帶，促進了南方武功的發展。

圖28 戈舞 上海市立體育專科學校女
生表演 1946 年 10 月

泉州武功妙天下

　　吾溫陵棍法手撲妙天下。蓋俞都護集古今棍
法而大成之，身與士卒相角抵。余所接善棍者，
皆言其父其大父親承都護之指教。都護謂："西
北多力，南人當以法勝也。"盛平無事，驚悍之
徒無所用心，相與擊刺及手撲，亦有絕妙者，至
是遂用以打降矣。

　　　　　　──轉引於乾隆二十八年（公元 1763 年）
　　　　　　　　　　　　《泉州府志》卷二十

引者按，"溫陵"為泉州舊稱。"俞都護"即俞大猷（公
元 1504─1580 年）。"打降"，明清之際充當保鏢、
打手的行幫，興起於明萬曆間，至清康熙時猶盛。
"降"，讀如"行幫"之"行"。

數次，力求快速密集，以快取勝。在發力
時，南拳大多要呼喝作聲，吐氣催力，以
增大爆發力。南方人四肢較短，所以講究
貼身靠打，多出短拳，充分發揮"一寸
短，一寸險"的優勢。南拳拳系中有許多
象形拳，不僅有龍、虎、豹、象、鶴、
蛇、馬、猴、雞等常見的象形拳，而且有
獅、彪、魚、犬等罕見拳種。其象形拳數
量之多，居全國諸大拳系之冠。

　　南拳的總體風格是威猛迅疾，靈巧
綿密，剛柔相濟，上肢及手型尤富於變
化。它不像少林拳那樣雄渾樸茂，舒展
大方，但其剛烈之氣，威猛之勢，卻灝

然自成氣象。

南拳拳系的形成時間,大概在清初到清代中期,即從17世紀末至18世紀末。它包括上百個拳種,廣泛流傳於福建、廣東、湖北、湖南、浙江、臺灣等省以及香港、澳門地區,並很早就流傳到海外,在東南亞、

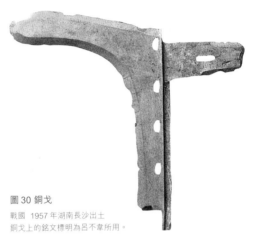

圖 30 銅戈
戰國 1957 年湖南長沙出土
銅戈上的銘文標明為呂不韋所用。

大洋洲、美洲紮下根來。若論傳播中國武術的貢獻,南拳拳系自當首屈一指。

太極拳系

中國武術中,最能體現中國人思維方式和行為方式的,莫過於太極拳了。

太極拳合技擊與養生為一體,是一種意氣運動。它要求以心行氣,以氣運身,意動形動,意到氣到,氣到勁到,勁由內換,柔中有剛,剛柔相濟。在技擊時,太極拳講究以靜制動,以柔克剛,以小力打大力,從不以拙力取勝。太極拳由一系列螺旋纏繞動作組成,每個動作都呈圓形。

圖 29 蛙形矛
西漢 雲南晉寧出土
長 17 厘米。該矛鈍鋒寬葉,一蛙倒伏,後腳據矛葉下部,兩前爪抱持矛銎,並形成兩個環耳。此器極為特異,英國博物館藏有類似一件。

從外觀上看，太極拳全部是劃圓的弧形動作，與其它拳派迥異其趣。

在行拳時，它要求以腰為軸，節節貫穿，以內氣催動外形，示柔緩於外，寓剛疾於內，沾手即發，以此體現出避實擊虛、蓄而後發、引進落空、鬆活彈抖的獨特技擊風格。

在技擊原則上，太極拳堅持重在防

禦，以守為攻，以退為進，即所謂"不敢為主而為客，不敢進寸而退尺"。太極拳高手們一般不主動進攻，而防範周嚴，後發制人。他們多是等對方進攻，一搭上手，即粘住不放，捨己從人，順對方進攻的方向，以弧形動作化開對方勁力，借力打力，發揮"四兩撥千斤"的特長。太極拳利用離心力原理，以腰脊為中軸，自己一切動作皆走內圈，而始終置敵於外圈。這樣，即便內圈的動作慢些，仍可勝過外圈的"快"，易使對方失去重心。行拳者在舒緩瀟灑的旋轉之中，隨時可以驟然發勁。

太極拳的發力多是彈抖之勁，又稱"寸勁"，即在極短距離內，無須大幅度作勢，即可將內勁放出。這是由意氣引導，身體諸大關節高度諧調，而於剎那之間爆發出來的一種合力，其勁甚短，其發極速，其力冷脆，具有較大威力。有些人認為太極拳動作遲緩，無法用於技擊，其實是一種誤解。

太極拳講求以弱勝強，以慢勝快，以少勝多，以巧勝拙，最忌以拙力死拼濫打，最忌硬頂硬抗。它是一種蘊含着深奧哲理、充滿了智慧的拳種，它集中體現了

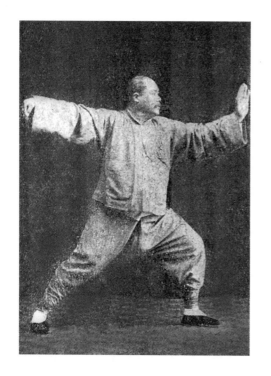

圖31 楊澄甫先生行拳照

圖 32 技擊射獵圖 空心畫像磚 東漢 河南鄭州出土

圖 33 騎射 空心畫像磚 西漢 河南鄭州出土

中國人的處世之道，體現了中國人對人生、對宇宙的悟解，可謂中國傳統文化的一種特殊表現形態。

關於太極拳的起源，武術界一直存在着爭論。多數意見認為太極拳起源於河南溫縣陳家溝，為陳王廷（約公元 1600 — 1680 年）所創。陳王廷為明末清初人，原學家傳武功。清軍入關以後，陳王廷曾在登封玉帶山參加反清武裝鬥爭，事敗後回歸故里，隱居三十多年，潛心研究武學，終於創編出獨具一格的太極拳。

陳王廷之後，太極拳一直在陳氏族人中代代相傳，人稱“陳氏太極拳”。直到晚清時期，太極拳才開始外傳，以北京為中心，衍化出楊、武、孫、吳四大流派。

楊氏太極拳始於楊福魁（字露禪，公元 1799 — 1871 年）。楊福魁是河北永年人，早年家貧，被溫縣陳家溝某陳姓大戶購為僮僕，得以至陳家溝，遇陳氏第十四代陳長興（公元 1771 — 1853 年），學藝十餘年。楊福魁後來在北京屢挫名手，人稱“楊無敵”，被推薦到王府授拳。直到此時，京師武壇方見識太極拳真面目。當時，在王府學拳的無不是王公貴族子弟，體質嬌嫩，楊福魁便將陳氏太極拳中一些

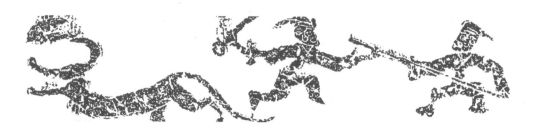

圖 34 短劍鬥長椎 畫像石 漢 河南唐河出土

難度較大的動作作了修改，使之不縱不跳，趨於簡單柔和，又經福魁之子健侯、健侯之子兆清（字澄甫，公元1883—1936年）的修改，就成了目前流行較廣的楊氏太極拳。

武氏太極拳始於武禹襄（公元1812—1880年）。武禹襄也是河北永年人，出身於書香門第。楊福魁從陳家溝回永年後，武禹襄從他學拳。不久，武禹襄又慕名到溫縣趙堡鎮，拜陳氏第十五代陳青萍為師，學陳氏小架（即"趙堡架"）。其後，他把楊氏大架和陳氏小架結合起來，於是出現了武氏太極拳。

孫氏太極拳始於孫祿堂（公元1861—1932年）。他是河北完縣人，早年為形

陳王廷《長短句》

嘆當年，披堅執銳，掃蕩群氛，幾次顛險。蒙恩賜，罔徒然。到而今，年老殘喘，只落得黃庭一卷隨身伴。悶來時造拳，忙來時耕田。趁餘閒，教下些弟子兒孫，成龍成虎任方便。欠官糧早完，要私債即還，驕諂勿用，忍讓為先。人人道我憨，人人道我顛。常洗耳，不彈冠。笑殺那萬戶諸侯，兢兢業業，不如俺心中常舒泰，名利總不貪。參透機關，識彼邯鄲，陶情於漁水，盤桓乎山川，興也無干，廢也無干。若得個世境安康，恬淡如常，不忮不求，那管他世態炎涼，成也無關，敗也無關。不是神仙，誰是神仙？

——《陳氏家乘》

圖 36 太極拳名師陳微明 1947 年
陳微明為楊澄甫弟子，1926 年在上海創辦致柔拳社，著有《太極拳術》等。

意、八卦名家，在北京有"活猴"之稱。孫祿堂在五十歲那年，拜武禹襄的再傳弟子郝為真（公元 1849—1920 年）為師，融形意、八卦、太極為一體，創編了架高步活、開合鼓蕩的孫氏太極拳。

吳氏太極拳始於吳鑒泉（公元 1870—1942 年）。吳鑒泉是北京人，滿族，後改漢姓為吳。他的父親全佑曾先後從楊福魁、楊班侯父子學拳，鑒泉得其父傳。後來，吳鑒泉在楊氏父子拳架的基礎上，又加以改進修潤，使之更趨於柔和，於是形成了吳氏太極拳。

到了民國初年，由陳氏太極拳衍化而出的楊、武、孫、吳各成一派，形成五花競放之勢，大名鼎鼎的太極拳系才算真正形成。它是中國諸大拳系中形成較晚的一個，但也正因為如此，它又成為中國諸大拳系中最富於活力的一支。

從陳王廷開始，陳氏族人一直是耕讀傳家，保持着文武兼修的優良傳統，不僅歷代多有技擊高手，而且也出現了傑出的技擊理論家。陳氏太極拳的這一傳統也影響到其它四支太極拳。所以，直到目前為止，在中國的諸大拳系中，太極拳始終居有文化層次上的明顯優勢。研究太極拳的著作，不僅數量最多，而且有理論深度，在功法和技擊方面較少保守性。再加上太極拳融技擊與養生為一體，老少咸宜，所以能在短短幾十年間，由北而南，風靡全國，成為發展勢頭最快的一個拳系。

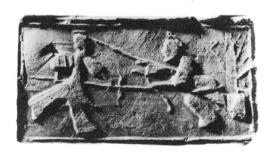

圖 37 擊刺 空心畫像磚 漢 河南鄭州出土

形意拳出現於明末清初之際，為山西蒲州（今永濟）人姬際可（字龍峰）所創。相傳姬際可早年曾到河南嵩山少林寺學藝十年，頗得少林秘傳，尤精槍術。當時正值天下大亂，姬際可考慮到處於亂世尚可執槍護身，倘若處於太平之世，不帶兵刃，一旦遇到不測，將何以自衛？於是他變槍為拳，取"以意為始，以形為終"之意，創編出迅猛雄悍的形意拳。

姬際可的首傳弟子是他的六個兒子及一位"南山鄭氏"，南山鄭氏又傳安徽貴池人曹曰瑋（字繼武）。曹曰瑋係康熙甲戌（即康熙三十三年，公元1694年）武狀元，官至陝西興漢鎮總兵，於康熙四十五年（公元1706年）卒於任。曹曰瑋傳河南人王子（自）誠，王子（自）誠又傳山西祁縣人戴龍邦（公元1713—1802年），於是形意拳又回傳山西。

從戴龍邦起，形意拳逐漸衍化出三大流派，內容也不斷豐富。第一是山西派，代表人物是戴龍邦，他增編了"五行拳"。第二是河北派，代表人物是李洛能（公元1803—1888年）。李洛能是河北深縣人，以經商為主，拜戴龍邦次子戴文雄

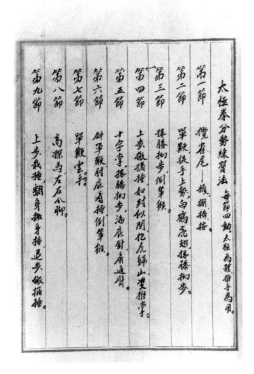

圖38 西峽王嶽山（字松峰）先生所抄"太極拳分勢練習法"手跡 1946年 河南開封

形意拳系

形意拳又叫心意拳或心意六合拳，與武當、太極、八卦並稱內家四大拳派。但是，形意拳的風格卻是硬打硬進，幾如電閃雷鳴一般，在內家拳中獨樹一幟。

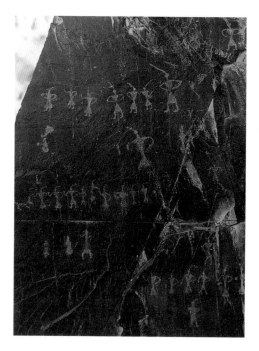

圖 39 集體操練圖 春秋至兩漢 甘肅黑山岩畫
圖中多數人頭頂飾有長羽狀物，應為古代北方少數民族。

川、安徽、上海等地，其後又遠傳海外。山西一派至今似流傳不廣。

形意拳系的最終形成應在清末。

形意拳基本屬於象形拳，它的主要套路多是摹仿一些動物的捕食及自衛動作創編而成，即所謂"象形而取意"，如龍、虎、猴、馬、鼉、雞、鵒、燕、蛇、鮐、鷹、熊，等等。山西、河北兩派以十二形為主，河南派以十形為主。在實戰中，山西、河北兩派多用梢節（拳掌），河南派更注意發揮中節、根節的作用，多用肘膝和肩胯擊敵。

形意拳雄渾質樸，動作簡練實用，整齊劃一，講究短打近用，快攻直取。形意拳的基本套路，如五行拳、十二形等，均為單練式，一個動作左右互換，來回走趟。而且，不少高手又着重練十二形中的某幾形。這樣，日積月累，年復一年，同一個動作可重複演練達數十萬次之多。一旦遇敵，在速度、力量、準確性方面均可達到驚人的地步。

在技擊原則上，形意拳主張先發制人，主動進攻，搶佔中門，硬打硬進。拳譜說："視敵如蒿草，打人如走路。""練

（公元 1769—1861 年）為師，學藝十年，人稱"神拳李"。李洛能創立了"三體式"，回到河北原籍後傳授不少弟子，形成河北一派。第三是河南派，代表人物是戴龍邦的師兄弟馬學禮（公元 1714—1790 年）。馬學禮是洛陽人，回民，所傳弟子多為河南回民，形成河南一派。民國初年，河北、河南兩派形意先後南傳至四

圖 40 徒手戰長矛

畫像石 東漢 河南南陽出土

圖 41 狩獵圖

磚畫 東晉 甘肅嘉峪關出土

圖 42 中興四將圖

南宋 劉松年（傳）

圖繪南宋中興四將，自左至右，依次為岳飛、張俊、韓世忠、
劉光世，每將身邊各侍立一名衛士。故老相傳，形意拳為岳飛
所創，但無根據。

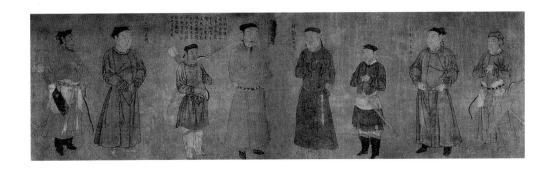

圖 43 盧嵩高先生像

拳時無人似有人，交手時有人似無人。”
在交手時，則要求“遇敵猶如火燒身，硬
打硬進無遮攔”，“面前來手如不見，胸
前來肘若柱聞”，“拳打三節不見形，如
見形影不為能”，“起如風，落如箭，打
倒還嫌慢”。形意拳要求在最短時間內解
決戰鬥：“不招不架，只是一下”。意思
是敵人打來，我根本不必招架，只須致命
一擊，便可取勝。清末時，有的形意高手
常常是一拳即將強敵打飛（如李洛能、郭
雲深），乃至一拳將強敵擊斃（如馬學禮
的外甥馬三元）。所以，形意拳門規甚
嚴，不准輕易與人交手。河南派形意規
定：凡忤逆不孝者，貪財如命者，逞能欺

周口三傑

楊殿卿、盧嵩高（公元1874—1962年）、
宋國賓（公元1885—1960年）均師從袁鳳儀，
又皆為河南周口人，人稱“周口三傑”。楊殿
卿晚年遷居西安，傳其子洪順、洪生。盧嵩高
晚年定居上海，授徒甚多，其門人于化龍後移
居美國，遂將河南派形意拳傳至大洋彼岸。宋
國賓曾任職蚌埠碼頭，其門人多為碼頭工人。

人者，貪酒好色者，概不得收為弟子；凡練此拳者不得惹是生非，遇事必須忍讓，也不准在街頭賣藝。

1954年，美國有一位名叫吉爾比的格鬥高手在菲律賓的馬尼拉見識了一位華人拳師演示的形意拳，大為驚佩，認為它是"拳術中的最高形式"，"但要小心它的危險性"。

形意拳理與道家有關，特別講究內功訓練，在應敵時要求以意念調動出體內的最大潛能，以意行氣，以氣催力，在觸敵前的一瞬間發勁，而且要求肘部不得伸直，縮短了出拳距離，使得形意拳具有較強的穿透力，往往可對敵人內臟造成傷害。所以，形意好手們在一般情況下，絕不輕易出手，也不敢輕易出手。

形意拳以少勝多，以拙勝巧，以快擊慢，以剛摧柔，其動作卻是質樸無華，甚少跳躍，幾乎沒有什麼觀賞價值。20世紀20年代，王薌齋（郭雲深的弟子，公元1885—1963年）又在形意拳的基礎上捨形而取意，創立了意拳（曾名"大成拳"）。

意拳的出現標誌着中國武術的一次革命。王薌齋大膽捨棄了武術的所有傳統套

> ## 王薌齋論拳
>
> 夫拳本形簡而意繁，且有終生習行而不能明其要義者，至達於至善之境地，則尤屬鳳毛麟角，又況於此道根本不足者。此非拳道之原理難明，實因一般人缺乏平易思想與堅強意志。降及今世，門戶疊出，招式方法多至不可名狀。詢其所以，曰博美觀以備表演耳。習拳若以悅人為目的，是何如捨習拳而演戲劇乎？
>
> ——《拳道中樞》

路和固定招法，返璞歸真，將站樁功提高到首要地位。意拳沒有套路，沒有固定招式，只講隨機應勢，應感而發。王薌齋曾在一招之內，擊倒曾獲世界最輕量級職業拳擊冠軍的匈牙利人英格。他又曾多次迎戰日本柔道高手，均是一招將對方擊倒。

形意拳動作簡約，切於實戰，順應了武術發展的潮流，所以傳播很快。此外，該拳系的歷代傳人較少保守性，並致力於理論研究。它與太極拳系一樣，都是以其潛在的文化優勢而顯示出旺盛的生命力。

圖 44 王薌齋先生像
圖 45 王薌齋先生墨蹟

八卦拳系

八卦拳就是八卦掌。八卦原指八個方位，即坎（北方）、離（南方）、震（東方）、兌（西方）、乾（西北方）、坤（西南方）、艮（東北方）、巽（東南方）。八卦掌以掌法為主，其基本內容是八掌，合於八卦之數；又因其練習時以擺扣步走圓形，將八個方位全都走到，而不像一般拳術那樣，或來去一條線，或走四角，所以稱為 "八卦掌"。其實，除了方位以外，八卦掌與八卦並無什麼內在聯繫。

目前流行的八卦掌，又名 "游身八卦掌" 或 "龍形八卦掌"，為董海川（公元1796—1882 年）在北京所傳。

董海川是河北文安人。相傳他早年喜好武術，精羅漢拳（屬少林拳系）。青年時闖蕩江湖，曾遍遊吳越巴蜀，後在江皖深山中遇一道人，得授八卦掌，武功大進。但不知何故，董海川在中年時突然搖身一變成為太監，潛入皇宮。不久，他的形跡便引起猜疑，只得設法退出皇宮，轉入京師肅王府，當上武術總教師，開始傳授弟子。也有人說，董海川身負命案，乃

淨身入宮為太監，得免於一死。

董海川所傳弟子極多，幾近千人。他因材施教，弟子們所學各有所得，迅速衍化出多種流派。其主要流派有：

尹式八卦掌，為尹福（公元1840—1909年）所傳。尹福為職業武師，後以護院為業，曾入宮為太監授藝，長住北京；

程氏八卦掌，為程廷華（公元1848—1900年）所傳。程廷華在北京開眼鏡舖，人稱“眼鏡程”，八國聯軍入侵時，被德軍槍殺；

宋氏八卦掌，為宋長榮所傳。宋長榮住北京地安門內；

宋氏八卦掌，為宋永祥所傳。宋永祥住在京師北城；

梁氏八卦掌，為梁振蒲（公元1863—1934年）所傳。梁振蒲在北京經營估衣，人稱“估衣梁”。他十四歲拜董海川為師，藝成後曾在河北冀縣等地開設“德勝鏢局”。

由此可知，八卦掌傳至第二代時，已經衍化出尹、程、二宋、梁等五個支派，

圖 46 董海川先生畫像　圖 47 被八國聯軍燒毀的北京肅王府，相傳董海川曾在該王府教拳。

於是在清末民初，以北京為中心，初步形成八卦拳系。尹福另傳有山東人宮寶田（字子英，牟平人）、曹鐘升（字志起，武城人）、劉慶福（老米劉）、田子東等人，由此又形成八卦掌的山東一系。

大約在光緒初年，形意名師郭雲深（公元1855—1932年）慕名到北京，與董海川比試。雙方以武會友，連戰三日。至第三日，董海川之掌法愈變愈奇，郭雲深才大為嘆服。兩位高手又潛心切磋數月，議決合形意、八卦為一門：習形意者，調劑以八卦掌，可消偏剛偏進之弊；習八卦者，兼習形意，則有剛柔相濟、攻堅克銳之功。張占魁（字兆東，公元1864—1948年）既從董海川學八卦掌，又從劉奇蘭學河北派形意，遂融二者為一，創編出"形意八卦掌"，目前在四川、上海等地都有流傳。

八卦掌以掌代拳，步走圓形，突破了以拳為主、步走直線的傳統拳法，為中國武術開闢了一方新天地。其步法以提、

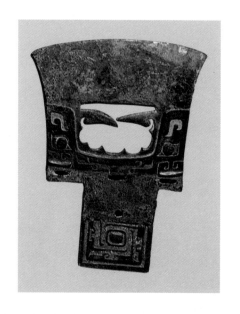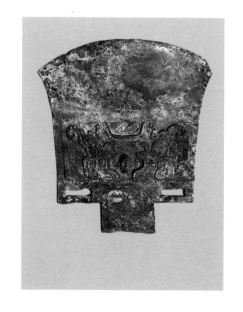

圖48 "婦好"銅鉞　商　河南安陽出土　婦好為商王武丁愛妃，曾率軍征戰。此鉞通高39.5厘米，刃寬37.5厘米，重達9公斤，為兵權象徵。
圖49 **饕餮紋鉞**　商代後期　河北薰城出土

八卦掌行拳要訣

順項提頂，溜臀收肛。鬆肩沉肘，實腹暢胸。
滾鑽爭裹，奇正相生。龍形猴相，虎坐鷹翻。
擰旋走轉，蹬腳摩脛。曲腿蹚泥，足心涵空。
起平落扣，連環縱橫。腰如軸立，手似輪行。
指分掌凹，擺肱平肩。樁如山嶽，步似水中。
火上水下，水重火輕。意如飄旗，又似點燈。
腹乃氣根，氣似雲行。意動生慧，氣行百孔。
展放收緊，動靜圓撐。神氣意力，合一集中。
八掌真理，俱在此中。

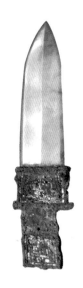

圖 50 綠松石玉援銅內戈
商 河南安陽出土
戈援前部為玉製，後部為銅
製，前後插接而成。銅援基
部及銅內末端均鑲嵌綠松
石，為王室貴族儀仗所用。

踩、擺、扣為主，左右旋轉，綿綿不斷。
八卦掌以走為上，要求意如飄旗，氣似雲
行，滾鑽爭裹，動靜圓撐，剛柔相濟，奇
正相生。好手行拳，真個是行如遊龍，見
首不見尾；疾若飄風，見影不見形；瞻之
在前，忽焉在後，常常能使對手感到頭暈
眼花。以此應敵，則避實擊虛，手打肩

撞，皆可以意為之。

八卦掌另有對練和散手，器械有刀、
劍、棍、槍、拐、鐧、鞭、鏈子錘、鴛鴦
鉞、判官筆、狀元筆、乾坤圈、虎頭雙鉤
等，其步法要求與掌法相同。八卦刀又名
"八盤刀"，長 1.4 米，重約 2 公斤，其長度
和重量都超過一般的單刀。

二·兵器

中國古代有"十八般武藝"之說，其實是指十八種兵器的使用。至於究竟是哪十八種兵器，歷來說法不一，一般是指弓、弩、槍、棍、刀、劍、矛、盾、斧、鉞、戟、殳、鞭、鐧、錘、叉、鈀、戈。在這十八種兵器中，有的已經被淘汰，像在先秦時期盛行的殳、戈；有的已經演變，像鉞，原指古代的一種長柄大斧，份量沉重，須雙手握持，現在卻變成一種小巧兵器，有刃有鈎，雙手可各持一個，如子午鉞。

實際上，中國古代的兵器遠不止十八種，而且武林中人所用兵器與軍隊作戰所用頗有不同。軍隊作戰，其將士所用除刀、盾、弓、弩之外，多用長兵器，如槍，以其便於大部隊戰鬥，列隊而進，排槍如牆，其威懾力不可小視。而武林中人所用兵器多以輕靈為上，以其便於攜帶，如劍、單刀、軟鞭之類。因武林中人打鬥，多是一個對一個，至多也不過是幾個人之間的混戰，與兩軍對壘的千軍萬馬大規模廝殺完全是兩種場景。武林中人講究的是單打獨鬥，而軍隊講究的是群體作戰，號令統一，因此在兵器使用上有較大差異。

武林中有許多奇門兵器，另有形形色色的暗器，其總數可達百種之多，其中有不少已經失傳，有些瀕臨失傳。近年來，武林中最常用的兵器當屬刀、劍、槍、棍、鞭五種。本章只介紹一些常見的長短兵器，而於暗器介紹稍多一些，以助讀者瞭解中國武術中比較神秘的一面。

短兵器

所謂短兵器，是指其長度一般不超過常人的眉際，分量較輕，使用時常單手握持的兵器。最常見的短兵器是刀和劍。

刀的套路有單刀和雙刀兩種，均以劈砍為主。單刀要求勇猛迅疾，多有纏頭撩花動作。雙刀更富於觀賞性，好手起舞，猶如團雪翻滾，不見人影。清乾隆初年，安徽宿州人張興德以雙刀著稱，人稱“雙刀張”。當時山

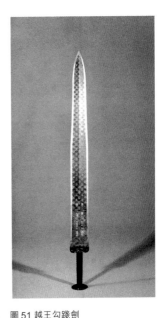

圖 51 越王勾踐劍

春秋晚期　湖北江陵出土

長 55.6 厘米，寬 4.6 厘米。劍身銘有“越王勾踐自作用劍”，劍刃依然鋒利，光澤奪目，為吳越名劍之代表作。

苗刀與倭刀

苗刀源於漢代，全長五尺，雙手握持，又名"長刀"，後傳入日本。明朝中期，倭寇犯華，多用此刀，故又稱"倭刀"。當時戚繼光亦在軍中配置苗刀，並編有《辛酉刀法》，以訓練士卒。明末，浙人劉雲峰將苗刀刀法傳給程沖斗，其後傳承不絕。清末民初，河北靜海人劉玉春以苗刀著稱，傳滄州郭長生。郭曾在中央國術館任教，傳張群炎等。

中多狼，為害行旅，張興德攜刀而往，三日之內連殺九狼，傳為佳話。同治年間，捻軍中有一少婦名劉三姑娘，也以雙刀聞名，但後來率眾投降清軍。

劍為雙刃，以撩刺為主，風格輕靈瀟灑。劍術也分單劍與雙劍兩種，以單劍為多。清咸豐、同治年間，河南開封有一少婦杜憲英精於劍術，曾因事乘船於長江，夜間群盜登船搶劫，杜憲英揮劍格鬥，連殺三盜，餘盜鼠竄而去。更早一些，江蘇宜興有一位名叫周濟（公元 1781 — 1839 年）的著名詞人，武功卓絕，曾擊殺盜匪多人。有兩個大盜銜恨不已，必欲除之而後快。周濟因事北上，路過山東，兩盜尾隨其後，準備在旅店下手，而周濟毫無察覺。當夜，兩盜撲入周室，舉刀便砍，周濟倉猝應戰，手無兵刃。正危急間，一位少女執雙劍飛奔而入，雙劍"夭矯若長虹"，片刻之間，已將二盜刺死。周濟見

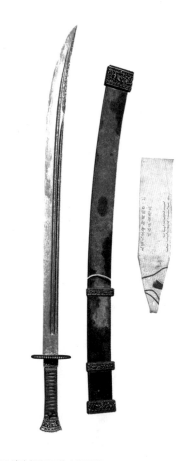

圖 52 清太祖努爾哈赤御用寶刀

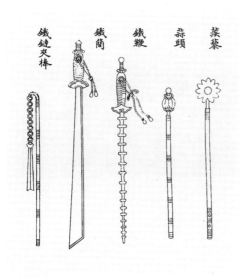

鐵鏈夾棒　　鐵簡　　鐵鞭　　蒜頭　　蒺藜

圖 53 宋代各種短兵器

此女武功遠勝自己，拜問姓名，才知是旅店主人之女，名叫紅娥。原來她早就認出這兩個強盜，於是暗中加意提防，在危急之際出手救人。

有的劍在劍柄上配有劍穗（又稱"劍袍"），稱為"文劍"。無劍穗的劍稱為"武劍"。劍穗長者較為難練。有人又在劍穗中穿有鐵珠，隨劍穗飛舞，可擊人致傷。

武當劍、達摩劍、太極劍、青萍劍、龍行劍都是比較著名的劍術套路。

斧在今天也是一種短兵器。古代作戰時用的斧多是長柄，俗稱"大斧"，屬於長兵器，當今武林中已極少有人練習。另有一種短柄斧，俗稱"板斧"，即《水滸傳》中李逵所用之物。清代時，江西九江某公子精於此術，曾以雙板斧震懾群盜。板斧套路至今仍有傳世，以掄劈為主。

鞭有軟硬兩種。硬鞭為鋼製，共十三節，俗稱"竹節鋼鞭"，末端尖銳，以劈砸為主，亦可挑刺。清嘉慶初，有齊二寡婦善用一鋼鞭，率眾起事，所向無敵。官府以重金募死士，持巨斧，乘夜斫斷其

胡邁光以箸勝刀

無錫人胡邁光為順治時秀才，善用銅箸，時號"無敵"，傳為異人所授。其銅箸大者長二尺，粗指許，臨大敵用之；小者長尺餘，細小不盈指，平時應急所用，半藏於袖。胡曾見一僧索錢店肆，即斥責之。其後胡往武當禮佛，寓一庵，恰遇該僧，夜聞磨刀聲。胡以禮佛不得攜械，未帶銅箸，倉促間覓得飯箸二支，僧已破門而入，挺刀直砍。胡以飯箸擊其手腕，刀落墜地，僧亦委頓跪倒。胡曰："從此釋怨，可乎？"僧叩首聽命。明晨，厚款而別。

——據《清稗類鈔‧技勇類》

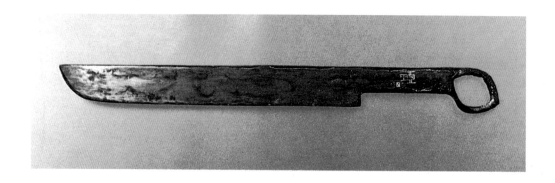

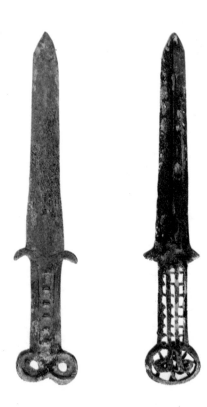

圖 54 銅刀　戰國　四川新都出土

圖 55 青銅劍　古代北方民族使用

足，齊二寡婦以傷重死。軟鞭俗稱"九節
鞭"，由九節細鋼棒或細銅棒連綴在一
起，長度略次於身高，其動作以纏繞和掄
圓為主。九節鞭便於攜帶，目前仍很流
行，演練者多在鞭的兩端繫上綢塊，掄動
時可呼呼作響，以增添觀賞性。

鐧為長條狀鋼質兵器，多為四棱，無
刃，末端無尖，長約 0.8 米，也屬於劈砸
兵器。另有雙鐧，每根長約 0.6～0.7 米。
北宋時，開封人任福善使四棱鐵鐧，另一
開封人王珪善使鐵鞭，皆為一時猛將，而
同時歿於戰陣。

圖56 清同治十三年（公元1874年），抵抗日軍侵略的臺灣
同胞

鉤是一種多刃兵器，其身有刃，末端
為鉤狀，護手處作月牙狀，有尖有刃。武
術中常見的是雙鉤，比較難練。相傳清代
中期河北獻縣竇爾墩曾以雙鉤聞名。

拐是一種木質兵器，有短拐、長拐兩
種，短拐長約0.7米，長拐長約1.3米。拐
的特點是在木棒靠近末端處置以橫柄，成
"丁"字形。拐可用來擊砸，又可用來鉤拉
鎖拿對方兵器。

杖與拐相近，但其橫柄置於木棒末端
盡頭，亦成"丁"字形。杖長約1.2米，可
單手使用，也可雙手使用，其技法有鉤、
掛、崩、點、撥、撩、戳、劈、掃、擊
等。少林武功中有"達摩杖"一路。

馮某精技擊

乾隆時，有馮某精技擊，年六十餘，老態
龍鍾。里中有陳三者，亦以勇武自詡，曾與馮
校，被擊倒。陳銜恨在心，乃伺馮夜歸偷襲，
以鐵尺猛擊，被馮一足踢中手腕，鐵尺脫手，
墜於某當舖三樓瓦上。陳愈恨，閉門自練三
年，自謂足以勝馮。一日下雨，馮着木屐，一
手打傘，一手托面一盤，陳乘陳疾擊，馮擲盤
空中，揮手而陳仆，從容接盤而去，從此陳不
復來滋事矣。

——據《清稗類鈔‧技勇類》

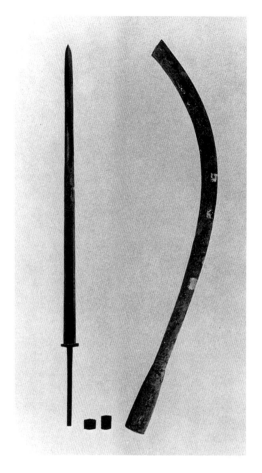

圖 57 扁莖劍（左圖）和吳鉤

秦 陝西臨潼出土

扁莖劍之劍莖如蘭葉，極為鋒利，一次尚能劃破十八層紙。出土時熠熠生輝，雄姿猶存。經化驗，劍的表面含有鉻化物之氧化層，使劍身免於生銹。 吳鉤，通長66厘米，雙刃對開，齊頭無鋒，可推可鉤。唐人李賀詩云："男兒何不帶吳鉤，收取關山五十州。"此鉤出土，使有關文獻記載得到印證。

鞭杆是一種木質短棒，長約1.3米，杆梢略細，據説是從馬鞭杆衍化而來。鞭杆短而無刃，便於攜帶，使用方便，流行於西北地區。

古代還有一種短兵器叫"鐵尺"，長約0.6米，細長而扁，無尖無刃，以劈砸點戳為主，清代時還比較流行，目前已極為罕見。

長兵器

武林中最常見的長兵器是槍、棍、大刀三種。

在武林中，槍被譽為"百器之王"。俗話説"槍扎一條線"，要求扎出平直，即所謂"中平槍，槍中王，當中一點最難防"。槍法以攔、拿、扎為主，兼有劈、崩、挑、撥、帶、拉、圈、架諸法。五代時梁朝名將王彥章擅使鐵槍，人稱"王鐵槍"。宋代名將岳飛、楊再興均是槍術名家。南宋時，山東濰州（今濰坊市）人楊四娘以槍法縱橫南北，自稱"二十年梨花槍，天下無敵手"，但戚繼光曾指出梨花槍的缺陷。明末清初，峨眉槍法又曾冠絕

槍王説（節錄）

槍為諸器之王，以諸器遇槍立敗也。降槍勢所以破棍，左右插花勢所以破牌钂，對打法破劍、破叉、破鑱、破雙刀、破短刀，勾撲法破鞭、破鐧，虛串破大刀、破戟。人惟不見真槍，故迷心於諸器。一得真槍，視諸器直兒戲也。不知者曰："血戰利短器。"夫敵在二丈內，非血戰乎？真槍手手殺人，敵未有能至一丈內者，短器何用所之？

——〔清〕吳殳《手臂錄》卷一

種，從形制上分，有長棍、齊眉棍、梢子棍等；從質地上分，有木棍、鐵棍、銅棍等，以木棍最常見。

早期的棍多以棗木製成，取其堅實沉重。後來改用白蠟杆，取其有韌性，較輕便。棍法以威猛快速為上，多有旋掃及舞花動作，打擊空間較大，故稱"棍打一大片"。少林棍、昆吾棍都是比較著名的棍法。

三節棍是將三節硬木短棍用鐵環連在一起，可收可放，夭矯多變。梢子棍是在

一時。清嘉慶年間，河南淮寧人張永祥（公元1771—?年）擅使鐵槍，人稱"張鐵槍"，浙江巡撫阮元邀其赴浙緝盜，凡三月而群盜絕跡。咸豐年間，江蘇無錫人陶某善槍，人稱"陶家槍"，不料竟敗於無錫守備蔣志善手下，陶某拜伏求教。蔣志善持槍起舞，"閃閃成白光"，猶如飛旋之巨大車輪。蔣志善令陶某向他潑水，誰知竟水潑不進，反彈如雨，將陶某全身淋濕，而蔣志善身上毫無水跡。

棍是歷史最悠久的長兵器，最早被叫做"殳"（古時的殳有棱無刃）。棍有多

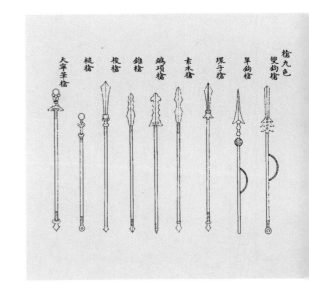

圖 58 宋代各種長槍

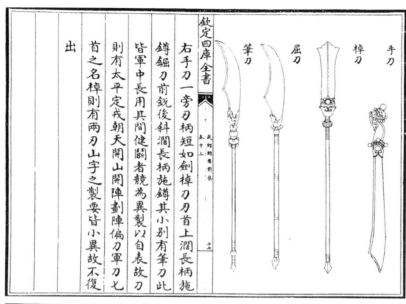

欽定四庫全書

武經總要前集
卷十三

右手刀一旁刃柄短如劍掉刀刃首上闊長柄施

鐏鐏刀前銳後斜闊長柄施鐏刀其小別有筆刀此

皆軍中長用其間健闘者競為異製以自表故刀

則有太平定戎朝天開山開陣劃陣偏刀軍刀匕

首之名掉刀則有兩刃山字之製要皆小異故不復

出

手刀 掉刀 筆刀 屈刀

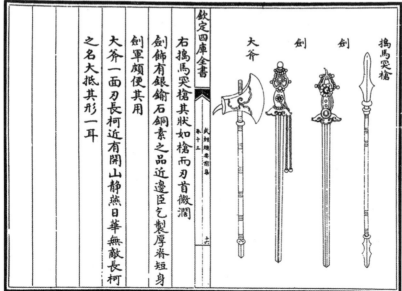

欽定四庫全書

武經總要前集
卷十三

右搗馬突槍其狀如槍而刃首微闊

劍飾有銀鐍石銅素之品近邊臣乞製厚脊短身

劍軍頗便其用

大斧一面刃長柯近有開山靜燕日華無敵長柯

之名大抵其形一耳

搗馬突槍 劍 劍 大斧

圖59 宋代手刀及長
刀三種

圖60 宋代大斧、搗
馬突槍及長劍兩種

圖 61 金飾戈
西漢　山東淄博出土

圖 62 金戈
戰國楚國兵器

圖 63 "薛師" 戟
西周　山東滕縣出土

棍之末端以鐵環連一硬木短棍，在應敵時可收到出其不意的效果。三節棍和梢子棍都比較難練，稍有不慎，容易傷着自身。

大刀是將刀身後裝上長柄，又名"春秋大刀"、"偃月刀"、"長刀"。唐代大刀全長達3米，重7.5公斤，兩面有刃，稱為"陌刀"，當時軍中專門組建有陌刀隊。明末清初，登封人郜邦屏善使大刀，曾與土寇四十餘戰，所向披靡。如今武林中所用大刀皆是一面有刃。另有一種朴刀，其刀柄比大刀柄短些，刀身窄長，也是雙手使用。朴刀套路目前仍有流傳。

長兵器另外還有幾種。戟在南北朝以前是一種流行兵器，有長柄單戟和短柄雙戟兩類。短柄雙戟屬於短兵器。長柄單戟又分兩種：在末端置有左右兩個月牙的，叫"方天戟"；僅一側有月牙的，叫"青龍戟"。東漢末年，呂布是使單戟的能手，曹操善使雙戟。目前武林中仍有演練者。

叉是一種常見兵器，古代多為獵戶所用。末端分兩股的，名叫"牛角叉"；末端分三股的，名"三頭叉"或"三角叉"，俗稱"虎叉"。叉法本於槍法，重在中平

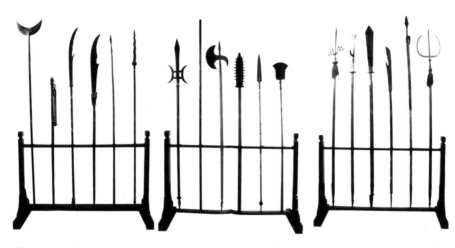

圖 64 十八般兵器

圖 65 玉刃矛 商代後期

一勢，也可鎖拿對方兵器。晚近以來，練叉者多在叉身套上若干鐵環，演練時可嘩嘩作響。也有人能使叉在全身上下滾動，俗稱"滾叉"，頗具觀賞性。

　　鏟是一種不多見的兵器，最早是農村用的除草工具。鏟杆的前後都裝有兵刃，前端是一個彎月形的鏟，內凹，月牙朝外；尾部是一個斧狀的鏟柄，末端開刃。相傳鏟最初是佛門兵器，又名"方便鏟"或"月牙鏟"，演練時身法輕盈而別致，有推、壓、拍、支、滾、鏟、截、挑等擊法，其招式命名也多與佛教有關。

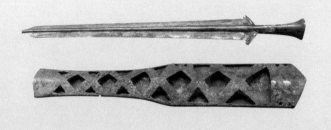

圖 66 劍及劍鞘 西漢

圖 67 銅矛 河南新鄭出土

鈀也是由農具演變而來的兵器，其末端裝九齒鐵鈀，齒鋒利如釘。鈀全長2.4米左右，重2.5公斤，可拍擊，亦可防禦，明代抗倭戰爭時曾為軍中利器。

钂屬於罕見兵器。其形制如叉，末端正中有尖頭，稱為正鋒，長約0.5米。正鋒靠後處橫一月牙，月牙朝外，月牙上嵌着一排利刃。钂柄長達2.5米，尾端裝有棱狀鐵鑽，稱為"鐏"。钂可用於擊刺架格。由於這種兵器過於長大，分量又重，所以只有身高力大者才能使用。

暗器之一

所謂"暗器"，是指那種便於在暗中實施突襲的兵器。暗器大多是武林中人創造出來的，它們體積小，重量輕，便於攜帶，大多有尖有刃，可以擲出十幾米乃至幾十米之遠，速度快，隱蔽性強，等於常規兵刃的大幅度延伸，具有較大殺傷力。在千軍萬馬廝殺的戰場上，暗器很難發揮什麼作用，所以古代戰將很少有練暗器的。武林中講究的是一對一的打鬥，雙方距離很近，於是暗器就派上了用場。中國

武術中的暗器至清代而集其大成，達於鼎盛，在武林中使用極為普遍。直到清末火器盛行以後，暗器才逐漸被冷落，但至今武林中仍有人習練此技。

暗器可分為手擲、索擊、機射、藥噴四大類，每一大類中均包括若干種。

手擲類暗器有標槍、金錢鏢、飛鏢、擲箭（甩手箭）、飛叉、飛鐃、飛刺（包

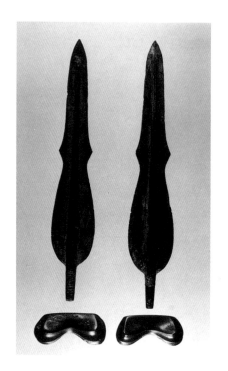

圖68 曲刃劍

春秋晚期 遼寧朝陽出土

分別長36厘米、36.7厘米，至今依然鋒利。

括三棱刺、峨眉刺）、飛劍、飛刀、飛蝗石、鵝卵石、鐵橄欖（棗核箭）、如意珠、乾坤圈、鐵鴛鴦、鐵蟾蜍、梅花針、鏢刀（三尖兩刃）等。

索擊類暗器有繩鏢、流星錘、狼牙錘、龍鬚鉤、飛爪、軟鞭、錦套索、鐵蓮花等。

機射類暗器有袖箭、彈弓、弩箭、緊背花裝弩、踏弩、雷公鑽等。

藥噴類暗器有袖炮、噴筒、鳥嘴銃等。

還有一些暗器很難歸入以上四類，如吹箭、手指劍、鋼指環、手盔、匕首、手

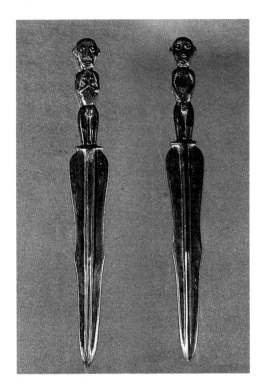

圖 69 陰陽青銅短劍 戰國　內蒙古寧城出土
長32厘米，寬4.2厘米。劍柄扁平，兩面分鑄男女裸身像，女像雙手
交叉胸前，男像兩手下護小腹，形制極為奇特。

用，舊時武林中頗為盛行。

　　手指劍是套在指頭上的微型短劍，鋼指環是套在手指上的鋼質圓環，手盔是套在手背上的鋼套，上有突起。匕首屬於短兵器，舊時武林中人常把匕首藏在腰間，或插入靴筒，可隨時拔出襲敵，於是又成了暗器。手錐用銅或鐵製成，末端呈三角形，後邊有柄，全長約20厘米，可藏於袖中，出其不意擊人。清代喇嘛多隨身攜帶銅製手錐。

　　此外，還有一些兵器介於常規兵器和暗器之間，如手杖刀、鐵扇之類。手杖刀又名"二人奪"，杖身中空，內藏窄身長刀一把。杖柄上裝有機括，如遇人奪杖，按動機括，即可抽刀刺敵。手杖柄即為刀柄，為便於實戰，手杖刀的杖柄多為直形，而不像普通手杖那樣做成半彎形。鐵

錐等。

　　吹箭是將細小竹箭藏於吹管之中，臨敵之際，用力在吹管一端一吹，竹箭即從管的另一端射出。吹管為竹製，短吹管長約25厘米，長吹管長約50厘米，兩端開口，外觀光潔，刻有紋飾，也可當短棍使

謝伯麟善鏢

　　謝伯麟翰林為左宗棠幕客，習武技，善使飛鏢，百發百中，無一虛擲。曾於牆上插香，密如星點，相距百步，以鏢遙擲，中處香悉墜。

　　　　　　　　——據《清稗類鈔‧技勇類》

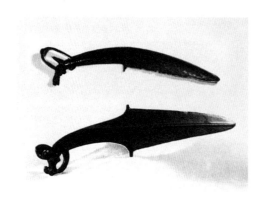

圖70 鹿首彎刀（上圖）和羊首短劍

商代後期 河北青龍出土

鹿首彎刀通長29.6厘米，羊首短劍通長30.2厘米，均具北方少數民族特色。

扇的扇骨為純鋼製成，扇面為絹製，打開可作為普通扇子用，合住即可劈砍點戳。清末，北京舉人齡昌自幼習武，"每出，以鐵股摺扇隨身，兩手皆帶鋼鐵戒指，向內掛有倒鬚鉤"，"土豪輩皆畏之，自稱小霸王"（《道咸以來朝野雜記》）。手杖刀和鐵扇目前仍比較流行。

在所有暗器中，手擲類暗器應用最廣泛，式樣也最多，下面擇要介紹幾種。

飛鏢，又名"脫手鏢"，有三棱、五棱、圓柱等形狀，前面均為尖頭。鏢長約10厘米，重約0.2～0.5公斤。鏢的末端常繫有紅綠綢布，叫做"鏢衣"，長約8厘米，有助於鏢穩定飛行。相傳飛鏢源於西域，北宋時，四川僧人性圓學得此技，後傳至中原。到了清代，武林中幾乎人人都習此技，至民國時依然流行。

金錢鏢，即把舊時的方孔銅錢當鏢來用。一般的金錢鏢，多是將銅錢的周邊磨得鋒利，猶如刀刃，擲出時飛旋而前，仗恃其邊刃傷人。功力深者，可不用磨刃，直接憑腕力而擲出傷人。但銅錢分量極輕，能練好此技殊非易事。清末民初，銅元、銀元為通行貨幣，分量較重，平時多有攜帶，因此也有人以銅元、銀元代替銅錢作為暗器。

擲箭又名"甩手箭"或"摔手箭"，因

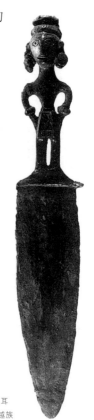

圖71 人形柄匕首

戰國中晚期 湖南長沙出土

柄作立體人形，隆鼻圓眼，兩耳有粗大耳墜，上身赤裸，腰繫短裙，似為江南古越族所製兵器。

必須甩腕發出，故名。擲箭完全用細竹製成，箭桿渾圓，前端削尖，後不加羽，猶如一根削尖的竹筷。因此物取材甚易，製作簡便，所以武林中人學者極多。藝成之後，又可舉一反三，凡細短之物，如筷子、樹枝之類，皆可順手擲出禦敵。但竹箭輕飄，練成不易。一般先練較重之鐵箭（重約0.3公斤），再練裝有鐵鏃之竹桿箭（重約0.1公斤），最後才能練竹箭（重約0.01公斤）。相傳擲箭源於嵩山少林寺，至清初才流傳到社會上。

飛蝗石是有棱角的細長狀堅石，因其外形略如蝗蟲，所以叫"飛蝗石"。飛蝗石每塊重約0.2公斤，平時貯於袋中，懸於腰間。鵝卵石就是河灘上的橢圓形石塊，因其外形和鵝卵差不多，所以叫"鵝卵石"。飛蝗石和鵝卵石都是易見之物，可謂取之不盡，用之不竭，因此在武林中十分流行。

飛叉以鐵鑄成，其前端多分三股，正中一股稍長。三股前端都製成銳利的槍頭狀，左右兩小股的外緣也開刀。飛叉全長約27厘米，重約0.25～0.5公斤，叉柄從後到前漸細，尾部最粗。武林中習練飛叉者不多。清咸同年間，太湖水盜陳雄精於此技，人稱"飛叉太保"。清末民初時，山東濟南陳風山為暗器名家，屬於太湖陳氏一族，也擅飛叉，曾以飛叉取水中游魚，每發必中，但自言其技尚不如陳氏嫡系。

鐃原是一種圓形打擊樂器，銅鑄，後來被武林中人改為暗器。作為暗器的飛鐃，其四周邊緣十分鋒利，擲出後旋轉平飛，不易躲避。飛鐃分大小兩

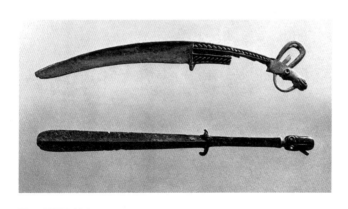

圖72 馬頭刀（上） 商代晚期 陝西綏德出土
蛇頭劍（下）商代晚期 陝西綏德出土
通長36厘米。劍尖呈舌狀，柄端作舌頭形，蛇口中有舌，可活動，似為中原地區與北方民族文化融合的產物。

沈學仙摺扇卻盜

康雍之際，有沈學仙者，仰慕名鏢師項學仙之為人，以"學仙"自號。沈文弱如書生，遇事輒避讓，故無人知其技。一夕，舟泊洞庭，月色水光，交相輝映。夜深，群盜突至，沈起身，以摺扇揮之，且曰："行篋內無值錢之物，各位不必徒勞。"言未畢，群盜盡皆倒地，沈喝斥其一一離船。有倒地不能起者，則擲之岸上，沈乃從容而臥。

——據《清稗類鈔·技勇類》

在法事中演示，純粹是為了觀賞，已失去了暗器的作用。

飛刺也有多種。一種是三棱刺，兩端尖銳，中端略粗，中間有環，可貫於指上。一對三棱刺重約1.5公斤，每根三棱刺長約40厘米。另一種是峨眉刺，其外形大小類似三棱刺，但渾圓而無棱，中間也有環，便於水戰。用於投擲的飛刺是另一種，其粗細如毛筆管，兩頭鋒銳，中間略略隆起，以便於手握。這種飛刺全長約20厘米，重約0.2公斤，每12支為一排，插入袋中。相傳以飛刺為暗器，始於清初陝西清涼寺僧圓覺，後來遼寧白鶴皐以飛刺名

種，大飛鐃直徑約35厘米，小飛鐃直徑約17厘米，又名"飛鈸"。大飛鐃中心貫有繩索，可持索舞鐃，屬於索擊類暗器。小飛鐃無索，又名"脫手鐃"。其擲法為一手握其邊緣，向前甩出，略如當今的擲飛盤。飛鐃以旋轉之力傷人，其劃裂旋進之勁頗大，能給敵人造成嚴重傷害。武林中用小飛鐃者，多以9片或12片為一組，裝入袋中。晚清時，安徽、山東一帶有一個叫門半俠的人精於此技，曾在河北清河以小飛鐃連傷八盜。如今武林中習飛鐃者極少，只有個別佛寺道觀中還保留着演示飛鐃的傳統。和尚道士所用的是大飛鐃，只

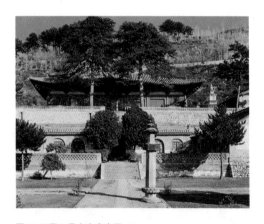

圖73 五臺山佛光寺東大殿 唐
相傳五臺山僧人曾以暗器名震於有清一代。

震四方，人稱"刺蝟"。其女白雲娘亦精此技。白雲娘曾在魯皖邊界以飛刺連傷十餘盜，但群盜仍圍逼不退，白雲娘報出"刺蝟"家名，群盜才相顧失色，驚慌遁去。

鐵橄欖又名"棗核釘"、"棗核箭"、"核子釘"，因其外形為兩頭尖，中間稍粗，很像橄欖或棗核。鐵橄欖長約2厘米，重約15克，用純鋼打製而成。武林中人用此種暗器，多是用手擲出。內功極深者，可含在口中噴射而出，但會者極少。據說鐵橄欖創自武當派，最初為武當道士助以煉氣之物。清末時，山西五臺山清涼寺僧圓海精於此技，曾在大雪之中，以鐵橄欖連射三十餘雀，皆洞穿雀喉，創口之大小深淺也完全相同。圓海膂力極大，自言若用全力擲出，可使鐵橄欖洞穿堅壁，但無人見其演示。圓海本是河北人，當時五十餘歲，他的這手鐵橄欖絕技，學自清涼寺主事僧。

梅花針也是一種罕見暗器。其構造是五枚鋼針在根部相連，擊中敵身後，分刺五點，狀如梅花五瓣。針的長度約3厘米。梅花針在武林中的歷史相當久遠，但今日已近絕跡。

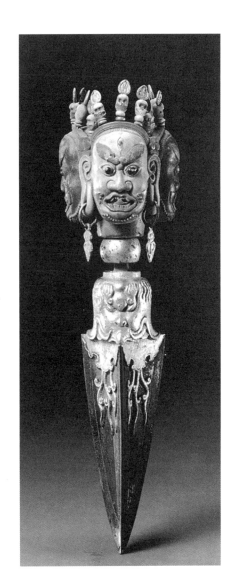

圖74 金剛橛 清

為三角形匕首，銅質鍍金，高31.1厘米。原為古印度兵器，後演化為藏傳佛教的法器。清代喇嘛所用之手錐或與此相仿。

乾坤圈是鐵製圓圈，直徑約15厘米，內外沿全部開刃，拋出後以旋飛擊敵。藝精者可一手拋出兩圈，但練成不易。民國初年，曾有一中年漢子隨手擲出一圈，將丈餘外的十支蠟燭一下齊腰截去，令眾人大為讚歎。

如意珠即人們隨手把玩的鋼球或玉球，也可用山核桃。今日武林中人所用的如意珠，多為形制較小的鋼珠，重量較輕，便於攜帶，多取於廢軸承之中。

暗器之二

在索擊類暗器中，最常見的是繩鏢、流星錘、飛爪、軟鞭四種。

繩鏢是在鋼鏢尾部繫一長索。鋼鏢比普通飛鏢略大，長約0.2米，重約0.3公斤，頭尖尾廣，尾部為圓形，有一鐵環，用以繫索。繩索長約6.7～10米，平時可將繩鏢纏於腰間。繩鏢是用臂腕的抖甩之勁將鏢發出，可擊較遠之敵，發出後又可立即收回。只是由於繩索較長，取準不易。清末民初時，河南衛輝府（府治在今衛輝市）有一董姓鏢師頗精此技，曾在煤

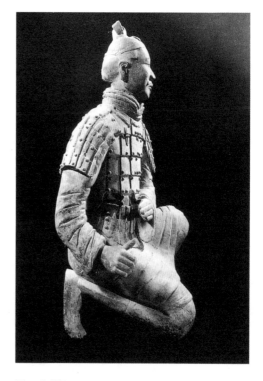

圖 75 跪射俑 秦 陝西臨潼出土

油燈的白瓷罩外斜放一枚銅錢，董某於兩丈外驟放繩鏢，應聲擊中銅錢，而燈罩完好無損。董某自言，他拳腳功夫平常，惟此繩鏢一技，但終於未能在江湖上立足，鏢局歇業，他也流落四方。民國初年，北京天橋有個叫孟繼永的武師專門表演繩鏢。孟繼永是河北武邑人，當時六十多

歲，人稱"孟傻子"，也是鏢師出身，他把繩鏢叫做"甩頭一子"。

流星錘是將長繩末端繫上鐵錘，擲出以傷敵。鐵錘外形，或作渾圓，或作瓜形，或作多棱，重約1.5～2.5公斤，最重者可達4.5公斤。鐵錘後部有兩眼，穿以鐵環，長繩即繫在鐵環上。繩長約7～10米。因鐵錘衝力很大，所以不宜用一般麻繩，多用蠶絲、人髮及鹿脊筋細絲混編而成，使長繩既柔且韌，不易斷裂。民國初年，陳蘿夔善用流星錘，曾於兩丈外擊石柱，每發必中，接連擊斷四柱。陳蘿夔所用流星錘，是以熟銅鑄成，重3.5公斤，長繩粗過拇指。陳蘿夔

圖 76 鎏金銅弩機　西漢　山東臨淄出土

對友人說，他練此技已有十年，但僅右手尚可，左手取準仍稍差。

飛爪是一種很厲害的暗器。爪為鋼製，略似手掌，有五個鋼爪，每個爪又分三節，可張可縮，其最前一節末端尖銳，猶如雞爪。鋼爪掌內裝有機關，可控制各爪。鋼爪尾部繫有長索，與機關相連。以飛爪擊人，只要將長索一抽，鋼爪即猛然內縮，爪尖可深刺入肉，敵人萬難擺脫。清朝時，山西大盜榮康以此技聞名，號稱"飛爪天王"，後將此技傳給天津鏢局毛某。毛某藝成後，走鏢時竟不插鏢旗，只在鏢車上懸一飛爪。群盜一見此物，即自行退避。民國以來，武林中所用飛爪已無機關，只是固定的三爪或五爪，多用於爬

陳風山善飛蝗石

晚清陳風山善飛蝗石。曾畫眾多小圈於石牆之上，圈中書以序號。圈之位置，犬牙交錯，漫無規則，而所編序號亦任意為之，不依規矩。陳立百步之外，依其次序擊之，皆中的不誤，且飛蝗石皆沒入石牆中一寸。以石擊石，竟能破壁而入，並非由於飛蝗石堅於牆石，而是陳之功力驚人，而又完全貫注於飛蝗石上，故能破壁而入。陳之弟子金偑庵先生亦為暗器名家，擲飛蝗石百發百中，但限於腕力，雖中的，而不能破壁而入。

越高牆。著名飛賊"燕子李三"（公元1897—1936年）即擅此技。他原名李景華，河北涿州人，自幼習武，在平津屢作大案，曾偷過北洋政府臨時執政段祺瑞和不少達官貴人的宅第，先後七次被捕，又七次脫逃，後病卒於北平看守所。

軟鞭有長短兩種。長鞭全長約3.5米，有一木柄，長約30厘米；短鞭全長約1.2米，也有一個短木柄。鞭子用上好獸皮分三股編成，愈近鞭梢愈細，將鞭跟固定在木柄上，手握木柄運鞭。軟鞭多用於表演，以顯示其準頭，在民國年間曾流行一時。

鐵蓮花為罕見暗器，它是用薄鐵做成花瓣狀，然後鉚在一起，狀如蓮花，後部繫有長索。拋出後，花瓣借助拋力而張開，可刺中對方，再迅速扯回。今日武林中已不再聽說有人練鐵蓮花。

機射類暗器以袖箭和彈弓最為常見。

袖箭有單筒袖箭和梅花袖箭兩種。這兩種袖箭都是將箭筒縛於小臂處，筒之前端貼近手腕，用衣袖遮蓋。箭筒內有彈簧，筒上裝有機關，一按機關，筒內小箭即向前激射而出。單筒箭每次只能裝入一

箭，射出後必須再裝箭。梅花袖箭一次可裝入六支小箭，正中一箭，周圍五箭，排列成梅花狀，可連續發射。袖箭的箭杆用細竹削成，長約20厘米，前端裝鐵質箭頭。單筒袖箭的箭筒長約24厘米，直徑約2.4厘米，用銅鐵鑄成，筒頂有孔，為裝箭處。筒前開孔，為箭射出處。梅花袖箭的箭筒稍粗，直徑約3.5厘米，長度大約也是24厘米。筒內裝有六個小管，每管可裝一箭。

袖箭用機括發射，取準既易，力道又猛，而且極難防範，所以最受武林中人歡

金錢鏢之源流

相傳金錢鏢為清代山西武師景慶雲所創，傳人頗多。乾嘉之際，景之親戚王士成署山東嶧縣知縣，聞其地盜賊猖獗，請景同行。景以年邁辭，薦徒沈繼祖往，不久即擒一巨盜，群盜伺機復仇。一日，沈遊郊外，就林薄間踞石與眾人飲，忽有四盜至，拔刀而進。沈談笑從容，出一錢遙擲之，中盜執刀之腕，深入寸許，刀錚然墜地。沈連發七錢，四盜無一倖免，而有三錢不中。沈遂自報家門，並言尚少練三年武術，眾盜拜服而去。終王士成之任，嶧縣再無巨案。

圖 77 宋代的各種弓
圖 78 宋代的各種箭

花袖箭相傳為明人劉綖所創，從此風行武林，山東李兒窪的李姓最精此技，有李天壽者號稱"神箭"。李天壽的七世孫李珮更是技藝驚人，凡死靶活靶，無不百發百中。李珮早年曾入綠林，後改行保鏢，群盜震慴，呼之為"穿雲箭"。

彈弓比袖箭更易製作，因而也更為流行。清道光年間，河南汜水人牛鳳山以彈弓聞名。他是道光癸巳科（公元 1833 年）武狀元，出身於彈弓世家。河南陝縣人劉英魁（公元 ？—1867 年）亦擅彈弓，為道光乙巳科（公元 1845 年）武進士，與牛鳳山同為御前侍衛，有刺客闖宮，二人同以彈弓擊之，皆中。另一汜水人趙五山亦以彈弓名，曾以一丸飛於前，一丸承其後，擊於空際，百不一失。趙五山之技傳自其父趙承元。

弩是另一種常見的機射類暗器。

弩用硬木製成，其中間刻有一縱槽，以放置箭杆。弩的後部有弓，用弩機控制。扣動弩機，箭即疾射而出，取準甚易。弩的形制很小，一般長約33厘米，攜帶方便。中國西南一些少數民族至今還流行弩箭。從弩又發展出緊背花裝弩，就是

迎。相傳單筒袖箭為北宋雲陽（今屬四川省）白鶴宮霞鶴道人所創。清末民初，山東泰安徐石蓀精於此技，人稱"小養由基"。徐石蓀先向空中射出一箭，旋即裝箭再射，第二支箭正好擊中第一支箭的箭鏃，第三支箭又擊中第二支箭的箭鏃。連發五箭，箭箭如此，人稱"對口箭"。梅

圖 79 彈弓譜
清咸豐十年（公元 1860 年）刊本 北京首都圖書館藏

將弩緊緊縛於背部，只要用手扣動弩機，稍一低頭，弩箭就會射出，令人防不勝防。又有踏弩，安裝在駕車者腳下的踏板處，射口用布遮住，只要踩動踏板，弩箭即可射出。舊時的鏢車上大多裝有弩箭，而且所裝部位有多處，在危急之際可將敵人引誘到弩箭射程以內，踩動踏板，射殺敵人。有人甚至將踏弩裝在桌面之下，桌面上嵌有一小塊活板，其顏色與桌面無異。需要時，只需按動這塊活板，弩箭即從桌下射出，令對手根本無從提防。

雷公鑽是一種笨重暗器，今日已經絕跡，這裡也附帶介紹一下。

雷公鑽由錘、鑽兩部分組成。錘為鐵質，長約 17 厘米，木柄長約 20 厘米，錘全重約 1.5～2 公斤，與普通小鐵錘相似，只是柄較短而錘較重。鑽為鋼質，有四棱，前尖後粗，前端極為銳利，末端最粗處為正方形，邊長約 3 厘米。鑽的重量在 0.5～0.75 公斤之間。使用時，用左手執鑽，右手執錘，自後猛擊鑽底，鑽子即可飛出。因為鋼鑽有棱，敲擊時震力又大，所以左手必須戴上軟皮套子，以防受傷。發射雷公鑽時，必須兩手並用，而且錘鑽兩物本已笨重，在攻敵時缺乏隱蔽性，所以舊時武林中也很少有人練習此技。但雷公鑽發射之力甚大，在 15 米內可重傷敵人，其威力又是許多暗器比不上的。

藥噴類暗器以袖炮使用最廣。

袖炮是一種混用火藥的特殊暗器。它由古代的前膛火炮演變而來，實際上是一種小型前膛火器，因其細小，故名"袖炮"。袖炮用一根酒盅粗細的竹管製成，長約 40 厘米，竹管外加三道鐵箍。竹管一端為炮口，周邊包以薄鐵皮；竹管另一端為藥凹，也套以薄鐵。先將火藥填入竹管，務要勻實，再將石珠（黃泥珠亦可）

圖 80 緊背花裝弩

圖 81 鐵蓮花

圖 82 鐵鴛鴦

填入。使用時，左手持竹管，用右掌猛擊藥凹部，激發火藥爆炸，石珠即疾射而出，有較大殺傷力。清末民初時，護院們常使用袖炮，鏢局中也有人用。

噴筒也屬於藥噴類暗器，它的構造類似於孩子們玩的噴水唧筒，也是用竹子製成，前有噴孔，後有推杆，筒內裝石灰粉。向前猛推推杆，石灰粉就從噴孔噴出，可迷住敵人眼睛，使其失去抵抗能力。但此技卑鄙拙劣，屬於"下三濫"勾當，武林中人大多不屑用之。

需要指出的是，許多暗器都可以餵上毒藥，擊中對方後，毒藥可隨血液流佈全身，迅速致人死亡。但武林中講究的是堂堂正正的打鬥，凡在暗器上餵毒者，凡使用熏香致人昏迷者，無不被視為敗類，為武林同道所不齒。舊時，即便是那些江洋大盜，也極少使用餵毒暗器和熏香。

三 · 民間文化的特殊形態

　　武術是中國民間文化的一種特殊形態。它不是一般意義上的文化，而是一種地地道道的"武文化"，或稱之為"武學"。但是，這種"武學"與專門研究用兵打仗的軍事學，即"兵學"，有很大區別。武術所關注的是個體之間的對抗，而不是如"兵學"那樣，專注於群體之間的暴力衝突。從這種意義上說，武術實際上是一種關於個體對抗行為的文化形態，其主要表現形式為攻防格鬥之術。

武學屬於民間文化，而兵學卻歷來為統治者所重視，是官方文化的重要組成部分，從屬於當權者的意志。武術不僅源於民間，廣泛流傳於民間，而且迄今為止，它依然保持着民間文化的原始、樸拙，乃至粗礪的本色，始終未能步入較高的文化層次，提升到"雅文化"的品位。幾千年來，中國武術不斷發展豐富，形成了博大精深的武學體系。儘管這一武學體系的理論核心同樣取自儒釋道"三位一體"的中國雅文化的精粹，但是它的主要表現形式仍不外是套路和功法，而且真偽並存，精粗同在，一直缺乏必要的甄別和篩選，更缺乏完整而深刻的理論闡釋。中國武術猶如一座藏量巨大的富礦，還有待於開採和提煉。

武術的文化底蘊在於古代人民樸素的抗暴意識。它源於遠古人類的求生本能，而後又引申出懲惡揚善、鋤強扶弱的道德價值取向，直接反映了下層百姓的願望。它既有別於刻板華貴的官方文化，又有別於曠逸典雅的文人文化。即使在民間文化的同一範疇內，它也同戲曲、泥塑、年畫之類有明顯區別。戲曲、泥塑、年畫都是供客體觀賞的藝術部類，以客體的審美要求為轉移。而武術則幾乎是主體的單純的"自我運動"，它不以觀賞性為主，也不太理會客體的審美要求，只是一味關注着"自我"，在攻防格鬥上下功夫。

中國武術中的套路、招式和功法，都力求以古代所傳為範本，愈古則愈佳。試看"少林七十二藝"與"武當三十六功"，皆為古人所創，至今仍被武林中人奉為圭臬，便可明白一二。在武林中，凡行拳走樣，拳格有異，便被譏為"失去古意"。在武林中人心目中，古代最初之原創拳式功法，名師的拳法心得，幾乎被視為千古不移之最高典範。提高武功的唯一途徑，即在於最大限度地效法古人，模仿古人，重現古之典範。"師古"，"仿古"，是武林中最普遍的思維方式和行為方式。

正因為如此，在中國的民間文化中，武術最不媚俗，最不趨時，也最不容易為時代風氣或世俗風尚所左右。它是一種超穩定的傳統文化形態，是中國民間文化領域中的"另類天地"。

抗暴意識

抗暴意識是中國武術的基礎意識，也是中國武術所有門派立世的基本指導思想。抗暴意識，又可稱為"自衛意識"或"防衛意識"。它強調的是自衛防身，抵禦暴力侵犯，而嚴禁恃強凌弱，無故以暴力侵犯他人。

> ### 少林擒拿秘訣
>
> 單擒隨手轉，雙擒捏帶擘。
> 單拿手腕肘，雙拿肩胯走。
> 扣指輕拿把敵傷，腕力一推我武揚。
> 鎖住敵人筋和骨，閉住穴門殘當場。
> 左手擒住右手拿，左右並用肩腿胯。
> 手法靈敏敵難躲，指勁精巧無人擋。

圖 83 荊軻刺秦王 畫像石 漢 山東嘉祥武氏祠
圖中繪秦王繞柱而走，荊軻擲匕首中銅柱，旋被秦王侍臣抱持，怒髮衝冠。

中華民族是熱愛和平的偉大民族。在歷史上，儘管中華民族曾經幾度強盛，國力雄冠全球，但它極少向外擴張。自鴉片戰爭以來，外敵不斷入侵，每次都遭到我們民族的頑強抵抗。中華民族從來沒有不戰而降的記錄，倒是從來就有"寧為玉碎，不為瓦全"的傳統，從不缺乏與強敵血戰到底的決心。因此，中華民族從來沒有被外敵徹底征服過。

武術是中華民族的歷史財富，它也必然深深地打上了民族的烙印，浸潤着民族的性格氣質。

在中華民族內部，下層百姓又是最安分的。他們世世代代勤奮地勞動着，默默無聞地奉獻着，為歷史的發展做出了巨大貢獻。中國的下層百姓向來要求不高，僅僅是"溫飽"二字而已。即便是不溫不飽，只要能將就活着，人們也就苟延殘喘下去。在長期的暴虐的封建統治下，在連綿不斷的天災人禍的襲擊中，中國人養成了驚人的忍耐力，而中華民族則顯示出極為頑韌的生命力，薪盡火傳，生生不已。若不是被逼到絕境，中國人決不會鋌而走險。

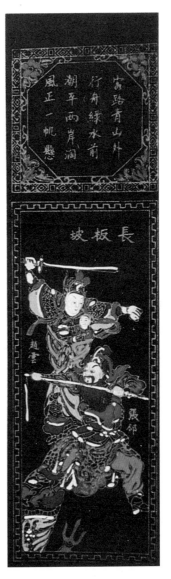

圖 84 長板坡

年畫　俄羅斯喀山大學民族學博物館藏

圖 85 武判　年畫　清乾隆年間　天津楊柳青

古人有新年懸掛神判鍾馗之俗，而古時鍾馗皆"衣藍衫"。該年畫為圖
吉利，易藍衫為朱紅戰袍。

圖 86 張飛　泥塑　廣東潮州

圖 87 將軍門神　年畫　北京　俄羅斯聖彼得堡宗教歷史博物館藏

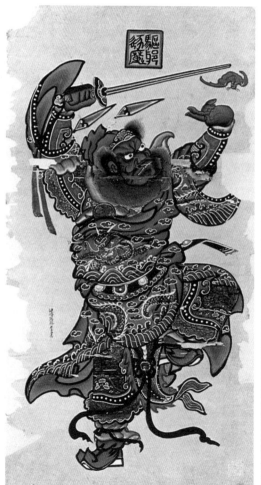

武術來自社會下層，歷來習武者均以
農民、手工業者、城市貧民為主體。即以
八卦掌傳人為例，尹福早年曾在京城賣麻
花、燒餅，人稱"麻花尹"；司元功為菜
農；宮寶田幼年來京，為飯館小廝，提盒
送飯；曹鍾升十五歲入北京崇武門外玉器
行當學徒。類似的事例，在其他各派高手
中亦不勝枚舉。只是在闖出名氣後，有些
人的經濟地位和社會地位才有所改變，但
最終躋身上層社會者甚少。所以，武術反
映的主要是古代下層人民的社會意識。因
此，武林中的信條是：若不是被逼到絕
境，決不與人動手；倘若一旦被逼動手，
則必將全力以赴，置勝敗於不計，置生死
於度外，哪怕打得天昏地暗、鬼哭狼嚎，
也在所不惜。所以，武術的社會屬性，其
實就是反抗暴力侵犯，保護受害人生命財
產安全的個體行為。作為一種文化形態，
它無疑是下層人民抗暴自衛意識的最集中
體現。

在封建社會裡，下層百姓的抗暴意識
往往帶有反抗官府的指向，如抗租抗捐之
類。當然，普通人也會遭遇到盜賊搶劫、
匪人施暴之類的不幸事件。無論是反抗官

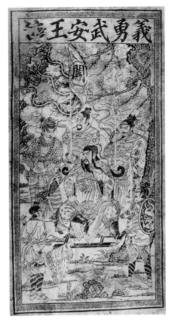

圖88 義勇武安王位
墨線版印 宋元時期 陝西平陽 俄羅斯聖彼得堡國家美術博物館藏
關羽是仁義神勇的化身。北宋宣和五年（公元1123年），他被敕封
為"義勇武安王"。

府，還是抵禦盜賊，都是被逼而為，生死
難卜。所以，不動手則已，一旦動手就決
無反顧之理。這是歷史的血的經驗。前輩
們正是不斷總結了無數次血的經驗教訓，
才使武術逐步發展成了一種有關抗暴防身
的完整的文化形態。

中國武術講究的是個體的抗暴意識和
個體的抗暴行為，它研究的是個體與個體

少林擒拿二十四穴位歌（節錄）

二十四穴法，妙在拿要把。

一法打太陽，拳中倒地下。

二通天突穴，鎖喉致昏啞。

三擊天柱處，七竅濺血花。

四打廉泉穴，絕氣一命休。

五法打肩井，體身可化零。

六法拿臂臑，卸胛體癱倒。

七法踢三里，脛骨兩節斷。

八法拿曲池，脫肘失牽連。

九法拿曲澤，胳膊兩節斷。

十法拿少海，上肢可全殘。

……

時，鏢師遇上強盜，護院碰上盜賊，也並不是一見面就動手，而是先用江湖暗語套交情，先向對方道"辛苦"，如果對方實在不給面子，這才動手開打。武林中的這些規矩，都是為了盡量緩解矛盾，化解衝突，以不動手為上策，"不戰而屈人之兵"。萬一動起手來，也因禮數在先，對方不好意思驟下殺手，這樣雙方都留下了

的對抗，它的所有招式功法都是圍繞着抗暴防身設計的，以"戰勝敵人，保存自己"為最終目的，而健身功能則是從抗暴意識中派生出來的副產品。

中國武術的各個門派都嚴禁恃技欺人，以強凌弱。在雙方交手時，要講究"先禮後兵"，即先向對方抱拳行禮，道聲"有請"或"得罪"。若對方是長輩或女性，則須"讓二不讓三"，即容讓對方先攻兩招，到第三招才能還手，對長輩是表示尊敬，對女性則表示無恃強凌弱之嫌。舊

圖89 劫法場 版畫 《忠義水滸全傳》插圖 明萬曆刊本

一定的迴旋餘地。

攻擊性是人類固有的本性之一。中國武術把這種本性衍化成被動性的防禦，而在防禦中又強化了攻擊，從被動中爭取主動。先守後攻，亦守亦攻，是中國武術技擊的基本特點，也是武術的基本節奏。既然是抗暴，就必須貫

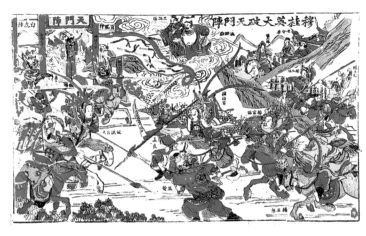

圖90 穆桂英大破天門陣　年畫 清 江蘇蘇州

徹"以暴止暴"的原則，抗暴的本身就是實施暴力行為，當然也就"無所不用其極"了。

周濟捕匪

荊溪人周濟，為嘉慶進士，著名詞人，官淮安府學教授，習《易筋經》，拳勇技擊，一時無兩。兩江總督孫玉庭委以江淮緝私之任，乃召募奇才劍客，關圍亭於揚州，日夕訓練，先後捕獲梟匪數輩，凡累致數萬金。當其盛時，妖姬曼舞，疊侍左右。醉則使矛如風，或縱筆為巨幅山水，一時盡十數紙。久而厭之，遣散壯士，斥財立盡，一意閉關著書。卒年五十八歲。

——據《清稗類鈔·技勇類》

如果按殺傷程度給中國武術劃分等級，大致可分為三個等級：三等為健身或打人之術，為一般習武者所練，其表現形式為套路；二等為傷人之術，為武功較高者所掌握，其表現形式為散手和功法；一等為殺人之術，為民間高手和軍警特殊人員所掌握，其表現形式為徒手格殺術。

在中國武術中，頭、肩、肘、手、胯、膝、腳皆是攻擊的利器，俗稱"七鋒"，同時不乏"踹膝"、"撩陰"、"斷腕"、"鎖喉"等狠毒招法，另有諸如"二龍戲珠"（戳眼）、"白蛇吐信"（刺喉）、"滾盤托珠"（擊後腦）、"盤中取果"（扭頸）、"黑虎

探爪"(抓臉)、"獨佔鰲頭"(踢腹)之類
的厲害招式。太極拳《打手歌》云:

上打咽喉下打陰,中間兩肋並當心,
下部兩臁合兩膝,腦後一掌要真魂。

形意拳歌訣云:

肩打一陰返一陽,兩手只在暗處藏。
左右全憑蓋勢取,縮長二字一命亡。

少林寺的《擒拿二十四穴位歌》中,
幾乎全是些"濺血"、"斷骨"、"殘肢"、
"絕氣"之類的詞語,更是令人毛骨悚然。

由此可見,中國武術在實戰時,特別
在抗暴時是極為兇狠的,專找人要命處下
手,而且心中不存小善,手下不留容讓,
誠如《少林交戰訣》所言:"你不制他他
制你,不可對敵施同情。"

武術源於古代下層人民的抗暴自衛意
識,它在被動的防守中昇華出無數絕妙的
進攻招式,在冷兵器時代可足以使實施暴
力侵犯的個體失去繼續施暴的能力,從而
達到自衛防身的目的,這就是"以暴止

暴"、"以武止武"的含義所在。

道德規範

"德為習武之本",中國武術界歷來

圖91 關羽像 水陸畫 清
水陸畫為寺院舉辦水陸道場超度水陸一切亡靈時所掛,其作者多為民間畫師。

就有一套比較嚴格的道德規範，稱為"武德"，是中華民族傳統道德的一部分。武德並非法律條文，它來自社會下層，由武林前輩約定俗成，成為武林人士自覺遵守的言行規範。在不同的歷史時期，武德可能有不同的具體內容，但其基本內容卻長期保持着相對的連續性和穩定性，為各個歷史時期的武林人士所共同遵奉。

在封建時代，武德主要包括忠孝節義、重義輕生、除暴安良、鋤強扶弱、救厄濟困、忠君保主、尊師重道等內容，一方面反映出傳統道德觀念，特別是儒家思想在武術界的主導地位，同時也反映了武林人士對社會強勢群體和邪惡勢力的反抗意識。這種兩重性是由社會性質決定的。

據武林前輩介紹，少林寺收授門徒有"十不許"之說，即：

不許欺姦婦女；

不許搶孀逼嫁；

不許欺負良善；

不許劫奪財產；

不許酗酒滋事；

不許傷殘世人；

不許胡作非為；

不許背棄六親；

不許違拗師長；

不許交結匪人。

少林寺弟子入門另有"十願"之誓，即：

願學此本領，保國安民；

願學此本領，抑強扶弱；

願學此本領，救世濟人；

願學此本領，鋤惡除奸；

願學此本領，保助孤寡；

願學此本領，仗義疏財；

願學此本領，見義勇為；

願學此本領，興旺門第；

願學此本領，捨身救難；

願學此本領，傳授賢徒。

以上少林寺諸多門規，大體上包括戒色、戒財、戒惡、助弱、尊師、謙讓六類，其主旨是要求習武之人避惡向善，體現了中華民族的基本道德觀念。其它拳派的門規與此大同小異，如河南派形意拳的

門規規定:

> 寧可失傳,也不亂傳。凡忤逆不孝者,貪財如命者,逞能欺人者,貪酒好色者,概不得傳;
>
> 師不正不投,徒不正不收。為師者以嚴為明,教徒必成;為徒者敬師如父,既學必成;
>
> 不求千式有,只要一招精;
>
> 功成藝就,決不許在街頭賣藝求錢。

歸納起來,武林中的道德規範可分為五個方面。

(一)謙和忍讓

這是指習武者的個人修養。

武學即道,藝無止境。凡武林高手都很講究"謙讓"二字。拳之至理在於中和,拳性剛柔無偏,人的氣質亦當以中和為上。內心中和,方能對人謙讓。習武者未必言勇,高手們未必言武,到處耀武揚威者倒未必有多少真本事,這是武術界比較普遍的現象。

(二)立身正直

這是講武林中人的處世之道。

所謂"立身正直",當指品格高潔,胸懷坦蕩,行事光明磊落,一身堂堂正氣。他們不為權勢所屈,不為利祿所動,不為美色所惑,不為奸邪所用。人不可有傲氣,但不可無傲骨,武林中不少人都具有這種蔑視富貴利祿的傲骨。他們視富貴若浮雲,視權勢若冰山。他們大多具有比較強烈的獨立意識,不屑去逢迎權要,更不甘聽任他人頤指氣使。武林高手是歷代統治階級網羅拉攏的對象,但不少武林前輩寧可埋名隱居或飄泊四方,甘心過着清苦的日子,也不屑去充當宮廷官府或豪門大戶的鷹犬。

(三)見義勇為

這是指武林中人的行為方式。

見義勇為是中國傳統武德的重要內容,也是武林中人實現自我價值的主要方式。這種行為本身就包含着抗暴意識,意味着對社會不平的暴力反抗,對邪惡勢力的懲罰。中國武術之所以在民間具有如此強大而持久的吸引力,除了它健身自衛的

圖 92 霸王別姬 年畫 天津楊柳青 俄羅斯地理學會藏

圖 93 九龍山 年畫 晚清 開封朱仙鎮
描繪岳雲罔顧軍令，闖陣戰楊再興之場景。後再興感於岳飛父子
大義，遂歸誠。事見《說岳全傳》。

圖94 樊梨花大戰楊凡（藩）年畫 天津楊柳青

畫上題詩云：「楊凡（藩）鎮守白虎關，梨花背夫降大唐。夫婦槍刀疆場會，投胎報仇生薛剛。」事見《薛丁山征西》。全圖共二十四幅，此為第十六幅。

特殊功能以外，與見義勇為的傳統武德有很大關係。

（四）尊師重道

這是對武林內部縱向人際關係的要求。

「尊師」，指尊敬師父長輩，虛心求教。「道」的含義有兩層，一是指道德修養，二是指武學規律。習武者應在提高道德修養的前提下，認真探索武學規律，在師父長輩的指點下循序漸進。舊時師門規矩甚嚴，弟子拜師之時，必須立誓恪守門規，若有違犯，師父有權責罰，弟子不得違拗師父之言，更不得無禮犯上。近百年來，各門派的規矩禮數已漸漸寬鬆，有些門派為師不尊，擇徒不嚴，門規鬆弛，魚龍混雜，頗為社會所詬病。但無論如何，尊師重道仍為各門派所共同遵奉。

（五）武林義氣

這是對武林內部橫向人際關係的要求。

「義氣」一詞的內涵很寬泛，它包括同心同德、同舟共濟、生死與共、親若手足，乃至良莠不分、沆瀣一氣等諸多含義，很難用一個明晰的概念來界定它。武林中人講義氣，首先重在本門同輩之間，以及朋友之間。武林中人多看重友情，講究言必諾，行必果，以食言背友為不齒，然而並不絕對排斥其中的某些實惠因素。故「義氣」一詞，善者固然可以之行善，而惡者亦可以之作惡，不可不慎辨之，以防被宵小所乘。

拳譜語言

凡是民間文化形態，其語言表述都有一個共同的特點，即渾樸、質直、俚俗、稚拙。"渾樸"，是指天真樸茂，未經雕琢；"質直"，是指文意淺顯，甚少修飾；"俚俗"，指語言通俗，明白曉暢；"稚拙"，是指那種帶有童年特徵的天然純真的韻致。所有的民間文化形態無不具有一種古樸的原始風貌，它們較少受到時代變遷的影響，也不易趨時逐新，從而比較完整地保存着歷史的原貌，蘊含着大量的歷史文化信息，猶如地質結構中的沉積岩層，從中可以尋覓久遠歲月留下的痕跡。

中國武術恰恰在這些方面都有明顯表現。

中國武林中人歷代大多混跡於社會下層，總體文化水平不高，其中不乏大字不識的"白丁"。而且自古以來武林內部競爭激烈，各門派均視拳技為珍秘，嚴格限定在師徒之間口頭輾轉相授，向不為外人道及；倘若有書寫的拳譜，則更被視為無價之寶，為防落入外姓之手，大多是傳子不傳女。因此，時至今日，雖然陸續有不

圖 95 單刀赴會 年畫 清末 天津楊柳青

圖 96 趙雲大戰長坂坡 年畫 清中期 天津楊柳青
圖中繪趙雲懷抱幼主，被圍核心，正苦戰曹營眾將。該圖以墨藍色彩繪製，供服孝人家貼用。

圖97 少林拳圖解 香煙畫片 民國

以一路華拳拳譜為例，該拳路共56式，每式配以七言拳譜一句，共56句，計392字。其中，借用動物形象的竟達22處，僅虎的形象就出現了5次，另外還有豹、龍、鳳、雕、猿、雁、羊等10種；借用歷史人物形象的有6處，如項羽、蘇秦、張飛、夫差、周處等；借用神話人物的有4處，如二郎（二郎神）、哪吒、共工；借用佛教人物形象的有韋陀；借用歷

少拳譜整理出版，但多數拳譜無疑還散落在民間。由此可見，上千年來中國武術的傳承，主要是靠一代一代的口頭傳授，大體上屬於民間口頭文化的範疇。直到近代，由於思想逐漸開放和印刷術的發展，這種狀況才有所改觀。

從已經面世的一些拳譜來看，其語言大多俚俗，類似民間歌謠或順口溜。此外，為了形象地描述拳式招法，幾乎所有的拳譜都大量使用比喻、誇張的修辭手法，廣泛借用宗教神話、歷史傳說和動物形象，留下了宗教信仰和偶像崇拜的蛛絲馬跡，為後人研究武林思想提供了寶貴資料。

形意拳打法歌訣

打法定要先上身，腳手齊到才為真。
拳如炮形龍折身，遇敵好似火燒身。
頭打起意站中央，渾身齊到人難當。
腳踩中門奪地位，就是神仙亦難防。
肩打一陰返一陽，兩手只在暗處藏。
左右全憑蓋勢取，縮長二字一命亡。
手打起意在胸膛，其勢好似虎撲羊。
沾實用力須展放，兩肘只在脅下藏。
胯打陰陽左右便，兩足交換須自然。
左右進取宜劍勁，得心應手敵自翻。
膝打要害能致命，兩手空晃繞上中。
腳踩正意勿落空，消息全在後腿蹬。
蓄意須防被敵覺，起勢好似卷地風。
妙訣勸君勤練習，強身勝敵樂無窮。

圖 98 戲劇人物

英文賀年片 清光緒二十五年（公元 1899 年）

此係手繪，一組六件，製作精美，外套封皮，"戲劇人物"為其一。

圖 99 十二屬相圖

年畫 天津楊柳青 俄羅斯聖彼得堡國家美術博物館藏

畫中十二屬相均以幼童喻之，各執兵器，與相克者對打。幼童形象俊秀可愛。

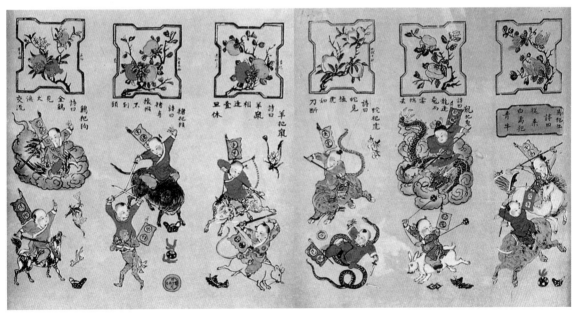

圖 100 關羽與張飛

剪紙（熏樣） 晚清 陝西乾縣

熏樣，以煙熏於質地薄細的麻紙上，作為底樣。該圖取材於秦腔《古城會》。

史故事的如"馬上挽弓射月支"；借用天體形象的有 9 處，如魁星、北斗、銀河、月；借用自然景物的有 19 處，涉及到平沙、枯樹、海、雲、山、澗、柳、花等，其中"山"出現 7 次。

以上所借用的各類形象共計出現 65 次，也就是說，該拳譜平均每一句就出現 1.16 次借用形象。可以毫不誇張地說，如果將所有的借用形象統統刪去，則一路華拳拳譜將不復存在。

武林前輩們借助這些人物、動物或自然景物的形象，以俚俗的語言描繪拳路的一招一式，且善用比喻，多有誇張，形象生動，賦予拳譜以鮮明的立體感和動作感，由此產生了極強的"可視性"，使習武者在背誦拳譜時可以立即聯想到某個相應的動作，彷彿親眼看見一樣。這樣的拳譜，既使習武者便於記憶，又使拳路平添了一股神幻威猛的氣勢。在漫長的歷史歲月裡，中國武術主要靠口傳身授，而竟能有如此輝煌燦爛的今天，這種類似口訣民謠的拳譜語言實在是功不可沒。

作為一種民間文化形態，拳譜中還時而糅進方言，更顯示其未經雕琢的天真樸

十路彈腿歌訣

昆侖大師正宗傳，彈腿技法妙無邊。
頭路沖拳似扁擔，二路十字巧腳尖。
三路劈砸倒曳犁，四路撐滑步要偏。
五路栽捶分上下，六路進取撩陰掌。
七路分拳十字腰，八路分平踝轉環。
九路捧鎖蛇舔腿，十路叉花如箭彈。
莫看彈腿勢架單，多踢多練知根源。

一路华拳

圖101 "文化大革命"中傳抄的一路華拳拳譜
1971年 河南開封

圖102 "文化大革命"中傳抄的《擒拿術》
1973年 河南開封

圖103 刀馬人 剪紙（窗花） 清 河北豐寧

茂之態。少林寺的打擂秘訣中有一套《覺遠七十四散手》，其中有"我用老虎大坐身，你用撤身不讓俺"兩句，這個"俺"字就是北方方言，流行於河南、山東一帶。少林寺另有一套《生公（智生和尚）交鬥旨要訣》，其中有兩句是"近足偷潑麥，背陰臀肛流"。"潑麥"也是河南方言，指一種動作幅度較大的割麥方法，這裡講的是像"潑麥"那樣去踢敵人的下部。

福建鶴拳的拳譜中有"狗法落地蓬車蓮，鶴法全靠搖宗手"，以及"龜背鶴身，蝦退狗宗身"這樣的句子，其中"蓬車蓮"、"搖宗手"和"狗宗身"都不易理解。其實這三個詞都是福建方言。"蓬車蓮"的動作類似少林拳的"烏龍絞柱"；"宗"則專指彈抖之勁，又叫"宗勁"。"狗宗身"，是指狗剛從水裡爬上岸時，總是渾身一抖，把身上的水彈掉，拳譜借用這個動作來形容那種迅疾剛猛的彈抖、撞抖之勁。鶴拳中又把手法、身法的變化稱為"搖"，認為"搖"為柔，"宗"為剛，"搖宗手"就是講剛柔並濟的拳法，即"剛柔相濟是正法"。

拳譜中糅進了方言，使拳路平添了一股濃郁的地域色彩和鄉土氣息，猶如人們見到紫砂陶壺和"大阿福"泥塑，絕不會

弄錯它們的產地一樣。

樸素俚俗的表述方式和鮮明生動的動作形象，是拳譜語言的兩大特色。作為民間文化的一種特殊形態，武術的語言外殼主要由這種拳譜語言聯綴而成。拳譜語言大體上應屬於"群落語言"或"行當語言"。它雖然通俗易懂，但外行人很難理解它的真實含義。像一路華拳拳譜中的

"二郎擔山一條鞭，風捲霹靂上九天"兩句，不會武術的人很難想到它的意思竟是"弓步撩掌"接"旋風腳"。拳譜語言儘管生動形象，但它對武林群落以外的人來說，無疑是設立了一道語言的屏障，有意無意地遮斷了外人對拳路內容的窺探。從這個意義上講，拳譜語言又多少有點像江湖上的"切口"了。

圖104 歷史故事 磚雕 江蘇蘇州

四 · 武學之道

　　所謂"武學之道"，就是武學的規律，也可以理解為武學的最高境界。

　　中國武學博大精深，蜚聲海內外，但武學理論的匱乏和蕪雜，又是多年來不爭的事實。嚴格地說，中國的諸多拳派之中，除了太極、形意、八卦等少數拳派以外，目前大多數拳派尚無系統理論可言。即便如太極、形意、八卦那樣擁有自己拳論的拳派，仍然有待於進一步深化和提高。

武林前輩為後人留下了無數可稱為典範的套路、招式和功法，同時也為後人留下了可供探討的廣袤的武學空間。中國武術不是靜止不變的，更不是已經被歷史凝固了的文化形態，猶如古化石那樣。相反地，中國武術在幾千年的發展進程中始終充滿了活力，如同萬里長河，浪浪相續，常變不居。武林前輩們用自己的生命，猶如接力一般，一代又一代地豐富着中國武術，使中國武術始終充溢着原始生命的張力。過去如此，現在如此，將來也大體如此。

透過浩如煙海的套路功法，人們能夠依稀感受到武術深處的生命律動。在數以百計的拳派之間，又可隱約發現它們共同的東西。儘管從風格上看，各拳派之間可謂千差萬別，但它們在拳理上的確存在頗多相通之處。這裡說的“相通之處”，當然不僅僅指諸如“三尖相對”、“裡外三合”、“含胸拔背”、“氣沉丹田”之類的一般內容，而是指中國武術的更深的文化層次。中國武術的真正的文化底蘊，恐怕就深藏在那裡。

衡量一個人在武學上是否達到較高層次，似應從勁力、拳法、功力、心理四個方面來綜合考察。這四個方面應是一個有機的整體，是較高層次武功的綜合體現，而不宜分割開來，單看某一方面。對於高手而言，其勁力應是剛柔相濟，其拳法應體現為大巧若拙，其功力應表現為以意擊人，其心理應保持善戰不怒。將剛柔相濟、大巧若拙、以意擊人、善戰不怒綜合到一起，即“合四為一”，或許就是中國的“武學之道”，也是步入高層次武功境界的標誌。而中國武學的核心，則是儒家的“中和之道”。個中奧妙，有心者自能識之。

剛柔相濟

剛柔相濟是中國武術各拳派對勁力的共同要求，也是“內外合一”的具體體現。剛，又稱為“陽”；柔，又稱為

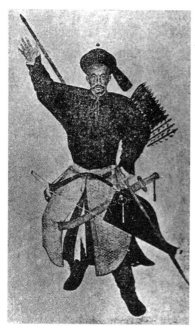

圖105 紫光閣功臣像 清
該功臣為一武將，持長矛，佩腰刀，攜弓箭，神態雄悍，意氣鷹揚，
顯示了清初八旗以馬上取天下的氣概。

均是先蓄而後發，其方向大都是旋轉前
衝，猶如被壓縮至極點的彈簧，陡然間撤
去壓力，一彈而出。練成了這種勁力，是
習武者內外兼修、有所進境的一個重要標
誌。

人們常常把"出拳有聲、出掌帶風"
當做武功深湛的標誌。這種看法不能說沒
有一點道理，但實際上又很片面。

練習武術的人恐怕都有過這樣的體
會，出拳有聲並不難做到。一個人只要認
真練上半年，出拳時就會發出輕微的嗵嗵
之聲。出掌帶風稍難一些，但也不過用上
兩三年時間，就可以感覺到出掌時的微弱
風聲了。由此可見，出拳有聲、出掌帶風
並不能完全說明功力的深淺。如果接著練

"陰"。剛柔相濟，就是拳論上常說的"陰
陽悉化"。在中國武術中，沒有純剛無柔
的拳法，也沒有純柔無剛的拳法。過剛則
力盡，少了蘊蓄；過柔則綿弱，少了勁
勢，二者均有明顯的弊端。

在中國的拳法中，剛柔相濟一般體現
為彈抖崩爆之勁，其發也速，其去也疾，
其勢也猛，其力也透。這種彈抖崩爆之勁

人祖門少林派性功羅漢拳訣

頭如波浪，手似流星。

身如楊柳，腳似醉漢。

出於心靈，發於性能。

似剛非剛，似實而虛。

久練自化，熟極自神。

——少林寺妙興大師

下去，那拳聲、掌風倒有可能越來越微弱，以至於消失得無影無蹤。然而，過了一段時間，拳聲、掌風又會漸漸出現，強度比原來還大。在許多年中如此反復多次，習武者的功力也隨之而層層遞進。在有些拳

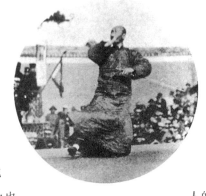

圖 106 中央國術館副館長李景林表演太極劍 1930 年

種中，練到一定火候，其拳聲會從當初的略嫌清脆的嘭嘭之聲，逐漸變成渾厚的嗡嗡之聲；其掌風也會從當初的略嫌輕飄的浮掠之風，逐漸變為沉實的撲面之風。當然，也有些拳種並不追求什麼拳聲掌風（如太極拳），但它在發勁時仍然能爆發出一種聲音，令人感受到它內在的雄渾勁力。

中國武術從來就不是一味追求剛猛，而是講究亦剛亦柔，剛柔相濟。這種特點正是中華民族的性格氣質在技擊領域的必然反映。

中國向來被稱為"禮儀之邦"，中華民族一向以謙和有禮著稱於世，但我們民族自古以來就具有一股特殊的韌勁，堅忍不拔，百折不回，同時又具有內方外圓、含而不露的風度。中華民族歷來沉穩而內向，極少有暴戾狂躁的表現，也極少有恃強凌弱的行為。中華民族具有驚人的凝聚力，同時也蘊蓄着極大的民族潛力，但她在絕大多數歷史場合下總是心平氣和，銳氣內斂，不到萬不得已時決不輕露鋒

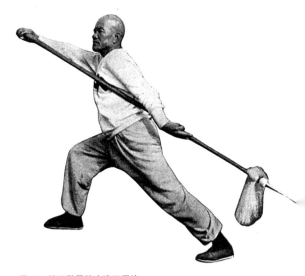

圖 107 陝西魏鳳德表演回馬槍
民國第六屆全運會 1935 年 10 月 上海

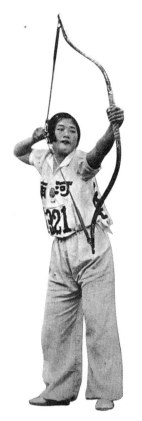

圖108 河南劉玉華獲民國六運會女子
彈弓冠軍

1935 年 10 月 上海

芒。在中國的傳統思想中，儒家提倡"中庸"，道家主張"守靜"，禪宗講求"悟性"，它們都是以修身斂性為其宗旨，以內省為其主要思維方式，以道德的自我完善為其人生目標。在中國的傳統文化裡，從來沒有鼓吹強暴的理論，相反地，先哲們倒是諄諄告誡道："兵強則滅，木強則折，堅強處下，柔弱處上。"意思是說，軍隊過於強大就會敗滅，樹木過於堅挺就會被摧折，堅強者處於劣勢，柔弱者反倒佔了上風。所有這些，反映在技擊領域，則是雄猛之氣深斂於內，柔靜之態呈現於外，勁力內含，待機而發，深戒輕狂浮躁，鋒芒畢露。

中國武術的練法，大多是由外而內，由剛而柔。"由外而內"，是指由筋骨皮肉之功練到"內壯"之功，最終以內功為重點，以渾厚的內力作為實施拳法招式的基礎。"由剛而柔"，是指由剛猛的勁力轉向柔韌的勁力，以剛柔相濟為勁力的極致。如果僅會招法，而缺乏渾厚的內功根基，一旦遇上真正的高手，則必敗無疑。同樣地，如果單憑剛猛之力，也決計成不了高手。那些單憑剛猛蠻拙之力逞強者，到頭來很少有不吃虧的。有些人一味追求剛猛之力，苦練皮肉之功，徒然練得皮粗肉壯，橫眉怒目，動作僵硬，步履沉滯，反而沾沾

圖 109 湖南王家楨獲民國六運會
女子射箭冠軍　1935 年 10 月 上海

圖 110 參加第 11 屆奧運會國術表演的女選手翟漣源 1936 年

自喜，自以為有了一身功夫。其實，説得嚴重點，這種練法不過是"以身殉技"而已，不僅於健康無益，而且很難步入武學的較高境界。

剛柔相濟之説還包含着對習武者性格氣質的影響和規範。

中國武術是一套嚴格的有序性訓練系統。在長達幾十年的歲月裡，習武者必須由低而高，由淺入深，由外而內，由剛而柔，依次漸進，不得輕躁。否則，必將欲速則不達，還容易練壞身體。中國武術主張以神（意）為帥，形神合一；又主張以內為主，內外合一。所謂"形神一元論"，就是對這種理論的哲學概括。經過長年的嚴格訓練，習武者不僅應練出比較高超的武技，同時更要練出遇險不驚、處危不亂的良好心理素質。即使在臨敵之際，也應能做到心如明鏡，止水無波，以虛靜忘我之心迎敵，以面前無人之心視敵。行家們常説的"視敵如蒿草，應敵若無人"，就是這個道理。由此可見，剛柔相濟還包含着豐富的心理學內涵。

陰陽無偏稱妙手

純陰無陽是軟手，純陽無陰是硬手。
一陰九陽跟頭棍，二陰八陽是散手。
三陰七陽猶覺硬，四陰六陽顯好手。
唯有五陰並五陽，陰陽無偏稱妙手。
妙手一着一太極，空空跡化歸無有。

——陳鑫《陳氏太極拳圖説》

彈勁可透內臟

清代道咸年間，湖南人諶四以善受擊打聞名，他聽説長沙人陳雅田擅長拳技，就去拜訪，説願意以己身來估量陳的拳力。陳雅田開始未用全力，諶四只感到有點頭暈。第三拳盡力擊去，諶四竟被當場擊昏，三日後醒來已成殘廢。原因在於所謂善受擊者平時所受多為直力，若遇彈力，雖輕必透，臟腑震動。陳雅田所練為"八拳"，師從羅大鶴。

——據向達《拳術見聞錄》（1923 年版）

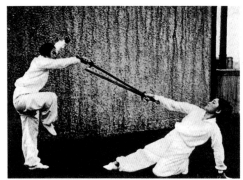

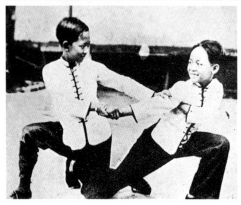

圖111 參加第11屆奧運會國術表演的女選手傅淑雲（右）、
劉玉華演練三合劍 1936 年

圖 112 精武體育會兒童擒拿訓練 1930 年

太極拳名家陳鑫先生（公元1849—
1929年）把習武者的勁力分成四個等級：

　　第一等級：妙手，五陰五陽；

　　第二等級：好手，四陰六陽；

　　第三等級：散手，二陰八陽；

　　第四等級：軟手，純陰無陽；硬手，

甘鳳池敗打人王

　　打人王為泰州黃橋農家子，膂力絕倫，好勇者
與之鬥，多被擊傷，名聲大震，自謂天下無敵。後
向甘鳳池尋釁，甘以腹力禦其拳，打人王竟踉蹌
退，撞牆而牆倒，翻身跌入糞窖，抱首而逃。

　　　　　　　　　　——據《清稗類鈔·技勇類》

純陽無陰。

　　這裡所說的"陰"就是柔勁，"陽"就
是剛勁。陳鑫認為，純剛無柔的"硬手"
和純柔無剛的"軟手"都是最低等級的武
功，"散手"較好一些，"好手"又勝一
籌，惟有"妙手"才是剛柔無偏，入於神
化之境。可惜絕大多數習武者都是剛多柔
少，處於第三等級或第四等級的水平，能
達到第二等級"好手"水平的已為數不
多，更不必說"妙手"了。

大巧若拙

　　"大巧若拙"一語出自《老子》。它的
原意是說最靈巧的，看來卻像十分笨拙一
樣。武術行家們借用這句話，用來說明真

勝多，體現了中國武術的發展趨勢。

個人練拳也大體如此。開始學拳的時候，人們大都在招法上下功夫，由簡而繁，愈學愈多。再練幾年，就可能逐漸由招法轉向功法，但對招法仍甚有興趣。又練上十來年，於招法上的心氣就漸漸淡了，而集中精力練功法。如果再練下去，就有可能悟出"大巧若拙"的道理。拳本無法，無法為法，方是武學的至境。這時再回頭看看往昔所練的種種招法，真有"登泰山而小天下"的感慨。

習武嚴禁花法

凡比較武藝，務要據照示學習實敵本事，真可對搏打者，不許仍學習花槍等法，徒支虛架，以圖人前美觀。各總、哨、隊、伍官長，俱以分數施行賞罰。

——〔明〕戚繼光《紀效新書》卷六

正高明的拳式並不一定繁複華麗，而是看來比較簡單樸拙。

美觀者未必實用，實用者多不美觀，這是中國武術的一個規律。同樣地，靈巧者未必勝過質樸，質樸者多能勝過靈巧。武林中人常常瞧不起那些花拳繡腿，就是因為花拳繡腿之類儘管好看、靈巧，但卻缺乏實戰價值，不過是"滿片花草"而已。中國武術的發展，經歷了一個由簡而繁、又由繁而簡的歷史過程。太極、形意等內家拳的出現，就是由繁而簡的重要標誌。太極拳和形意拳都沒有太多套路，拳式動作都比較簡樸，很少出現大幅度的跳躍。後起的意拳索性連套路也不要了，純以椿法訓練。這些拳種都堅持以拙勝巧，以少

圖113 單刀十八勢之一：按虎勢　清 吳殳《手臂錄》卷三

圖 114 青島樂秀雲表演劍術 1934 年

現在流行的許多拳書，裡面有不少對練拳路，無非是說甲一拳打什麼地方，乙如何防；乙一腳踢什麼部位，甲如何躲。這些對練套路都是人為設計的，以之練功，固然有益，但如果死搬套路，那就很可能有害了。在實戰中，情況千變萬化，正所謂"兵無常勢，水無常形"，誰也不會死搬套路去打架。當今武術比賽中的對練表演，的確是激烈緊湊，花團錦簇，但也確實是"表演"，其觀賞價值遠在實戰價值之上。如果說這些是花拳繡腿，恐怕也不過分。比如擒拿術，明明都是一些簡練樸實的動作，但表演者非要拿足架子，加點花法不可，給人以不倫不類之感。

一位太極拳名家曾感歎道：

我自信我的功夫，是經常思想前輩先賢練功的神氣而進行的，可能未走錯路。而不是像近代有些拳師，拳味還未找到，就獨出心裁地做些花樣，畫蛇添足，弄些其它拳的規矩，當作太極拳要訣。自誤誤人，莫此為甚也。如這樣的功夫，雖然不值得懂拳的人之一顧，但外行人看了，反覺好看。如這樣的拳師，十之八九皆是。直弄得野草比嘉禾還高還多，魚目混珠，殊可歎也。（《李椿年先生 1968 年 12 月 1 日致弟子信》，見張義

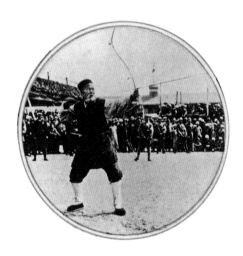

圖 115 96 歲道士宮教寬表演射箭
山東國術考試 1934 年

敬《太極拳理傳真》第24頁。筆者按，李椿年，號雅軒，河北人，楊澄甫弟子，1976年卒於成都，享年83歲）

實際上，不僅太極拳如此，其它不少拳派也程度不同地存在着這種傾向。練拳者應是內行，而觀眾大多是外行，他們要看熱鬧，聽響聲。於是，內行為了迎合外行的口味，博取掌聲，常常練走了樣，不該跳時也跳，不該喊時也喊，拳出得特別長，腿蹬得格外遠，打得拳不像拳，舞不像舞，為媚俗而不惜扭曲了武術的本質特徵。

"練為戰"和"練為看"，是識別大巧若拙或似巧實拙的一個重要標誌。舊時江湖拳師的功夫多是"練為看"，打起來劈劈啪啪，熱熱鬧鬧，其實是賣藝賺錢，糊弄外行人，行家們稱之為"腥掛子"，意思是中看不中用。鏢師、護院們掂着腦袋吃這碗飯，隨時都有可能遇上強人，他們的功夫才是"練為戰"，行家們稱之為"尖掛子"，意思是真功夫。

花架子好練，真功夫難學。想學花架子，有個三五年功夫就差不多了。要想練

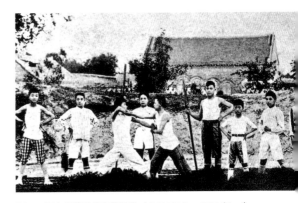

圖116 河南留學歐美預備學校（公元1912—1921年，今河南大學）武術隊 河南開封

出真功夫，不下一二十年苦功恐怕是不行的。武林中有"十年不出門"之說，意思是練拳者若沒有十年功夫，就不敢出門闖蕩。如果是學花架子，即便是練一輩子，充其量也不過是身體健壯、手足敏捷而已，決無可能躋身高手之列。

"大巧若拙"，不僅指那些簡練實用、外觀樸實的招法，更重要的是指實施招法的功力。一個人武功水平的高低，並不取決於他會練多少套路、多少招法，而取決於他功力的深淺。會套路多者未必武功就高，會套路少者未必武功就低。事實上，倒是那些常年堅持"少而精"練法的人不可輕視。

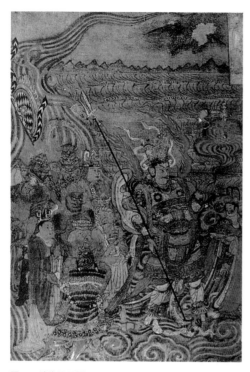

圖 117 渡海天王圖

絹本設色 唐 敦煌莫高窟藏經洞

繪毗沙門天及隨從眷屬乘雲渡海。毗沙門天為佛教護法四天王之一，亦稱北方天王。圖中天王體態魁梧，戴華麗高冠，身披皮甲，威風凜凜，右手持青龍長戟，左手有雲氣上升，雲中現一寶塔，體現出盛唐畫風。

19世紀末，郭雲深（公元1855—1932年）曾以一招極其簡單的形意崩拳打遍南北好手。1943年，蔡龍雲又以一招"迎面三腿"踢得俄籍拳師馬索洛夫連栽跟頭。他們所用的招法都不複雜，但因為功力較深，才會發揮出如此巨大的威力。

剛學武術的人，往往會被各種招法所誘惑，津津有味地去學什麼"絕招"。他們不知道在無數招法的背後，還潛藏着一個更廣闊、更神秘的武學天地。當他們一旦跨入這個新天地，才有可能豁然開朗，領悟到中國武術的奧秘並不在於什麼招法，最厲害、最可怕的招法就是沒有招法。

這就是"大巧若拙"的最終含義。

以意擊人

以意擊人與剛柔相濟、大巧若拙一樣，都是對中國武術規律的高層次概括。這裡所說的"意"，就是意念、思想。以意擊人，就是用意念導引真氣，用真氣催發勁力，用來擊中對方。

有人會說，以意擊人，不就是用思想來指揮拳腳嗎？不要說練過武術的人，就連七八歲的小孩子也會這樣。這是人類運動的最簡單的常識，怎麼能與高深武功拉扯到一起？

的確不錯，任何人的運動都是由他的思想來支配的，不會武術的人也一樣能拳打腳踢，但這種情況與武術中的以意擊人

遠不在同一個層次上。

中國武術講究習練內功，使真氣在體內運行，積蓄在丹田部位。當應敵時，用意念將積蓄在丹田的真氣導引出來，用以擊敵。以意擊人的原理，實際上是最大限度、最快速度地調動起人體內部的潛在能量，練出非同尋常的"內勁"。就力量而言，人的潛力很大，但在正常情況下不會顯示出來。在危急時刻，有的人能於一瞬間爆發出巨大的力量，可以達到平時力量的二至三倍，能夠一下子舉起平時不敢想像的重量，推開平時不敢想像的重物。練習內功，就是想辦法把這種潛力隨時調動出來，用於擊敵。但在實際效果上，能夠把潛力

圖 118 行氣玉佩銘

戰國初期 天津歷史博物館藏 此為一個十二面體小玉柱，上刻45字，記錄了行氣的方法和方向，類似後來的周天功法，是中國迄今為止所發現的最早最完整的氣功功法，武術中的內功與此有淵源關係。

意拳要訣

以形為意，以意為形。形隨意轉，意自形生。力由意發，式隨意從。

——王薌齋

調動出一部分就算不錯了。一點不漏地全部調動出來，實際上是很難做到的。

拳經中常說的"意到拳到"，就是強調意念在技擊中的主導作用。通過常年的內功鍛煉，可以使人的中樞神經獲得十分敏銳的反應能力。這種反應能力，在拳師獨自練功時或許顯示不出來，但在與人交手時，便可通過意念，極為迅速地引動內力，在一瞬間形成較大的殺傷力。

內功訓練是以意擊人的基礎。中國武功的內功多為靜功，最常見的就是站樁功。生命在於運動，生命亦在於不動。過動則易致勞損，過靜則易致壅滯。動靜結合，張弛有度，才是生命潛力之所在。唯其大靜，乃能大動，正所謂"不動如山，動若雷霆"，方為高手之風範。

以意擊人首先要做到氣沉丹田。行家

們説："兩臂力由丹田生。"就是指兩臂之力應從丹田而起，這樣發出的力就可能是全身的合力，而不單單是胳膊上的力。就一般人來説，臂力相差並不太大，單憑胳膊上的力道在技擊上難有什麼作為。而全身合力就不同了，它比臂力要大上幾倍。所以，善於利用全身合

> ### 以心行氣，以氣運身
>
> 以心行氣，務令沉着，乃能收斂入骨；以氣運身，務令順遂，乃能便利從心。
>
> 一舉動，周身俱要輕靈，尤須貫串。氣宜鼓蕩，神宜內斂，無使有凹凸處，無使有斷續處。
>
> ——〔清〕王宗岳《太極拳論》

圖 119 射虎石

【日】岡田玉山等編繪《唐土名勝圖會》日本文化二年（公元1802年）刊
西漢名將李廣夜巡，風起草伏，誤石為虎，張弓怒射。平明復視，箭羽竟盡沒石棱之中。

力是提高技擊水平的一個重要因素。以意擊人所發之力，幾乎都是全身合力，所以具有較大威力。

以意擊人的原理是"力從意生"，"勁由心起"，強調意念對勁力的指揮作用，而不是僅憑蠻力的死拚濫打。在訓練時，習拳者不必求快求猛，而應仔細體會意念如何引導真氣運行，如何貫注於臂部或腿部，如何使真氣運行與發力同步。有過練功經驗的習武者恐怕會有這樣的體會：真氣的運行是在一剎那間完成的。如果你準備出右拳，那麼念頭剛動，似乎勁力就已貫注到右臂，緊接着就是出拳，往往還伴隨着"嘭"的一聲輕響，將勁力發放出去（放勁）。從動念頭到出拳，其間的時間間隔不會超過兩秒鐘。功力越深，間隔越

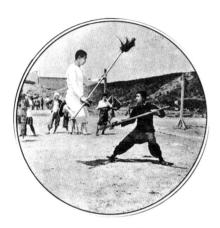

圖 120 鎮江國術表演：大刀對槍　1935 年

短，最後能達到意念與動作幾乎同步，那就稱得起高手了。當然，要達到這種地步，需要很多年的認真訓練。

由於以意擊人用的是身體的合力，所以它力量大、速度快，不僅具有較強的衝擊力，而且具有較強的穿透力。衝擊力強，能夠將對手擊倒，嚴重的可造成局部骨折；穿透力強，能夠使力量穿透對方的皮膚和表層肌肉，對內臟造成傷害，嚴重的可使人暈倒，甚至死亡。在散打比賽中，要求運動員必須戴上厚厚的皮手套，就是為了減弱衝擊力和穿透力，使運動員得到必要的保護，盡量減少傷亡事故。

武林中流傳着一句話，叫做"一拳不如一掌，一掌不如一指"；還有一句話，叫做"寧挨十拳，不挨一肘"。這是因為用拳擊人，接觸面較大，作用力有所分散；用掌緣擊人，接觸面就小得多，可以使力量更具有穿透性（美國軍隊的格鬥教材就很注意這一點）；用指頭點擊，接觸面更小，如果功夫到家，穿透性就更強了。用肘擊人，其動作大多是轉身頂肘或上步頂肘，全身力量都集中在肘尖一點，再加上轉身時的旋轉力或上步時的前衝力，往往可以給對手造成相當嚴重的傷害（如骨折或暈倒）。

以意擊人，說清楚不容易，做起來更難。一般來說，練過三五年武術的人，對

褚士寶以箸點人

褚士寶，號復堂，以四平槍聞名一時，明末曾官游擊。有張擎者，橫行市廛，眾請除之，褚曰："必先觀其技而後可。"眾乃設席宴張，並請褚。張自誇其勇，酒酣，攘臂而起舞。褚徐以箸點其胸，曰："坐。"原來褚善用氣，已運功中其要害矣，而張不知，默坐終席。翌日，張死於亭橋，遍體色青如靛。

——據《清稗類鈔·技勇類》

以意擊人還很難領悟。一個人如果練了十
來年武術，而且注意修煉內功，也許能對
以意擊人有所領悟。但是，能夠完全做到
以意擊人的，畢竟還是極少數，即便是一
些被譽為"名家"、"高手"的，也未必
總是能夠得心應手。至於那些死練套路又
不善於動腦筋的人，即便練上十年二十
年，在這方面也很難有什麼長進。

圖122 戰馬超 刻繪 山西廣靈

圖121 天將 皮影 四川

由此可見，學習武術並不完全靠體
力，而在很大程度上要靠動腦筋，靠悟
性，靠堅持不懈地鑽研。武術界的競爭，
同其它行業一樣，也是主要靠腦力，靠智
慧。許多事實證明，那些"四肢發達，頭
腦簡單"的人，很難成為優秀的運動員，
同樣地，這樣的人也很難成為出類拔萃的
武林高手。

善戰不怒

老子說過："善戰者不怒"。意思
是：善於作戰的人，從來不靠憤怒行事。
反過來說，就是"善怒者未必善戰"。把
"善戰不怒"這句話引申到武術領域，就是

要求習武者必須養成良好的心理素質，善於調節自己的情緒，一旦遇敵，不驚不怒，不怯不寒，仍以"平常心"對待。

中國古代兵法中有一句名言，叫做"靜如處子，動若脫兔"。把這句話用於技擊，就是說在交手之前，神態溫柔，猶如少女一樣，引誘敵人放鬆警惕；而一旦出擊，那就快得像疾奔的兔子，使敵人來不及抵抗就已經敗下陣來。

人們大都有過類似的體會：一旦發怒，必定是氣血上湧，大怒時可使胸部感到悶脹欲裂，鬱氣彷彿要破胸而出。武術家一旦要被逼應敵時，很有可能是遇上了令人氣憤的不平之事。這時，如果他和平常人一樣怒氣沖天，那就犯了武學大忌。武術家在憤怒時，必將導致真氣上浮，使之散亂而無法沉聚，那樣，氣沉丹田將會成為一句空話。此外，習武者在盛怒之下很容易亂了方寸，頭腦發熱，意識昏昧，不要說以意擊人，就連平時練就的招法也恐怕忘了個八八九九，無非是掄拳直砸，抬腿亂踢，很難再找到一點拳法的影子。戚繼光說士兵們遇敵時，常常是"面黃口乾，手忙腳亂，平日所學射法、打法盡都忘了，只有互相亂打，已為好漢"，同一些習武者的情況十分相似。戚繼光說的"面黃口乾"，是由於情緒高度緊張（憤怒或恐懼）引發的一種生理現象；"手忙腳亂"則是這種心理狀態在技擊上的反映。

圖 123 武士立像

石雕 南宋 貴州遵義楊粲墓
高154厘米，頂盔，着戰袍，雙手疊置於斧上，神態安詳。

越女論劍

越女是傳說中的武術家，她曾應邀向越王勾踐講授劍術。她說："手戰之道，內實精神，外示安儀，見之似好婦，奪之似懼虎。"

——據《吳越春秋·勾踐陰謀外傳》

大意是，搏擊的道理，在於體內精神飽滿，而神態卻要表現得安詳從容，猶如一位端莊雅麗的少婦，而一旦出手卻勢如猛虎，讓敵人猝不及防。

"善戰不怒"，就是在交手時仍然保持鎮靜如常的心理。

鎮靜如常就是平常心。古人說："無故加之而不怒，驟然臨之而不驚。"此話可作為平常心的形象解釋。武林高手們遇事，大多存一個"不過如此"的念頭，不怒不驚，不寒不怯，頭腦清醒，精神鎮定，大有"泰山崩於前而色不變"的氣概，在大變故、大悲喜中依然從容自若，這就是"平常心"。

平常心是練出來的，不是裝出來的，也不是事到臨頭逼出來的。就武術而言，平常心是高手所必須具備的心理素質，也是習武者應當追求的心理境界。

平常心的訓練可分為兩個層次。

第一個層次是平時練拳就帶着敵情觀念。在練拳時，設想身前始終站着一個敵

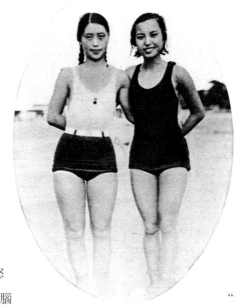

圖124 武術名手樂秀雲（左）及其女友朴金淑在青島海濱 1936年

人，每出一拳一腳，都要設想是與敵人對打，以假當真，不懈不怠，如臨大敵，如對刀叢，寧可謹慎，不敢浮滑。一旦真正遇上敵人，便放膽打去，"視敵如蒿草，打人如走路"，不計勝敗，不計生死，無論對手強弱，都要盡全力拚搏。"視敵如蒿草"，並不是說敵人真的像野草一樣弱不禁風，而是要求在戰略上藐視敵人，不要被敵人的洶洶來勢所嚇倒。在具體交手時，卻要把敵人當成真老虎來打，絲毫也不能輕敵。獅子搏象固然要用上全力，獅子搏兔也要用上全力，這樣才能使自己避免或減少失敗。在這方面訓練有素的人，在臨敵時一般都能保持常態，也能較好地發揮武藝水平。

練到這種地步，已經是很不容易了。我們經常見到一些練拳多年，甚至小有名

治心篇

用技易，治心難。手足運用，莫不由心。心火不熾，四大自靜。泰山崩於前而色不變，麋鹿起於左而目不瞬，能治心者也。法曰："他行任他行，他搭由他搭。惹動真主人，龍動如摧拉。"

—— 〔清〕吳殳《手臂錄》附卷上《峨眉槍法》

氣的拳師，一旦臨敵之際，還免不了橫眉怒目，咬牙切齒，或呀呀怪叫，或呼吸急促，有時甚至連動作都變形了。有的拳師還把這種"橫眉怒目"式的表情也當做震懾敵膽的"要訣"傳授給弟子。其實，這種自我緊張的"面部表演"，正是氣血上湧、真氣散亂的表現，即使平時還能氣沉丹田，到這時也很難沉下去了。

第二個層次是持之以恆的內功訓練，保持虛靜之心，使周身放鬆，其關鍵在於順應自然，忌用強力、拙力。心中自然，周身自然，內外渾然一體，形神融合為一。與敵交手，也不過是用虛靜、自然應對，有敵與無敵一個樣，交手與自練一個樣。練到這種地步，才可以算是有了高層次的平常心。

"善戰不怒"與"剛柔相濟"、"大巧若拙"、"以意擊人"一起，構成了中國武學高層次的主要內容。這四個方面好像四根巨柱，擎起了中國武學的巍峨樓閣。

五・人生境界

　　所謂"人生境界"，説到底是一種生命參悟，或者説是一種人生追求，即"雖不能之，而心嚮往之"。有人把人生追求分為三個層面，一是物質層面，二是精神層面，三是靈魂層面。這裡説的是後兩個層面。

中國文化的核心是儒家思想，又融入釋道兩家，形成了三教合流的格局。在歷史上，我們民族既不像大和民族那樣，秉賦着那種島民式的狹隘心態和極為頑強的爭勝意識，又不像日耳曼民族那樣，習慣於嚴謹而抽象的哲理思維，也不像美國人那樣，醉心於張揚自我，不知疲倦地推行形形色色的擴張。我們的先哲們習慣於對生命體驗作直觀式的概括，使其既富於哲理性，又極為貼近人生。我們的民族經歷了舉世罕見的漫長的封建專制統治，陶冶出成熟而沉穩的民族性格，以內向、自尊、謙和、堅忍為其特點，多沉毅之志，少浪漫之質。中華民族實際上是一個講究務實的民族，它從多難的經歷中提煉出了自己的生存法則。

一部中國武術史，從頭到尾充滿了激烈的競爭，散發着濃重的血腥氣。一方面是"壯士多橫死"的普遍現象，一方面是終生追求"拳道合一"境界的個別現實；一方面是無休無止的恩怨仇殺，一方面是超凡脫俗的逍遙自在；一方面是好勇鬥狠的無盡角逐，一方面是心平氣和的潛心修煉；一方面是唯恐闖不出名頭的焦躁，一方面是不願為天下知的深沉。所有這些，在漫長的武術史上匯成了交叉的、多層次的立體畫卷，顯得那麼凝重沉鬱，又是那麼悲壯詭麗。沉默的歲月悄悄地掩去了以往武林中的無數次廝殺和吶喊，同時也掩去了不知多少個動人而荒唐的故事。

正是從那映射着血光的悠悠歲月中，中國武林人士參悟到生命的價值、人生的境界。他們從傳統文化的底蘊中尋覓到某種哲理思維，使自己的靈魂趨於淨化，生命得以昇華。

貴在中和

拳之至理乃在"中和"二字。"中和"的原意，是指儒家的中庸之道，《禮記》有言：

圖 125 將軍俑 秦 陝西臨潼出土
左圖雙手作拄劍狀，意甚平和。右圖之神情慈祥，似乎寄托了設計者的某種理想。

喜怒哀樂之未發，謂之中；發而皆中節，謂之和。中也者，天下之大本也；和也者，天下之達道也。致中和，天地位焉，萬物育焉。（《中庸》）

在儒家看來，"中"是天下萬物的根本，"和"是天下通行的準則。"致中和"，就是使萬事萬物無不達於和諧的境界，無偏無倚，無過無不及。儒家把

"中和"視為精神的最高境界和道德的最高規範。

"中和"之於拳理，其形之於勁，則為剛柔相濟；其形之於法，則為大巧若拙；其形之於戰，則為以意擊人；其形之於神，則為善戰不怒。中和於內，則八方支撐，周身順遂。無防人之心，而不懼敵之來襲；無擊人之意，而仆敵於數步之外。凡武功練至較高境界者，大都能對中和之理有所體悟。若徒以一招一式而逞強，僅憑血氣之勇而練拳者，則不足與論。

從更深一層講，中和之理應包括兩個方面：一是正確認識自我，恰當把握自

"五傷" 與 "五氣"

久視傷血，久臥傷氣，久立傷骨，久行傷筋，久坐傷肉，是謂五勞所傷也。憂愁思慮則傷心，形寒飲冷則傷肺，恚怒逆上而不下則傷肝，飲食勞倦則傷脾，久坐濕地、強力入水則傷腎。人有五氣，喜、怒、憂、悲、恐也。怒則氣上，喜則氣緩，悲則氣消，恐則氣下，寒則氣聚，熱則氣泄，憂則氣亂，勞則氣耗，思則氣結。喜怒不節，寒暑過度，氣乃不固。

——〔宋〕張君房輯《雲笈七籤》卷五七

圖126 帛書《老子》(局部) 西漢 湖南長沙出土

人士似乎還認識不到這一點,他們還沉浸在盲目的自我膨脹的熱潮之中,以為練好武功即可通神,以其"神功"的無限威力而可為所欲為。只有當這股熱潮被迫回落之後,只有當"神拳"、"神功"等諸多幻想逐漸破滅、理智佔了上風之後,武林人士才有可能比較冷靜地面對現實,進行比較深刻的反思。而中和之理,就是這種歷史反思的產物。"中和"一詞被借用到武學中,只有出現在中國武術趨於成熟之際,而不大可能在此之前。據筆者所知,武林中較早提出"拳理在於中和"的是形意名家耿繼善(字誠信,公元1861—1928年)。太極名家陳鑫(字品三,公元1849—1929年)也說:"能敬能和,然後能學打太極拳"(《陳氏太極拳圖說》第155

我;二是正確認識世界,恰當把握世界。在這兩個方面,習武者都要力求達到那種和諧的境界,在自我與客觀世界之間尋求最佳的契合點,使自我與宇宙渾然為一。這樣,既能最大限度地調動和發揮自身體能中的潛力,又能順應客觀規律,不致受到客觀規律的懲罰。這就是武學中"中和"一詞的含義。

"中和"一詞雖然很早就在儒家典籍中出現,但它被借用到武學中卻是很晚的事。在中國武術發展的初期或中期,武林

養生 "十二少"

少思,少念,少慾,少事,少語,少笑,少愁,少樂,少喜,少怒,少好,少惡。行此"十二少",乃養生之都契也。

——〔宋〕張君房輯《雲笈七籤》卷三二

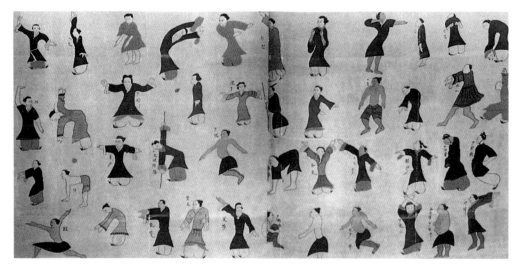

圖127 導引圖（復原） 西漢 湖南長沙出土
圖中繪有44個姿態各異的男女圖形，附有簡要文字提示，內容包括治療功與保健功。

頁）。耿繼善和陳鑫都是清末民初人，練的都是內家拳。由此可以推知，"中和"之理大概是在清末民初之際首先被內家拳派所領悟。

孔子說："暴虎憑河，死而無悔者，吾不與也。必也，臨事而懼，好謀而成者也"（《論語·述而》）。孟子稱讚孔子"不為已甚"（《孟子·離婁》）。老子說："柔弱勝剛強"，"堅強處下，柔弱處上"，"知其雄，守其雌，為天下谿"，"飄風不終朝，驟雨不終日"，"強梁者不得其死"。孔子強調"過猶不及"，老子主張

"守靜致柔"。所有這些，都可視為中和之道的注腳。

在社會的競爭中，沒有人能單靠自己的拳腳兵刃打天下，而不會武術的人，同樣能在社會上謀得一席之地，甚至常常活得更好。在武林內部的競爭中，更是"天外有天，人外有人"，誰也不敢誇口自己的武功是"天下第一"。事實證明，希冀單憑武功來實現個人抱負或某種政治理想是極不現實的，一旦超出了個人之間的搏擊，武術的功能必然要大打折扣，甚至毫無用處。歷史上無

數慘痛的教訓使武林人士逐漸認識到武功的局限性。同時，內功的習練不僅為武術開闢了新的天地，也使武林人士的人生境界昇華到了一個新的高度。

一位老武術家在談到習練內功的體會時，用了"心無其心，身無其身"這八個字，其實質講的是淡化自我意識，也就是"忘我"。這是一個淨化心靈的過程，同時又是返璞歸真、回歸自然的過程。

自我意識一旦被逐漸淡化，則人的爭強好勝之心也必然會同步淡化，血氣之勇漸少，而與人為善之情漸濃。平時與人無爭，一旦被迫應敵，也未必先存打人之心，而是"隨進攻之勢，隨意應之，不見

圖 129 山東國術考試之女子散打　1934 年

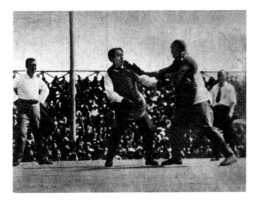

圖 128 漢口國術比賽之男子散打　1934 年

而章，無為而成，往往可將對方擊出甚遠"（尚濟《形意拳內功三經釋解》，載《中華武術》1988 年第 1 期）。這樣的高手，於富貴利祿、名望地位都不會十分在意，當然也不屑於奔競於權貴之門，汲汲於名利之間。他們恥於仰仗他人鼻息，也無意靠擊敗同道來立威揚名。他們視練武為自己的生命方式，情有所鍾，如魚得水，活得瀟灑，活得自在。從這種意義上講，那些武林高手才算真正實踐了中和之道，他們才活得真正像一個"人"。遺憾的是，無論是過去，還是現在，能夠真正像"人"那樣瀟灑一生的並不多見。唯其如此，這樣的人

生境界才更值得珍視，更值得追求。

不爭之爭

不爭之爭，乃爭之大者。

人們常以為習武之人最愛與人爭鬥，其實未必如此。武學分有層次，那些動輒與人爭鬥者，大抵都是略通拳腳之人。武學至理乃在"中和"二字，而不以好勇鬥狠為上。越往高層次上練，習武之人對此體會越深，領悟越透，其性格氣質也隨之潛移默化，而趨於淡泊平和，早已不屑為一些俗事與人爭鬥了。真正的高手們並不怎麼炫耀武功，也未必熱衷於談論自己。

圖 130 六祖慧能坐像
北宋 廣東新興六榕寺
銅鑄，高 172 厘米。

他們不愛喧囂，不喜熱鬧，在內省與沉寂中，過着真正屬於自己的生活。他們把功名利祿看得很淡，尤其不樂意當官，因此很少受到世俗社會的干擾。

他們極少出手。一旦出手，必是被迫，或身家性命之所繫，或武德之所激，或情勢之所逼。除此之外，他們仍將一如白雲之飄逸，山嶽之靜峙，倘徉於世俗之外，迥出於凡塵之上。雖然如此，武林中人也都會感受到他們的存在，也都大略明白這存在的分量。

不怒自威，不言自重，不名自名，不爭乃爭。這是一種高級的生命感悟，又是一種大智若愚的生活方式。這是對中國傳統文化，特別是道家文化的深層體驗和悟解，與西方那種以張揚自我為中心的文化主旨迥然有別。清初，常熟三峰寺詩僧檗

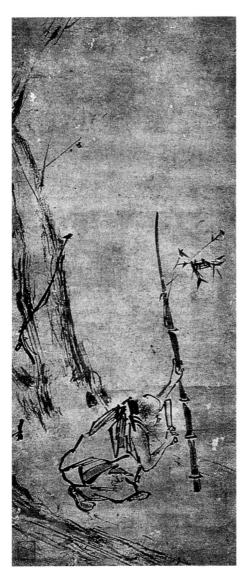

圖 131 六祖斫竹圖 南宋 梁楷

六祖慧能主張見性成佛，曾言 "青青翠竹，盡是法身"。此畫用筆剛
勁老辣，又極為簡括，時稱 "簡筆"。

庵正志（公元1599─1675年）曾為虞山錢
湘靈老人撰過這樣一副對聯：

　　名滿天下不曾出戶一步；

　　言滿天下不曾出口一字。

　　以此為那些真正的武林高手們寫照，
倒也有幾分相像。

　　所謂 "不爭之爭"，並不是說什麼也
不爭，絕對的不爭。這裡不妨借用佛教的
一個故事。

　　唐初，禪宗五祖弘忍在黃梅東禪寺
（即東山寺）說法，令眾弟子作偈呈驗。上
座神秀作偈曰："身是菩提樹，心如明鏡
台。時時勤拂拭，莫使惹塵埃。"慧能亦
應聲道："菩提本無樹，明鏡亦非台。本
來無一物，何處惹塵埃？"弘忍大為讚
歎，遂將衣缽傳與慧能，是為禪宗六祖。

　　佛門最講究心地空明，無爭無競，但
弘忍令眾弟子作偈呈驗，實際上是挑起了
一場競爭。弟子們欲得師父衣缽，各逞所
能，以爭短長。據說，弘忍秘傳衣缽後，
即令慧能連夜離寺南下，暫作韜晦之計。
儘管如此，慧能還是在途中遭到同門截

殺，險些喪命，在兩廣一帶隱遁十餘年，最後才在廣州法性寺出示衣缽，開堂說法。其後，禪宗即分為南北二宗，慧能開南宗頓悟之風，神秀持北宗漸悟之說，互不相下。傳不數代，北宗絕響，禪宗遂成南宗之一統天下。

當初誰能料到，正是慧能這位目不識丁的臼米僧人，竟使中國的禪宗完成了一次質的飛躍，成為名垂青史的一代宗師。

佛門尚且如此，何況俗人？更何況武林？

所以，不爭是相對的，爭則是絕對的。所謂"不爭"，是指小處不爭，小名不爭，小利不爭；倘若是大處、大名、大利，也許就另當別論了。

常人對此或許不易理解。功名利祿，人之所求，豈有不爭之理？且常人所望，也無

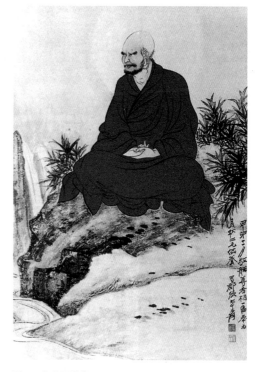

圖133 紅衣羅漢像 1944年 張大千
畫中羅漢趺坐於竹木泉石之間，目光炯然，神態自若，如入清心絕俗之境。

圖132 羅漢殘像 絹本設色 唐 新疆吐魯番 德國國立博物館藏
該圖為羅漢之局部，昂首上視，張目怒喝，左掌右拳，極富力度，似為降龍之姿態。

非是小名小利，雖錙銖而必較，雖蠅頭而不棄，又焉能不為所動，視之若草芥？至於大名大利，既非常人之所敢望，亦非常人之所能遇，於是只有在小處着眼了。

武林高手的過人之處大概就在這裡。

儒家講究養氣，道家講究沖虛，佛家講究空明，其要旨都在於胸襟曠達，所瞻

無字訣

對境無境，居塵無塵，處事無事，應世無世，
在念無念，用心無心，無天無地，無人無我。

——〔宋〕張君房輯《雲笈七籤》卷三二

遠大。儒家主張養我浩然之氣，其目的在
於齊家治國平天下；道家主張沖和虛靜，
其志在於天人合一，返璞歸真，修成千年
不壞之身；佛家主張心境空明，無滯無
礙，其志卻在成佛，往生西方極樂世界。
所以，儒釋道三家的要旨，都不外乎"不
爭之爭"四字，棄其小者，爭其大者；棄
其近者，爭其遠者，始終朝着預定的終極
目標前進。中國武學正是擷取了這一要
旨，以"不爭之爭"作為其競爭的法則。

中國武術在某種意義上可說是一種
"方外之術"，它深受道家影響，其練功
方法與技擊原理多取之於道家。許多拳派
在臨敵時都要求鋒芒內斂，以逸待勞。高
手們應敵，多是以靜制動，先行退守，讓
出部分空間，誘敵進身，然後乘隙而攻
之，制服敵人奪回空間。退守在前，反攻

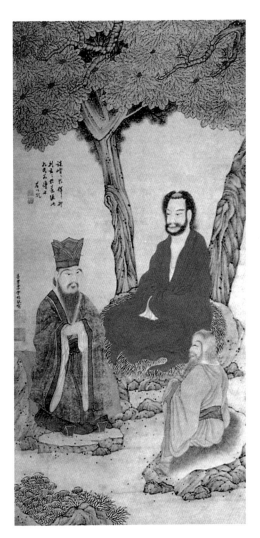

圖 134 三教圖 明 丁雲鵬

畫中紅衣羅漢、孔子、老子對坐說法，而紅衣羅漢最高大，似與畫家
信佛有關。

在後，以"不爭"達到"爭"的目的，即"有不為，而後可以有為"。武林高手們大多是"善為士者不武"，"能而示之不能"。善拳者不言勇，高手們不言武，這倒不是出於詭詐，而是武學素養和人生閱歷使然。

中國先哲們關於人生的思索，歸納起來大概就是這八個字："貴在中和"，"不爭之爭"。這八字真言裡凝聚了幾千年來無數的人生經驗和生命思索，是先哲們智慧的結晶。中和之道既是一種生命境界，

有不為，而後可以有為

將欲歙之，必固張之；將欲弱之，必固強之；將欲廢之，必固興之；將欲奪之，必固與之。是謂微明。

——《老子》三六章

大意是：將要使它收斂，必須先讓它擴張；將要使它削弱，必須先讓它增強；將要使它廢毀，必須先讓它興起；將要把它奪取，必須先讓它得到。這才是真正深沉的聰明。

又是一種處世哲學；不爭之爭則是關於人生競爭的哲理。武林前輩們從漫長的激烈競爭中，從武術所特有的練功方式中，對"中和之道"和"不爭之爭"產生了獨特的悟解。這種悟解既不完全等同於一般的儒學之士，又有別於釋道的方外之學，它只屬於武林中那些步入較高層次的人。過去如此，現在如此，將來也必然如此。

"夫惟不爭，故天下莫能與之爭。"老子此話，可謂人生至理，武林又焉能例外？還是用老子的一段話作為本節的結束語吧：

上士聞道，勤而行之。中士聞道，若存若亡；下士聞道，大笑之。不笑不足以為道。（《老子》四十一章）

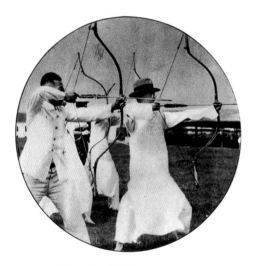

圖 135 漢口騎射會會員習射 1934 年

孤獨靈魂

　　武林高手們的性格大多內向，有的人甚至很怪僻，與常人落落寡合。他們的靈魂深處，幾乎始終是孤獨的，寂寞的。他們的精神世界似乎十分充實，卻又總是被某種似有若無的失落感困擾着，揮之不去，驅之不走，剪之不斷，理之還亂，最終常常是帶着某種遺憾離開了人間。而他們的孤獨，他們的失落和遺憾，一般人又

拳意在身內

　　太極拳的用意，在身內，不在身外，不能想到一手一式的用法。倘想到用法，就反而違反了太極拳聽勁的原則，容易犯主觀主義的錯誤；同時還很可能將太極拳變為外家拳，將暗勁變為明勁。練習拳架，培養的是鬆柔、寧靜、靈敏、完整、沉勁、氣魄，等等。有了紮實的基本功，競技時自會勝人一籌。……須知人的思想，外多必然內少。如想到身外的用法，則肯定不利於身內功力的增長。

　　　　——張義敬《太極拳理傳真》第 66—67 頁

圖 136　《易筋經》第一勢

《內功圖説》　清咸豐八年（公元 1858 年）刊

大多難以理解。於是，這便成了一個亙古之謎，像歲月那樣遙遠，又像夢境這般貼近。古往今來，不知有多少武林高手齎志以歿，把永恆的謎底埋藏在九泉之下。

　　清初的著名學者顏元（公元 1635—1704 年）是一位罕見的文武全才。他提倡實學，反對空言，開創了顏（元）李（塨）學派。他又精通技擊，內功深厚。顏元名滿天下，交遊四方，但在晚年卻留下了這樣一首詩：

　　宇宙無知己，唯有地天通。須臾隔亦

夜坐有得

丹桂吹香過碧岑，蒲團枯坐夜禪深。
殘星墜戶白生室，秋鬼提燈綠入林。
萬壑松寒孤鶴夢，千岩月落一猿吟。
超然象外忘言說，惟有虛空印我心。

——《八指頭陀詩文集》第 257—258 頁

筆者按，八指頭陀（公元 1851—1912 年），湖南湘潭人，
法名敬安，字寄禪，為近代著名詩僧，後人輯有《八指頭
陀詩文集》。

愧，自矢日兢兢。（《顏習齋先生年譜》卷下）

對顏元來說，以宇宙之大，竟然找不到一個知己，只有與天地互通靈犀，片刻無隔，奮進不已，才能使心靈上得到些許慰藉。這是多麼濃重的孤獨，又飽含着多少生命的悲涼！

自然門的始祖徐矮師，於清末時將一身絕技傳給杜心武，即稱赴峨眉山休養，從此飄然遠引，不知所終。徐矮師身高僅三尺，“不道其名，不言籍址”（《武術彙宗》下篇第 205 頁）。他與杜心武相處八年，從未講過本門源流，問亦不答。直到今天，這位武學宗師的名字身世還是一個

謎，恐怕永遠也無從索解了。

唐人高適詩云：“莫愁前路無知己，天下誰人不識君？”然而，恰恰是那些“誰人不識”的大師們，倒時時懷着常人難以理解的孤獨。因為他們往往是智者，其思想識見超越了同時代人，他們在自己所處的歷史環境中難覓知音，鮮聞共鳴，所以他們猶如鶴立雞群，難以擺脫煢煢子

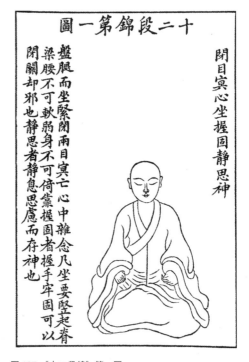

圖 137 《十二段錦》第一圖

《內功圖說》清咸豐八年（公元 1858 年）刊

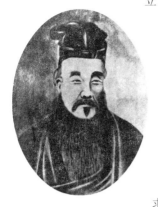

圖138 顏元像
此畫像於民國初年發現於山西太原。

立、形影相弔的孤獨之感。武林中又何嘗不是如此？

金庸在《神雕俠侶》中寫過一位"劍魔"獨孤求敗。這位獨孤大俠仗劍縱橫四方，戰無不勝。最後，普天之下再也找不到一個對手了，他成了名副其實的"天下第一劍"。但是，他從此也厭倦了人生，埋劍隱居，與神雕為伴，最後孤獨地死在一個荒僻的山洞裡。他留下的遺言是：

　　劍魔獨孤求敗無敵於天下，乃埋劍於斯。嗚呼！群雄束手，長劍空利，不亦悲夫！

這位獨孤大俠欲求一敗而不可得，其心境又豈是常人所能理解？陽春白雪，和者蓋寡；冬蟲夏草，識者彌鮮，正所謂"高處不勝寒"也。這位獨孤大俠雖然是虛構的人物，但他沒有對手的寂寞卻也不全是作家的憑空杜撰。

學藝就是求道，藝之至境即道之所在。拳與道合，藝與心合，最後達到拳道合一，拳心合一，形神合一，才是武學的最高境界。為了追求這種神化之境，即便是天資較佳之人也須付出數十年的不懈努力。況且武學無涯，藝無止境，即便在同一層次、同一境界之內，也還有高低之

圖139 練功碑
清 廣州越秀山

別，深淺之分。所以，窮一人畢生之力，
也決然探討不盡拳理拳技，倘若能悟透其
中一小部分，也就很了不起了。

大凡成為武林高手的人，多從幼年起
就悉心習武，其所從多為名師，名師之督
責必為嚴苛，所以有關武功的種種意識，
如勝負意識、防衛意識、拳道意識等等，
很早就在他的心靈裡紮下了根。顏元從8
歲起師從吳洞雲學習文武諸藝，從14歲開
始習練內功，23歲學兵法。57歲時漫遊
中原，遍訪文武名流，"折竹為刀"，數
招之內擊敗商水大俠李子青。直到69歲
時，他還為人指點刀法。顏元天資聰穎，
他從8歲學武，大概到50歲上下，其武功
才達到顛峰狀態，其間經歷了大約四十年
的漫長歲月。在如此漫長的歲月裡，習武
者耳聞目睹，心中所想，手中所練，不是
武功自身，也大多與武功有關。經過長年
如此習染薰陶，有關武術的種種意識已經
融入他的靈魂，一些技法招式幾乎成為他
的本能。一旦遇事，心意甫動，出手便成
招式，抬腿便見功夫。

武林高手們的孤獨的精神狀態與練功
的特殊要求很有關係。

圖140 孫策像 清 金古良繪《無雙譜》
《無雙譜》約繪製於康熙中期。金古良畫風頗受陳洪綬影響，而功力
稍遜。

學習武藝，除了開始一段由師父傳授
以外，越往後練就越要靠自己動腦筋，即
所謂"師父引進門，修行靠個人"。等練
到暗勁之後，幾乎要全憑自己的悟性去摸
索。天長日久，習武者自會養成內省的習
慣。他們會十分看重自己的思維活動，時
時注意自己的意念運動和真氣的周流循
環。在練功時，他們全神貫注，致力於意
與氣的結合，氣與力的結合，幾乎每招每

式都要反復地自我檢查。他們的外表也許是沉靜的，但意念卻在不斷地運動，帶動真氣在體內周流不已。這種內動而外靜，或以內動來指導外動的特殊的"意氣運動"和拳路運動，不同於一般人的運動方式。由這種特殊的運動方式培養出來的思維習慣當然也是特殊的。

顏元在臨終前半年寫下了"立心高明，俯視一切"八個字，可視為他一生治學習武的寫照。這大概也是不少武林高手暮年心境的反映。也許正是因為"立心高明，俯視一切"，那些高手們才不屑為榮辱得失所動，不屑與芸芸眾生為伍，與世少爭，與人少爭，以孤獨為樂，視武學為生命。

嗚呼！"前不見古人，後不見來者"，令人亦敬亦歎。

六· 武林與江湖

　　在一般人的心目中，"江湖"一詞充滿了神秘色彩，似乎"江湖"總是與神出鬼沒、飛簷走壁、行俠仗義、打家劫舍聯繫在一起，其實這多半是誤解，其源蓋出於武俠小說與民間傳聞。

"江湖"與"武林"兩個詞的內涵似乎有互相重合之處,但"江湖"並不等於"武林"。所謂"江湖",是專指那種以長年在外闖蕩謀生的人為主而構成的社會群落。也就是說,"江湖"的基本成員是遊民,他們也許有一技之長,卻沒有固定的落腳之處,如江湖藝人、行腳醫生、遊方僧道、巫卜、乞丐、盜賊等行當,當然也包括那些流浪賣藝的江湖拳師。他們組成了一個特殊的社會群落,其特點是成員複雜,高度分散,個體活動,流動性大。其中不少人不僅居無定所,而且事無恆業,靠非正當手段謀生,奸巧拐騙在所難免。舊時還有數量可觀的江湖中人從屬於秘密會黨,如青幫、紅(洪)幫、哥老會、大刀會、紅槍會等。中國歷來擁有一個龐大的遊民階層,他們或因社會所逼,或因好逸惡勞,或因其它原因,而長年遊食四方,飄泊天下,成為千百年來不斷補充江湖群落的永不枯涸的源泉。

反觀武林,固然也有不少人長年在外闖蕩,可視為江湖中人,但同時也有許多人自有其固定的職業,未必托身於江湖。以武林身份而涉足江湖的大體上有三種人,即鏢師、護院和江湖拳師。他們以武藝為謀生手段,四海為家,成為江湖群落的重要成員之一。

軍隊中的武術教官和學校中的武術教師,雖然同樣以武藝謀生,但他們有固定的職業和收入,亦有一定的社會地位,不必四海闖蕩,無謂受苦,因此不宜列入江湖一流。然而,時局變遷,人生無定,所謂"江湖中人"亦並非終生不變的社會定位,社會上一般之人可能因為人生變故而被迫淪入江湖,江湖中人亦可能由某種際遇而跳出江湖,進進出出,向無定數,而恆久不變的是江湖這一社會群落的歷史存在。

作為一個頗富神秘色彩的社會群落,江湖之內自有一套行事準則和形形色色的規矩,甚至擁有獨特的群落語

彙，即江湖暗語，人稱"切口"，又稱
"春點"、"唇典"、"寸點"。江湖上
三教九流，各有各的規矩，各有各的切
口，有的還有統一的組織（如"長春
會"）。鏢師、護院和江湖拳師也都有自
己的一套規矩和切口。如果不懂規矩，
不會切口，在江湖上定然寸步難行。

今天，那許許多多古怪的江湖規矩
和晦澀的江湖暗語大多已隨歷史而去，
本書只是把它當作一個窗口，來約略窺
視一下那些業已消失的江湖痕跡，也許
會有助於我們瞭解武林中人的思維方式
和行為方式，瞭解中國歷史上一個被長
期忽視的社會角落。

江湖瑣談

舊時，憑武藝在江湖上謀生的稱為
"掛子行"，又叫"掛子門"，簡稱為
"掛"，其中又分為支、拉、戳、點四種。
"支"指護院，"拉"指保鏢，"戳"指設
場教拳，"點"指撂地賣藝。有時，又把

圖 141 江南四霸天　年畫　晚清　開封朱仙鎮
賀天保、黃天霸、吳天球（蚪）、胡天刁（雕）四人義結金蘭，行走
江湖，號"江南四霸天"。事見小說《施公案》。

護院稱為"內掛"、"蹲竿"，意思是護
院在富家大院內看家，不必外出奔波；把
保鏢稱作"響掛"、"挑竿"，因為保鏢
的必須一路喊鏢，還要在鏢車上插上鏢
旗；把設場教拳的叫作"戳竿"、"支竿"
或"外掛"，因為這類拳師可以站在固定
的拳場上教徒弟，而這些拳師又往往受僱
於外人，假外人之場來授藝；把撂地賣藝
的稱作"撂竿"、"摸竿"或"變掛"，
大概是因為他們行蹤不定的緣故。

掛子行中又有"尖掛子"、"腥掛子"
之分。尖掛子指真功夫，凡鏢師都是尖掛
子；腥掛子指假功夫，即花拳繡腿之類，

看起來熱熱鬧鬧，其實只能唬一唬外行，實戰時很難派上用場。另外，又有所謂"暗掛子"、"明掛子"之分。凡是身懷武功而以盜竊掠取為生的，都稱"暗掛子"，又稱"黑道"或"黑門坎的人"，他們多練有輕功和偷盜取物的專門技能。除此以外，凡是以武藝謀生的，不管是保鏢、護院、當差，還是走江湖賣藝、設場授徒的，一律都稱"明掛子"，也叫"白道"。

武林中有"言必稱三，手必成圈"的老話，這也是一種江湖規矩。"言必稱三"，是武林中約定俗成的自謙之詞。許多武林高手以"三"為藝名，像清末民初北京的神跤沈三，後來的天橋寶三（摔跤），以及山東鐵棍周三、湖北鴨巴掌魏三、陝西鷂子高三等都是如此。以"三"作為藝名，並不一定表示他在家中或在師兄弟中排行第三，而是含有"不敢居天下先"的謙恭之意，表示"山外有山，天外有

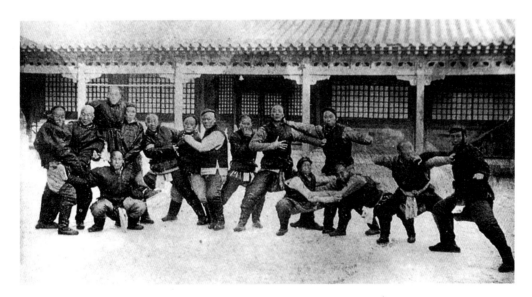

圖 142 練武者群像 清末 北京

此處似為拳場，練武者中有老有少，左首二人年事已高，似為師父董人物，張揚作勢者皆為年輕人。

圖 143 對金抓

年畫 晚清 開封朱仙鎮

取材於河南地方戲《撞山》。三國時，西涼馬超（左）與馬岱為
堂兄弟，因長年分離而不識。後在戰場相遇，二人均用金抓，始
得相認。蓋金抓乃其祖馬援所傳，為馬氏獨門兵器。《三國演義》
無此情節。

圖 144 俠女開弓

剪紙（熏樣） 晚清 陝西乾縣

取材於戲曲《鐵弓緣》。左為俠女陳秀英習挽鐵弓，右為其母傳
授弓法。女習母授，姿態對應，便於貼在對稱的窗格上。

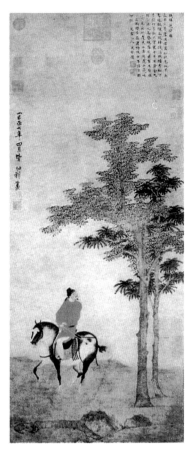

四指表示四海武林皆同道，屈拇指表示自謙，右手為拳表示以武會友，兩臂成圈表示天下武林是一家。武林中禮式甚多，這種四指禮式據說是少林派中最常用的抱拳禮，現已被國家體委規定為武術比賽中的統一禮式。據武林中相傳，少林派的見面禮並非上述一種，而是有更多講究。大概由於年代久遠，當初的繁瑣禮式後來逐漸簡化了。

武林中人如果在江湖上行走，也必須熟諳"切口"（又名"春點"、"唇典"）。這種稱為"春點"的暗語在江湖上是通用的，不管鏢師、護院、強盜、竊賊，都可以通過暗語交流思想，洽談事宜。這類暗語多採用口語形式，以此物喻彼物，或意在避諱。其語彙量甚大，有四五萬言之多，下頁表略舉一些為例：

圖 145 挾彈遊騎圖 元 趙雍
趙雍為大畫家趙孟頫（公元 1254—1322 年）次子，擅畫人馬。畫中人烏帽緋衣，挾彈控騎，回顧林木，意甚悠閒。

天"，自己不敢妄自尊大。"手必成圈"，指武林中人的見面禮式，即左手為掌，亮直四指，屈拇指，右手為拳，左掌心與右拳面虛接，兩臂屈曲如環。其中，亮左掌

兵器類

刀——青子。
單刀——單青子，片子。
雙刀——雙青子。
大刀——海青子。
小刀——小狠子。
飛刀——飛青子。
大槍——條子，花條子，海條子。
暗器——飛冷子。
火槍（土槍）——噴子。
洋槍——小黑驢，腿子。
子彈——飛子。
炮——烘天，轟隆。
手槍——噴管。
刺刀——燕尾。

人體器官類

頭（首領）——瓢把子。
眼——招子，湖。
耳——順風子。
口——海子，江子，
　　　女性為櫻桃子。
牙——柴。
手——抓子。
肚——南子。
心——罗子，定盤子。
腿——金杠子。
腳——踢起，馬。

人稱類

父——日宮，老餞兒。
母——月宮，磨頭。
兄——上排，上排琴。
弟——下排，下排琴。
姐——上花排。
妹——下花排。
祖父——餞兒的餞。
祖母——餞兒的磨頭。
丈夫——宮生。
妻子——才子頭。
少女——姜斗。
女孩子——斗花子。
男孩子——怎科子。
師父——本。
徒弟——利。
老太太——蒼果。
男僕——展點。
女僕——展果。
良家婦女——子孫窯兒。
寡婦——空心果。
妓女——庫果。
男妓——相公，像姑。
和尚——治把，磨刀石。
尼姑——念把。
道士——化把。
官員——冷子點。
大官——海翅子。
對人的尊稱——老元良，老夫子。
對練武人的尊稱——像家。
外國人——色唐點。
偵緝捕快——鷹爪。
士兵——海冷，令生，柳葉生，塞通，汗八。
軍官——老大。
窮人——水碼子。
瘋子——丟子點。
好色者——臭子點。
好賭者——鑾把點。
鄉下人——科郎碼。
好人——忠祥點。
不懂江湖事的人——空子，老寬。
財主——火點。
小偷——老榮。

方位類

天——頂。
地——躺。
東——倒。
西——寬,切。
南——陽。
北——密,漢。

數字類

一——流。
二——月。
三——汪。
四——則。
五——中。
六——神,仁。
七——心。
八——張。
九——愛。
十——足,青。
千——干。

日常生活類

帽子——頂籠,功子。
衣服——掛灑。
長衫——通天灑,大篷子,通衫子。
褲子——登空子,叉叉子。
鞋子——踢土兒,鐵頭兒,提頭子。
襪子——重筒兒,穿通子。
肉——薑片。
魚——細苗條。
飯——漢,馬牙,錯齒子。
吃飯——安根,抿漢,上山。
捱餓——念啃,在陳。
屋——窰子,塌籠。
錢——區區。
銀子——居米,老瓜。
酒——山。
喝酒——抿山,紅臉。
喝醉——串山。
長相美貌——撮背,盤兒嗽。
長相醜陋——盤兒念嗽。
字——朵兒。
筆——戳子。
夢——團黃粱子。
水——龍宮。
藥——漢壺。
飯碗——蓮花子。
筷子——劃十字。
湯匙——水牙子。
茶館——牙淋窰兒。
娼窰——庫果窰兒。
睡覺——拖條。
颶風——擺丟子。
下雨——擺金。
下雪——擺銀。
打雷——鞭轟兒。
陰天——綮棚兒。
橋——懸樑子。
車——輪子。
船——漂兒。
錶——轉枝子。
山——光子。

動物類

狗——皮子,皮娃子。
馬——風子。
牛——岔子。
驢——金扶柳。
龍——海條子。
蛇——土條子。
虎——海嘴子。
兔——月宮嘴子。

其它事物類

打架——鞭托,高托。
比武——嗔托。
表演——漂托。
逃跑——扯活。
手快——構子。
腳快——馬快。
放槍——嗔子升點兒。
死人——土了點。
殺人——青了,鞭土。
放火——鼠了轟子。
不講情面、翻臉——破盤,鼓了盤。
開打——開鞭。
受傷——掛彩。
走道——趟樑子。
出門——出客。
管教徒弟——夾磨。
名聲(名號)——萬兒。
立名——立了萬兒。
買賣興旺——火穴大轉。
疼痛——吊梭。
鏢旗——眼兒。
敵人殺來——水漫了。
狗叫——皮子串,皮娃子爆豆子。
害怕——攢稀。
投石問路——升點兒。
打官司——朝了翅子。

圖 146 京劇《三岔口》人物　年畫　清末　天津楊柳青
此畫為清末畫家姜玉昆作。

　　江湖群落是大社會中的小社會，它有自己一套特有的組織、規矩和語彙，既具有詭異的神秘色彩，又具有極強的排外性，外行人（所謂"空子"）根本不得其門而入。江湖中人固然彼此之間講義氣，但其中專幹坑騙勾當的卻也不在少數，他們坑騙的對象無一不是外行人，江湖中彼此誰都不準說破，即所謂"看透不說透，才算好朋友"，這就算維持了義氣。因此，江湖中人歷來自成一體，互相幫忙，從不願外人介入。暗語（"春點"）是江湖中人用以互相聯絡議事的語言工具，也是外人瞭解江湖中事的一把鑰匙，當然江湖中人把它看得十分重要，以致有"寧給十錠金，不給一句春"的說法了。

走鏢

　　走鏢，指專門為客人保送金銀財物到指定的目的地。組織走鏢的機構叫鏢局。

裝有財貨銀兩的車叫鏢車，押送鏢車的人叫鏢師。鏢師手下還有若干夥計，他們一路上要喊鏢號，又叫"趟子手"。

鏢局實際上是一種民間武裝組織，它是社會動亂、交通郵電事業落後的產物。據史料記載，清代初年時鏢局已十分盛行。到了清朝中晚期，鏢局業達於鼎盛，就連官方解送餉銀，官員上任卸任，也都要花錢請鏢局沿途護送。當時全國各大中城市都設有鏢局，北京有八大鏢局，都設在前門一帶，其中以會友鏢局最為著名。

會友鏢局取"以武會友"之意，由三皇炮捶門名師于鑒、孫德潤等人創立。鏢局中全是三皇炮捶門的傳人，清一色的師徒關係，全盛時有一千多人，在南京、上海、西安、天津等地設有分號。八國聯軍入侵以後，火器日漸普及，交

女鏢師李雲娘

李雲娘，密雲人，酒商之女，18歲嫁密雲參將汪某之僕王忠。康熙時，汪解任歸里，行李纍纍，李雲娘扮武士護送，屢卻盜匪，護汪返鄉。汪之子見雲娘貌美，欲納之為妾，雲娘持刀立堂上，怒斥公子，公子長跪求饒，雲娘遂上馬而去。二十年後，有人見王忠在京師設鏢局，雲娘為鏢師，往來關西，積貲致富，所至群盜咸畏憚不敢近。

——據《清稗類鈔‧貞烈類》

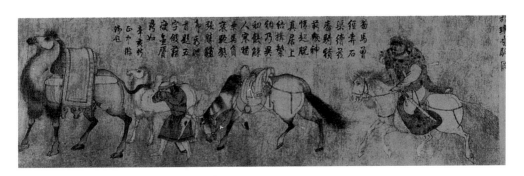

圖 147 番騎圖 絹本設色 五代
描繪邊塞人馬駱駝在嚴寒風沙之中艱難行進。前面的駱駝和馬上馱着不少物品，後面一人騎馬挎刀，使人聯想到鏢師趕路的情景。

圖148 三女俠 年畫 晚清 開封朱仙鎮

凡江湖中人都自稱"老合"。"吾"是尾音，喊時要拖得特別長。意思是告訴綠林中的朋友，都是自己人，請看面子留條路讓走。鏢師們常說："人緣就是飯緣。"走鏢以和氣為先，輕易不願與賊人動手。

一般武藝低微的盜賊不敢截鏢，他們自知不是鏢師的對手。同鏢局裡相識的強盜也不截鏢，江湖上得講這個朋友交情，彼此都要留着面子。但鏢局走鏢若路過某位綠林朋友的地盤，往往先要遞

通郵政事業也有所發展，鏢局業迅速衰微，許多鏢局被迫關門。1921年，會友鏢局也終於歇業，中國鏢局的歷史也隨之而基本結束了。

走鏢有許多規矩。鏢車上路，車上要插鏢旗，表明字號。晚上要掛上鏢燈。一路上，趟子手要不斷地高喊鏢號，還要拉長聲音喊"合吾"。"合"即"老合"，

帖子拜見，送上一點禮物，以表示敬慕之意，這位綠林朋友也會以禮相待，保證鏢車平安走出他的地盤。如果路過其它鏢局所在地，鏢師要下馬步行，同人家打個招呼，過去以後才能上馬，以表示對同道的敬重。

倘若綠林中人硬要截鏢，鏢師一看形勢不對，就喊一聲"輪子盤頭"，意思是命令夥計們立即把所有鏢車推到一處，盤成個圓圈陣勢。夥計們都會武藝，各抄兵

器，有的守住鏢車，有的準備應戰。這時雙方開始用江湖暗語對答。

先由鏢師（或大夥計）抱拳行禮，向強盜道"辛苦"（見面道"辛苦"，是江湖上通用的一種見面說話方式），然後拿江湖話套交情。如若強盜是個老江湖，光憑鏢師這幾句話，就會閃開一條路，放鏢車過去。這時，鏢師一面道謝，一面遞過去一些銀兩，說是"請弟兄們買杯水酒"，這樣雙方就算交了朋友。以後鏢車再從這

圖 149 望花亭 年畫 清同治年間 天津楊柳青

事見《施公案》，畫黃天霸等俠客暗中護衛清官施世綸斷案私訪。

圖 150 執刀門神
年畫 廣東佛山 俄羅斯科學院民族學博物館藏

"祖師爺留下這碗飯，朋友你能吃遍？兄弟我才吃一線（指往來大路），請朋友留下這一線讓兄弟走吧！"話說到這裡，一般江湖上的人無論如何也不能翻臉動手，雙方都顧了面子，鏢車即可放行。當然也有些強人不聽這一套，硬要下手，鏢師就高喊："各抄傢伙，一齊鞭托（打人），鞭虎擋風（把賊人打跑）！"鏢師要一馬當先，憑自己的真本事應戰，同時還要手下留情，別把強人真的"青了"（殺了），只要把他們打退嚇走就行，以免結下更大冤仇。

走鏢晚上住店時，要在店門外懸上鏢燈，鏢車集中在院內，都插上小燈籠，夜裡夥計們輪流值班。如果半夜裡房上來了人，先由打更的夥計用言語應酬。倘若賊人不吃這一套，鏢師就會親自出馬，使出"貼身靠兒"（指江湖上的情面話），如"人不親藝親，一碗飯大家吃"之類，同賊人套交情。如果賊人老於江湖，又見對方防範嚴密，往往就知趣而退，但臨走時要丟下自己的"萬兒"（名號），鏢師照例要感謝對方手下留情，日後要有所酬答。當然，也有些賊人軟硬不吃，仍然賴在房上

兒路過，這位綠林朋友不僅絕不會再來為難，而且多少還會有點照應。

倘若強盜仍不閃開，鏢師就會說：

圖 151 捉拿花蝴蝶

年畫 晚清 北京

"花蝴蝶"姜永志為採花大盜，開封府包拯命翻江鼠蔣平等前往緝拿。花蝴蝶戰敗逃走，不意蔣平埋伏於板橋之下，將其擒獲。事見《三俠五義》。

不走，鏢師就問："塌籠上的朋友，一定要破盤（抓破臉）嗎？"賊人若不答話，鏢師就往院當中一站，說道："既要破盤兒，請下來開鞭（交手）吧！"這時就全看鏢師的"尖掛子"（真功夫）如何了。把賊人打跑以後，夥計們要到各處"把合"一遍，防備賊人藏起來，防備"竄了轟子"（賊人放火）。各處都搜查完了，大夥兒一塊喊一聲"掃淨了合吾"，這才算化險為夷。

不管鏢師武藝如何高強，失手之事也在所難免。光緒二十七年（公元1901年），會友鏢局由保定向天津保送鹽法道的十萬兩現銀，途中遇人截鏢，雙方惡戰一場，八個鏢師死了四個，銀子丟失兩千餘兩。次年，會友鏢局偵知劫鏢賊首宋錫朋的蹤跡，派人到冀州將他捉住，交給官府處死。另有一次，會友鏢局的鏢車在八達嶺一帶遇到強人，雖然鏢未被劫走，但

殘疾者擲石護鏢

有患痿症者，兩腿不能動，持貲來少林寺學武。少林僧以石子一筐，置其坐處。於山上一石，畫大小墨圈，命其擊。殘疾者日練不綴，久之，擲石輒中。僧又命其擊飛鳥，鳥應手而落。後以極小石粒擲鳥目，目穿而墜。前後左右，無不如意。僧曰："技成矣！"後以護水鏢為業，坐於船首，身邊置石一筐，巨盜不敢近。

——據《清稗類鈔·技勇類》

鏢局十一個人中戰死了兩個。

倘若鏢真被劫去，鏢師或者請綠林中的朋友從中說合，拿出一點錢來，請強盜把鏢退回來；或者回鏢局報信，由鏢局另派武藝更高的鏢師，堂而皇之地來比武奪鏢。總而言之，一定要想方設法，軟硬兼施，非要把鏢找回來不可，否則鏢局不僅要賠償僱主，而且一下子就算砸了牌子，以後生意就不太好做了，這位鏢師也算倒了"萬兒"（名頭），以後很難再在江湖上混事。

鏢局與官府、綠林往往互通聲氣，三位一體，據說會友鏢局的後臺就是當時權傾朝野的大學士兼直隸總督李鴻章，他的京師宅第就是由會友鏢局派人充當護院，所以李鴻章成了會友鏢局的"名譽東家"。鏢局服務的對象僅限於富商巨賈、達官貴人，所保的多是不義之財，實際上是為上層社會效力。鏢局業的產生和發展，本身就是政治腐敗、社會動亂的一個標誌，但它對促進武術發展還是起了一定作用。鏢師們走南闖北，全憑真功夫吃飯，來不得半點兒花架子。他們行走江湖，廣交綠林朋友和武林高手，互相切磋比試，有助於各門派之間的交流，豐富了中國武術的實戰技擊內容，也為不少武林人士提供了施展本領的機會，在武術發展史上功不可沒。

圖 152 小板戲

清 無錫惠山

惠山泥塑藝人所塑戲曲人物多站在泥質小底板上，故稱"小板戲"。所塑多為武打人物，為惠山泥人的代表作。

圖 153 門神

年畫　清　福建漳州

環眼執竹節鋼鞭為尉遲恭（左），鳳眼執鐧者為秦瓊（右）。

護院

　　護院是專為富家大戶或商號看守宅院
的人。他們為人花錢所僱，對僱主全家的
生命財產負責。

　　護院多為鏢師出身，武功好，走過
鏢，閱歷豐富。當他們年齡大了，不願再
走鏢時，就由鏢局介紹給豪門大戶當護

院。清末時，北京城裡的護院，有不少是
由會友鏢局介紹的。據說八卦掌名師尹福
和太極拳高手楊露禪等人，當時都是又教
徒弟，又當護院。

　　護院的對頭是盜賊。有的大戶人家請
好幾位護院，多至十個八個，其中必有一
個是頭目，統一指揮其它護院。護院之下
又有若干夥計，一律聽頭目調遣。到了夜

晚，護院照例要到院內各處巡視一番，檢查一下前後門及各屋門是否落鎖。然後回屋沏好了茶，渾身上下收拾利落，把應手兵刃放在手邊，靜靜候着。

如果賊人來了，一般先從房上投石問路。護院聽到響動，就走出來搭話。護院先說道："塌籠上登雲換影的朋友，不必風聲草動的，有支竿掛子在窰，只可遠求，不可近取。"意思是：高來高去的朋友，有護院的守在這裡，請你到別處去吧，這裡的東西動不得。如果賊人在房上還不走，護院又道："朋友，若沒事，塌籠內啃個牙淋，碰碰盤兒，過過簧。"意思是讓賊人下來喝杯茶，見面談談。一般的黑門坎上的人，憑這幾句話也就走了。這時護院就得跟着說："朋友順風而去，咱們渾天不見青天見，牙淋窰兒，啃吃窰，再碰盤！"意思是咱們夜裡不見白天見，在茶館飯館見面。倘若再無動靜，護院倒真得留神，防備賊人穩住了護院，在院裡別處下手。如果一直到天亮都平安無事，護院就"醒攢"（明白）了，人家是把自己當作朋友，自己得去會會他，結識結識。

於是，護院渾身結束利落，帶上些錢，往附近的茶館、飯館去找人。按照江

圖 154 銅戈　秦　內蒙古清水河出土

湖上的規矩，黑道上的人若在酒肆茶館候人，必須自己坐在桌子的右邊，左邊留下客座，即便無人，左邊桌上也得放上一個茶碗或一個酒杯。護院一見這種情況，就明白人家是留着客座在等自己，一定先要上前抱拳行禮，道聲"辛苦"，對方也一定還禮。謙讓之後，叫上酒菜來吃喝一頓，無論如何，護院必須得會了這頓飯的賬。這樣雙方就算交了朋友，以後遇事彼此相助。倘若今後有哪個黑門坎上的人想去這家作案，這位黑道朋友就會勸阻，說這家的支杆掛子（護院）是他的朋友，別人也就不好意思再去偷了，於是護院無形中少了許多麻煩。如果護院能夠結識上本地黑門坎的"瓢把子"（首領），事情就更好辦，本地黑門坎上的人誰也不會再到這

家滋擾，護院就可高枕無憂了。

有時，護院也會遇上難惹的賊人，他不理護院那一套，而是反問："你支的是什麼杆？你靠的是什麼山？"護院得這樣回答："我支的是祖師爺那根杆（武藝是一個祖師爺所傳），我靠的是朋友義氣重如金山，到了啃吃窯內我們搬山，不講義氣上梁山。"賊人再不走，護院就說："朋友，祖師爺留下的一碗飯，你天下都吃遍？留這個站腳之地，讓給師弟吃吧！"如果說這話仍然無濟於事，護院只得把話說重一些："塌籠上登雲換影的朋友，既有支杆的在此靠山，你就應當重義，遠方去求。如若要在這裡取，你可就是不仁，

我也不義了。你要不扯（不走），鼓了盤兒（翻了臉），寸步難行。倒埝（東方）有青龍，切埝（西方）有猛虎，陽埝（南方）有高山，密埝（西方）有大水。你若飛冷子（發暗器），飛青子（飛刀），飛片子（屋瓦），我的青子青着（刀子砍上），花條子滑上（大槍扎上），亦是吊梭（疼痛）！"如若賊還不走，護院就說："朋友，這窯裡有支杆的，四面亦都是像家（會武功者）之地。我若敲鑼為令，四埝（四面）的師傅們一齊擋風（上手），你可就扯（走）不了！如若朝了翅子（被捉住打官司）都抹盤（臉上都不好看）！"

倘若說這話也沒用，護院就只好和賊

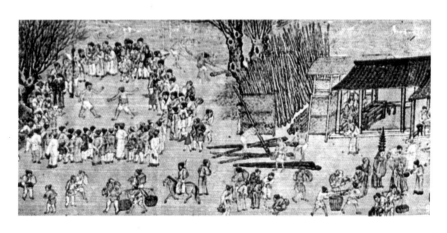

圖155 街頭相撲《清明上河圖》局部） 宋 張擇端

人動手，憑自己的真功夫同賊人較量。若勝了賊人，護院要手下留情，只要把賊人趕走就行，不要傷着他們，以免結下冤仇。倘若護院敗在賊人手下，那護院自己就捲行李不幹了，而且從此以後再也不會幹護院這一行。

幹護院這一行的大都是四五十歲的人，他們上過道（走過鏢），武功自然不弱，又懂得江湖上的規矩。如若夜裡來了賊人，一般都不用動手，只憑幾句江湖話就把賊人打發走了。如果用年輕人當護院，他們缺乏江湖閱歷，血氣又盛，遇上了賊人，他們就只憑武功與賊人較量，即便能把賊人趕走，也很容易結下冤仇。常言道："不怕賊來偷，就怕賊惦記。"如果賊人一直惦記着你，儘管你再小心戒備，也難保沒有失神的時候，只要稍有疏漏，就有可能被賊人所乘。因此，護院固然要有武功，但更重要的是要有江湖閱歷，要在黑白兩道廣交朋友。靠各路朋友的維持，這碗飯才容易吃下去。

比較鏢師而言，護院的生活是比較安定的，危險也少一些，白天還可以設場教拳，待遇也比較優厚，所以許多鏢師年齡一大就走了護院這條路，也算是吃一碗安生飯。

江湖拳師

江湖拳師專指那些以走江湖賣藝為

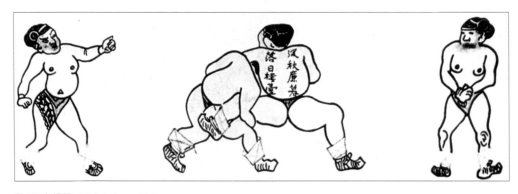

圖 156 相撲圖 壁畫摹本 宋 山西晉城

圖 157 九流圖
年畫 清初 福建漳州
圖中展示清初市井生活之一角，有士農工商，牧童
小販、剃頭刮臉、練武賣藥等。

生的拳師，又稱"扁利子"或"邊爪子"。
江湖拳師中又分兩類，一類專憑賣藝掙
錢，叫"清掛子"；另一類除打拳賣藝之
外，還兼帶賣膏藥、大力丸，人稱"挑
將漢"。

江湖拳師在武林中地位較低，遠不如
鏢師、護院那樣受人尊重。他們大多飄泊
四方，憑武藝和嘴巴混飯吃，同官府及各
處豪門大戶沒有什麼來往，無論在政治
上、經濟上都沒有後臺。他們離鄉背井到
外地謀生，常受當地官府及地痞惡棍的欺
侮，收入微薄，且不固定。他們賣藝餬
口，但他們的武藝中有不少是"腥掛
子"，中看不中用，只能蒙唬外行人，這

是他們常為武林中人所輕視的一個重要原
因。武林中常把那些華而不實的拳路稱作
"江湖拳師的玩意兒"。其實，江湖拳師
中練過"尖掛子"（真功夫）的也不少，許
多人也都有幾手"絕活兒"。在民國時
期，北京天橋張玉山的彈弓、和尚馬萬寶
的飛鈸，天津三不管地界高鳳山的彈弓、
高大楞的單刀和七節鞭，開封相國寺沈少
三（北京神跤沈三之子）的跤、馬華亭的
彈弓等等，都曾名噪一時。他們大多兼行
醫、賣藥、賣大力丸，但武功一點兒也不
含糊。

江湖拳師來去自由，無牽無掛，不像
鏢師、護院那樣受僱於人，有較多限制，

所以江湖拳師們好像武林中的自由職業者。他們中有少數人兼開藥舖、診所，小有資產，平時就在舖前空地上賣藝，兼有作廣告的性質。像北京張玉山的二兒子張寶忠就開有一家藥舖，叫"金鑒堂"，以彈弓為記，藥舖北邊就是他的"圈子"（賣藝場）。張寶忠的打彈弓是祖傳，他的拳、鞭、大刀、摔跤也都可觀。馬華亭在開封相國寺內開有藥舖，舖前就是他的賣藝場。馬華亭練少林功夫，世代習武。這些人是江湖拳師中的佼佼者。他們略有資產，生活穩定，不必長年在外奔波，免受風霜雨雪之苦。他們多年定居一處，只要在地方上維持住人緣，就可以免去許多麻煩。他們是江湖拳師中比較幸運的一群，但他們在江湖拳師中所佔比例較小，絕大多數江湖拳師還是以飄泊為生。

幹江湖拳師這一行，除了會拳腳刀槍

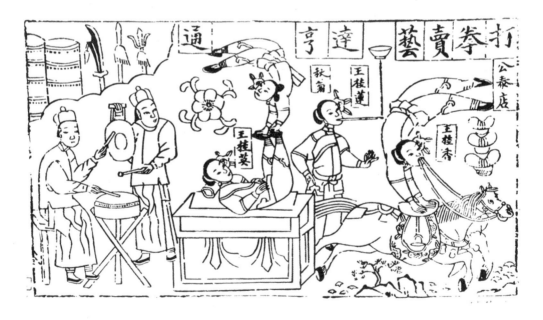

圖 158 打拳賣藝 年畫 晚清 山東濰縣

此圖雖題"打拳賣藝"，而所繪為雜技馬戲。左上角畫出三件兵器，表示這幾位女藝人既會雜技，又嫻武藝。圖中之王氏三姐妹可能在當時江湖上有些名氣。

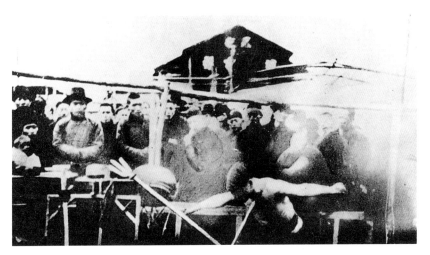

圖 159 硬氣功賣藝 民國初年 北京天橋

以外，還有兩個特點：一是身軀魁偉，相貌威武，這樣一上場就能"真壓點兒"（鎮得住人），即便武藝不怎麼樣，光憑這副長相就能唬上幾分；二是能說會道，會使"嘴把式"，江湖上叫"鋼口"。光有武藝和相貌還不行，還得熟諳賣藝的"鋼口"，才能賺來錢。

江湖拳師賣藝賺錢的過程大體如下：

預先"打地"（租場子）。舊時各地市場上都有一種"擺地人"，他們將地皮租好，準備些桌凳。賣藝的再從擺地人手裡租來場子、桌凳，每天掙來的錢同擺地人"二八下賬"，即藝人得八，擺地人得二。

打地一定要找熱鬧地方，來往人多，容易賺錢。如果租不到好場子，再賣力氣也是枉然，所以江湖上人常說："生意不得地，當時就受氣。"

打好地以後，就是"圓粘子"（打好場子吸引觀眾）。賣藝人租妥場子，揀遊人最多的時候，師徒幾個扛着刀槍把子來到場內，支好刀槍架兒，先大嚷大叫一陣，吸引人圍過來看，然後演練幾路"小套子活兒"（簡單拳路），引住觀眾不走。等到觀眾圍得裡三層外三層時，他才練出什麼空手奪刀、單刀進槍一類比較精彩熱鬧的功夫。凡是會"尖掛子"的，這時也都要

表演幾手真功夫。

接着就該使"拴馬椿兒"（用話將觀眾穩住不走）、要"鋼口"（嘴把式）了。當觀眾看得正起勁的時候，賣藝人突然停下來，說要表演一手特別功夫，把觀眾的胃口吊得更高，更捨不得走，這就叫使"拴馬椿兒"。像舊時北京天橋張玉山打彈弓，無論橫打、豎打、正打、反打、蹲着打、趴着打、仰面朝天躺着打，都能把彈丸射在小銅鑼上。人們聽見小銅鑼當當直響，都圍過來看熱鬧。他瞧着場子上人圍嚴了，就往桌子上放把瓷茶壺，壺嘴上平放一枚銅錢，銅錢上放個泥彈丸，然後一彈弓打去，把壺嘴上的彈丸擊飛，而銅錢不動，壺嘴無損。這一手功夫當然能吸引不少人。然後他就開始要"鋼口"，向觀眾說："我今天練回彈打彈。什麼叫彈打彈哪？眾位瞧着，我用彈弓往天空上打出個彈兒，不等它回落，我跟着再打出個彈兒，能追上先出去的彈兒，讓後出的彈兒打碎前出的彈兒。我要打好了，大家給我喝個好兒。說練就練，淨練這手不算功夫，我還練……"說到這裡，他可不練了，招惹得大家淨等着瞧他練這彈打彈。

他把人穩住了，就開始要錢。等把錢要得差不多了，張玉山也從不食言，最後總要來一次真的彈打彈，而且總是百發百中，所以他的生意一直不錯。

不過，也確有不少江湖拳師使了"拴馬椿兒"，要足了"鋼口"，也掙了不少錢，但他所說的什麼特別功夫始終不練，讓觀眾白等半天。這種情況叫"扣腥"。倘若天天扣腥，觀眾就不信了，一到要錢的時候觀眾呼啦一下就走散了。清末民初時，河北武邑人孟繼永在北京天橋賣藝，擅使"甩頭一子"（繩鏢）。他是鏢師出身。他"圓粘子"的辦法，是用白粉在地上畫個人頭，有耳目口鼻，在耳目口鼻上各放一枚銅錢。然後往場裡一站，手裡掂着繩鏢，扯開嗓子喊鏢趟子，"合吾"、"合吾"地喊上一陣。把人引來以後，他邊說邊練招式，有板有眼，然後就使"拴馬椿兒"。等到膏藥賣得差不多了，他也就收攤了，回回都是"扣腥"。江湖拳師賣藝，十有七八是以"扣腥"收場。

江湖拳師在兜售膏藥、大力丸時，總是把其效用吹得神乎其神，幾乎是包治百病，其實那都是"神仙口兒"（誇大其

圖160 盜仙草 年畫 清乾隆年間 天津楊柳青

又名"瑞草圖",取材於《白蛇傳》。白娘子端午飲酒現出蛇形,嚇死許仙後,帶小青飛赴昆侖山盜靈芝仙草,路遇鶴童巡山,雙方激戰。圖為鶴童提劍飛步趕來,白娘子已執劍在手,小青拔劍出鞘,而靈芝已舉在白娘子左手。

詞),不過雖然治不了病,也壞不了事兒。其中也有能治病的,據說張寶忠家賣的藥就有"回頭點兒"(買過後再來買),可見並非都是騙人。

清掛子(只靠賣藝掙錢的江湖拳師)們要錢也有個規矩。師徒幾個把功夫練完,觀眾叫一聲"好",拳師們就把刀槍往場內一橫,說道:"我們要錢了!"有些觀眾就往場裡扔錢,這叫"頭道杵"

("杵"即錢)。接着又叫個小孩拿着小笸籮或小茶碗,沿着場子向觀眾要錢,這叫"邊杵"。有時,拳師把一個小孩的四肢別在一根木棍上,再踏上一隻腳,乘着觀眾可憐孩子時再要一回錢,這叫"絕後杵"。等要完了這回錢,觀眾也都差不多走完了。其實那小孩子預先受過"夾磨"(訓練),故意裝出種種可憐的樣子,好讓觀眾掏腰包。這種連續要錢的,江湖上叫

做"逼杵"，全看賣藝者的"鋼口"如何。

在江湖拳師所演練的功夫中，"尖掛子"（真功夫）也有，但畢竟是"腥掛子"（假功夫）居多，一些成名的江湖拳師往往是尖、腥兩樣都會，所以江湖上流傳着"腥加尖，賽神仙"的行話。由此可見，從武功的總體水平上衡量，江湖拳師這一行要低於鏢師和護院，他們的武功路數大多具有表演傾向和觀賞價值，而實戰功能稍遜。

在中國武術發展史上，江湖拳師產生過一定影響。他們走南闖北，活動範圍極廣，又是靠賣藝吃飯，所以在下層社會影響較大，對於武術的傳播曾產生過較大的推動作用。但由於職業的原因，江湖拳師最重視的是武術的觀賞價值，使武術的發展趨於商品化和表演化，增多了"舞"的成分，所以在一定程度上削弱了武術固有的技擊功能，這種影響直到今天還存在着。

俠隱人物

在歷史上，許多武林高手常常混跡於

圖 161 花木蘭 版畫 清 《無雙譜》

下層社會，不願顯揚姓名，過着一種放浪不羈、無拘無束的生活。他們或者根本就不屑於榮華富貴，或者因人生失意，中途退出政治漩渦，甘願在清貧和默默無聞中渡過餘生。他們這種生活方式與歷史上許多文人的退隱生活頗為相似，其目的都無非是尋求精神的自我解脫，人格的自我完

善。本書姑且稱之為"俠隱"。

清代著名學者俞樾(公元1821—1907年)寫過一篇題為《五奇》的散文(見《春在堂全書》卷四十三),描寫了俠隱髯艄公的傳奇故事。

文章説,明朝將亡時,武昌有一個船夫,留着美髯五綹,長達尺許,目光如炬,令人駭怪,人稱"髯艄公",沒有人知道他的真實姓名。他駕着小舟,獨自往來於吳楚之間。一天傍晚,髯艄公駕船靠岸,岸邊恰有幾頭水牛正在水中嬉戲,擋住去路,只見髯艄公兩手各抓一條牛腿,

甘鳳池為樵者所敗

雍乾之際,金陵甘鳳池以拳勇名天下。一日,甘率諸徒遊於市,一樵者負薪過,不慎掛破徒某之衣。樵者惶恐謝罪。甘大怒,摑其面。樵者怒道:"無心之失,且已謝罪,為何摑我?"甘以平素摑人,無不應手而仆,而樵者竟直立不倒,且爭辯。甘愈怒,遂出拳擊之。誰知拳未及樵身,自己反被擊倒,眾徒皆驚駭無比,相顧失色。樵者斥責數句,徐徐負薪而去。據説樵者曾為盜,後變更姓名,遁居金陵,奉其母終身。

——據《清稗類鈔 · 技勇類》

智海擲銅錢滅船燈

智海為無錫環秀庵之香火僧,原為年羹堯親兵隊長。及年敗,智海隱為僧,而其部下多作鏢師,凡經環秀庵者,無論水陸船車皆下鏢旗以示敬。一日將夕,有鏢船經過,未下鏢旗,智海在小樓取銅錢一枚遙擲,正中舟中燈,熄其光。鏢師大驚,倉皇上岸謝罪。智海笑道:"老僧與汝戲耳!"

——據《清稗類鈔 · 技勇類》

如同扔老鼠般把一頭水牛擲到岸上。轉眼間,他已經把幾頭水牛統統擲走。一次舟行湘潭,遇群盜劫船殺人。髯艄公揮刀而上,將群盜盡數殺死,救出一名少女。少女無家可歸,他讓少女住進艙內,自己獨宿篷上,"風雨雷霆無所避"。他不與常人來往,所往來者僅四五人。他們相與登山入水,飲酒吃肉。"四五人切切私語,或笑或哭,不知所語云何。夜半或登高觀天象,歸舟輒大哭,取酒痛飲,飲醉復大哭。"髯艄公後來為少女覓一佳婿,臨別時囑道:"天下將亂,君宜自愛,吾亦逝矣!"

這位髯艄公武藝高強,重德輕色,潔身自好,又懂天象,知未來,是一位典型

的俠隱形象。俞樾感喟道："當明之季，天下未嘗無英雄，其時不用耳！然如髯者，意趣非常，殆猶不屑為人用也。"

清代乾隆年間，直隸獻縣農村有一位胡姓老翁，寄食在別人家，人們不知道他從何處來，也不知道他是何地人。鄰村有一牛氏，家有鉅資，又自恃武功，豪據一方，橫行鄉里。有一天，胡翁與牛氏偶然在一起喝酒，言語不和，牛氏竟拔刀砍去，胡翁手無寸鐵，空手與之周旋。牛氏刀法嚴密，急如驟雨，竟然傷不到胡翁一根毫毛。牛氏自知不敵，橫刀而退，約胡翁明日決戰。旁觀者都為胡翁擔憂，胡翁卻毫不在意，笑着説："我不過是同他隨便玩玩。"次日，胡翁逕到牛家拜訪。牛氏設宴相待，預先約了數名好手相陪。牛氏以刀尖挑肉讓胡翁吃。胡翁一口咬住刀尖，牛氏竟拔不出來。胡翁倏然張口，噴刀於十步之外，眾人刀劍齊下，而胡翁已躍於屋樑之上。牛氏驚歎不已，拜倒在

圖 162 捉拿郎如虎 年畫 天津楊柳青 俄羅斯聖彼得堡國家美術博物館藏
繪黃天霸等圍捕江湖豪客郎如虎，畫中人物多已京劇臉譜化。事見《施公案》。

地，懇求胡翁收自己兒子為徒。兩年後，牛氏子學藝完畢，胡翁告辭，但牛氏子竟企圖暗害師父，結果差一點被胡翁打死。從此胡翁遠走高飛，不知所終。有人推測這位胡翁原為吳三桂手下的武士，吳三桂兵敗後隱姓埋名潛居於此（祁雋藻《紀事》，見《近代詩鈔》上冊第19—20頁）。然而吳三桂死於康熙十七年，即公元1678年，距乾隆初年已有六七十年，故胡翁恐與吳三桂沒有什麼關係，大概也屬於俠隱一類。

有的武林中人甚至混跡於群丐之中。清代道光年間，京都永光寺門前常有一乞丐，年紀四十來歲，會武功，善使拐杖，又能編小曲。據說他出身勳舊世臣，已襲

圖163 關羽擒將圖 明 商喜

商喜為明宣德年間宮廷畫家。該圖描繪關羽水淹七軍，生擒曹營大將龐德，而龐德寧死不降。

侯爵，且有家室，但他三十歲後突然棄家出走，隱於群丐之中。後來有司不得已，謊報該人病故，銷去旗檔，以其子襲受爵位。光緒丁酉（公元1897年）時，浙江紹興有一無臂乞丐，常坐在水澄橋上行乞，自言年輕時曾為盜，作案時被人斷去雙臂。他能以兩隻腳玩骨牌，又能以足趾夾瓦片遠擲數十步，自稱善輕功。有人想試他的技能，許以錢，他即從橋上跳下，落地無聲。清末有好事者贈給群丐一副對聯，曰："雖非作官經商客，卻是藏龍臥虎堂。"頗有幾分道理。

無論是自食其力，還是以乞討為生，

某少年兩指持篙

漕船行運河，水手甚蠻橫。道光五年（公元1825年），漕船一篙工持篙，誤破其鄰船窗扉，篙入窗尺許，拔之不能出。聚數人拔之，仍不能出。舵工視之，見一少年在艙中，左手執書，右手以兩指持篙，篙遂拔之不出也。舵工大驚，急登鄰舟謝罪，少年乃一笑釋手。

——據《清稗類鈔・技勇類》

凡是俠隱者大都有其坎坷經歷和
難言之隱。清代康熙年間,北方
有一位武林高手叫項學仙,善使
飛鏢,無人可敵。其妻艷麗而驍
勇,有一次在去濟南的路上,她
曾協助丈夫擊敗強盜百餘名。陝
甘總督風聞項學仙的大名,以重
金聘至。當時武英殿大學士明珠
(公元1635—1708年)權勢煊赫,
炙手可熱,該總督想巴結明珠,令
項學仙押送黃金五千兩、白銀三萬
兩上京,獻給明珠。項學仙說:
"如今陝甘兩廣天災流行,
餓殍載道,明公何不把這
些錢拿來賑饑,一定能救
活許多百姓。我太笨,不
會替人幹半夜求人的事。"總督大怒,把
他下到獄中。直到明珠被革職查辦,該總
督也調任,項學仙才被釋放。他從此閉門
不出,以醫術謀生。他家宅門臨河,項學
仙曾以筷子夾取水中游魚,烹以佐酒。

　　俠隱人物屬於江湖社會的游離分子。
他們隱居於社會下層,往往又具有豐富的
江湖閱歷和社會經驗,有些人平時故意裝

圖164 民國六運會女子摔跤冠軍
上海孟健麗 1935年10月 上海

出不會武功的樣子,甚至作癡作獸,
遊戲人間。乾隆年間,山東益都
(今青州市)人郭茂華精於拳術
刀法,名震四方,但不喜炫耀,
更不願與人比試。同里某寺有一
老僧,素不與人交往,終日枯
坐。一日,郭茂華偶行寺外,見
那老僧趺坐閣下,忽以兩拇指撐
地,倏然而行於閣上。郭茂華大
驚,當即入寺求教,而老僧堅不
承認,說:"您一定是看花眼
了。"(見《清詒堂文集》第170—
171頁)這位老僧大概也是一位
身懷絕技而甘願隱匿的人
物。

　　俠隱人物的種種外在表
現,或者源於看破紅塵的大徹大悟,或者
是出於某種原因而有意掩飾自己的本來面
目。這種外圓內方、形神分離的狀態無疑
是一種難熬的精神折磨,但久而久之也許
會形成某種心理定式,使他本人漸漸由麻
木而適應,也使周圍的人由習慣而認可,
這樣他就有可能擁有一小塊可供生存的社
會空間。武林中人大多心高氣傲,不甘居

於人下，倘若他們中有人長期廁身於販夫走卒、貧民流丐之間，默默無聞以終老，則其定力和修為也實在是非同一般。

俠隱人物一般都不願為官方效力，也很少參加秘密會社，因為他們高傲慣了，自由放任慣了，不願受到什麼約束。他們也不屑在江湖上現身。俠隱人物不僅是秘密會社和江湖群落的游離分子，同時也是整個社會的游離分子。他們永遠是孤獨者，永遠是遊蕩於社會人群之外的一群孤魂野鬼。

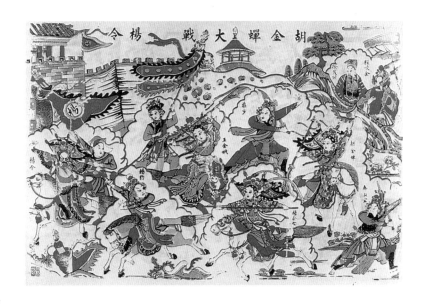

圖 165 胡金蟬大戰楊令

年畫 清 河北武強

繪胡金蟬、王金娥、梅令女三女將騎馬大戰楊令（林）、楊豹。秦瓊、柴少（紹）步行助戰，後有徐茂公、程咬金據山觀戰。事見鼓詞《大破孟州》。

七·武術與秘密社會

　　"秘密社會"的含義非常寬泛，它不僅包括許多流傳在民間的秘密宗教，如白蓮教、八卦教、天理教、茶門教、黃天道、一貫道、皈一道等，而且包括形形色色的江湖會黨，如青（慶）幫、紅（洪）幫、天地會、三點會、三合會、哥老會、大刀會、小刀會、紅槍會、江湖團等。清朝是中國封建社會的最後一個朝代，也是中國秘密社會的鼎盛時期，僅官方發現的秘密教門會黨就多達 110 個，活動於除西藏以外的全國各省。

政治腐敗和社會不公是產生秘密社會的溫床，貧窮和愚昧是秘密社會的催生劑，巫文化和神靈崇拜是秘密社會的激活素，而廣袤的鄉野山林則為秘密社會提供了足夠的生存空間和迴旋餘地。中國秘密社會植根於農村，其基本成員來自農民和手工業者，其鬥爭矛頭指向統治階層，曾多次發動武裝暴動。清代中期以後，一些教門會黨逐漸由農村向城市滲透，壟斷水陸航運，把持賭場妓院，成為一股不可小視的政治經濟勢力。由晚清而民國，一些秘密教門會黨逐步浮出水面，從秘密轉向半公開，乃至招搖過市，橫行一方，往往為官府或其它政治勢力所利用，淪為社會公害。20 世紀 50 年代初，中華人民共和國政府嚴令取締所有秘密社會的教門會黨。

秘密宗教和江湖會黨具有以下共同特徵：

一、偶像崇拜；

二、組織嚴密，規矩森嚴；

三、行事詭秘；

四、基本成員為社會下層百姓，文化層次甚低。

秘密宗教與江湖會黨之間的主要區別在於：

一 組織方式

秘密宗教憑宗教信仰傳教收徒，以師徒關係為組織紐帶；江湖會黨多以歃血為盟的形式聚義結拜，以"忠信"信條和結拜兄弟為組織紐帶。也就是說，秘密宗教的組織方式大致為縱向，以師徒關係為主；江湖會黨的組織方式大致為橫向，以兄弟關係為主，但江湖會黨內也往往採取收徒方式，與結拜兄弟並行不悖。

二 偶像崇拜

秘密宗教所崇拜的多是釋道兩教中的神仙，如彌勒佛、無生老母、混元老祖等；江湖會黨所崇拜的多是被神化的

歷史人物，如劉備、關羽、張飛、萬雲龍等。

中國武術界歷來與秘密社會頗有淵源。這固然與中國武術思想中的巫文化因素有關，而更重要的是因為中國武林人士的抗暴意識和武功在歷史上的特殊作用，使得秘密社會的首領人物要着意籠絡吸納武林人士，讓他們為秘密社會效力。而秘密社會的許多組織，特別是江湖會黨，一向以忠信義氣相標榜，又具備比較明顯的抗暴傾向，這樣就容易與武林人士一拍即合。有些江湖會黨索性將創始者假託於某些武林高手，一則藉以自重，提升號召力和凝聚力，二則藉以宣傳某種政治主張。中國武術向來有"南拳（南拳拳系）、北腿（少林拳系）、東槍（以楊家梨花槍為代表）、西棍（以昆吾棍為代表）"之說，其中"南拳"、"北腿"、"東槍"三種都與秘密社會有些瓜葛。

洪門海底與南拳

天地會是中國自 18 世紀以來規模最大、延續時間最長的一個秘密會黨，以"拜天為父，拜地為母"而得名。它對外稱天地會，對內稱"洪門"。天地會的宗旨是"反清復明"，擁戴朱明後裔朱洪竹（又作"朱洪竺"、"朱洪祝"或"朱洪英"，是個傳說中的人物），宣揚"四海九州盡姓洪"，暗示"洪武"（明太祖朱元璋的開國年號），隱寓復興大明之意。三合會、三點會是天地會的別名，而哥老會、青幫、紅幫、清水會、匕首會、雙刀會、缽子會、告化會、小紅旗會、小刀會、劍仔會、致公堂等，都是天地會的支派。

所謂洪門"海底"，是指有關洪門起源、組織系統及其聯絡暗號的完整資料。"海"，當為形容其博大無邊，因為江湖隱語中"海"即"大"的意思；"底"則形容其深藏不露，大概也含有"根底"、"老底"之意。海底歷來被洪門中人視為絕密，向不外傳。從乾隆三十三年（公元 1768 年）起，各地天地會眾不斷起事造反，官方陸續繳獲了一批天地會文件，南洋海外華僑

崇禎十三年李自成造反被
奪江山後走出西宮娘娘李
神妃起至伏華山懷胎後走
至雲南高溪廟生下小主蒙
工天庇佑又蒙萬家恩養
十六年六月初六日開封府
天水冲出有劉伯溫碑記

康熙年間有西魯番作乱康
熙主卧起榜文誰人征得西
魯番者封得萬代公侯甘肅
省有一位少林寺内有總兵
官掛起先鋒受了帥印是。

鈺銶的重二斤十三两印寫
囙山二字為記少林寺人等

圖166 天地會會簿扉頁 清嘉慶十六年（公元1811年）五月七日
文中有天地會起源的內容，此即洪門海底的一部分。

圖167 天地會"腰憑"（通行證） 發給會內普通成員。

圖168 天地會大"會證" 發給會內較有地位者。此"會證"與上圖"腰憑"均
為家後會堂所發。"家後"為天地會設在雲南、四川的第三房會堂名。

的天地會也曾被殖民當局破獲，於是深藏
不露的洪門海底才漸漸被外人知曉，成為
歷史學家的一個重要研究課題。

洪門海底與南拳究竟有什麼關係？這
要從海底中關於洪門起源的傳說談起。

洪門海底中關於洪門起源的說法不
一，但都與火燒福建少林寺（即所謂"南

少林寺"）有關。《西魯序》說，康熙甲午
年（公元1714年）時，西魯國來犯，無人
可敵，福建圃龍縣九蓮山少林寺128名僧
人挺身救國，三個月內蕩平西魯國，不受
爵賞，復歸少林。後以奸臣進讒，清廷派
重兵圍困，放火燒寺，眾僧中僅有蔡德
忠、方大洪、馬超興、胡德帝、李色開等

圖 169 上海青幫首領杜月笙（公元 1888—1951 年）

杜月笙為上海浦東人，1932 年在上海創立青幫“恆社”，任社長。屬青幫“悟”字輩，門徒極多，不乏黨政要員及社會名流，與黃金榮、張嘯林並稱上海青幫三大亨。卒於香港。此為逝世前不久所攝。

五人倖免於難。他們四處尋訪英雄豪傑，伺機復仇，遂以“反清復明”為號召，創立了洪門。

這個傳說顯然是洪門後人的杜撰。清朝時根本沒有什麼“西魯國”，當然也沒有“西魯國來犯”之事，更不會有福建少林寺僧眾受命遠征的史實。福建省也根本沒有什麼“圍龍縣”。“九蓮山”應為“九連山”，在廣西省連平縣境內，以“環通九縣”而得名。該山北鄰江西，而與福建相距甚遠。福建是否存在過一座“南少林寺”，至今尚無確鑿證據。只是

據武林中世代相傳，福建、廣東一帶流行的南拳，是由福建少林寺逃出的五位僧人分別傳出的，這五位僧人因此被尊為南拳“五祖”。

廣東南拳中最著名的有五大家，即洪、劉、蔡、李、莫，據傳最早均為南少林寺五僧所傳。另外，南枝拳相傳為南少林寺南枝先生所創，詠春拳相傳為南少林寺至善禪師傳入廣東。福建南拳中有少林拳、羅漢拳、少林二十八步、少林三進、少林硬三進等明顯屬於少林拳系的拳種。在福建流傳很廣的白鶴拳，據說是道光年間（公元 1821—1850 年）浙江女拳師方七娘在少林拳的基礎上參照仙鶴動作而創編的。方七娘婚後家庭失和，遂出家為尼，在福建永春縣傳授該拳法。此外，巫家拳相傳為福建人巫必達（公元 1751—1812 年）從南少林寺中學得，後傳於湖南湘潭劉、馮、李三家。流行於四川、湖北、臺灣的僧家拳據說也與福建少林寺有淵源關係。

中國武術中的南拳拳系主要由廣東、福建、湖北三省的拳種組成，而在傳說中，這三個省的許多拳種都源自福建少林

寺。另據《西魯序》所言，洪門長房蔡德忠的根據地在福建，洪門二房方大洪的根據地在廣東，洪門四房胡德帝的根據地在湖廣（今湖北、湖南兩省）。他們在上述各省廣設香堂，發展會眾，"以報少林寺火燒之仇"。

從洪門海底中，人們可以找到不少與少林寺以及刀兵武藝有關的暗語，例如洪門《回答書》中有這樣一段話：

武從何處學習？在少林寺學習。何藝為先？洪拳為先。有何為證？有詩為證：猛勇洪拳四海聞，出在少林寺內僧。普天之下歸洪姓，相扶明主定乾坤。

這是讚頌洪拳的。天地會認為，洪拳傳自福建少林寺，是洪門中最受推崇的拳術。洪拳位列廣東五大名拳之首，同時又被天地會推為會內諸家拳術之首，可見在天地會內十分普及。或者此處所說的"洪拳"泛指洪門中人所練之拳，並不專指廣東南拳中的洪拳，則此"洪拳"應包括南少林寺五僧所傳出的各種拳法。由此可以推測，福建少林寺——南拳——天地會三者之間存在着某種神秘的關係。

退一步講，即便南少林寺在歷史上不曾存在過，只是一個被天地會首領用來動員會眾、加強凝聚力的工具，但天地會在清代長達百餘年的廣泛活動當有助於推廣南拳，豐富和發展南拳拳系，而南拳的推廣和豐富又反過來增強了天地會自身的戰鬥力和凝聚力，二者互為促進。南拳拳系的形成和發展與天地會的反清大業緊密結合起來，而相傳二者又同源於南少林寺，可以説南拳與天地會是一根而二枝，一枝為格鬥兵刃之術，一枝為秘密政治組織，二者互為表裡，相輔相成。從清朝中期到清末這一個半世紀內，天地會獨自先後武裝起事數十次，波及粵、桂、閩、湘、黔、贛、蘇等廣大地域，另外還參加了三元里抗英、天平天國戰爭、義和團運動、辛亥革命等武裝鬥爭，嚴重動搖了清廷的統治基礎，會眾們的南拳武功在戰鬥中一定發揮了應有的作用。

義和團與神拳

一提到"神拳"，人們就會想起被歐

心的北少林拳系。

圖 170 持刀武士俑 西晉　湖南長沙出土

　　其實，在中國民間，很早就出現了一種以宗教信仰為紐帶、以巫風與習武相結合為特點的秘密會社。康熙五十六年（公元1717年），山東巡撫李樹德奏稱："因前任登鎮時，曾聞東省當年有稱白蓮教，或稱'一柱香'，以及天門、神拳等教，煽惑男婦，夜聚曉散，不惟有傷風化，抑且有害地方"（《康熙朝漢文硃批奏摺彙編》第七冊，第2539號，《山東巡撫李樹德奏報白蓮教教首李雪臣密圖起事已經拿獲摺》）。這大概是"神拳"一詞首次在歷史文獻中出現。可見至遲在18世紀初，神拳教已在山東一帶傳播。

洲人驚呼為"鐵拳"的義和團運動。拳術而冠以"神"名，説明它具有濃厚的巫化色彩和宗教意識。如果説天地會是18、19世紀活躍於江南地區、與南拳有密切關係的一個龐大的秘密會黨的話，那末義和團則是19、20世紀之交活躍於華北、東北廣大地區，主要以"神拳"形式出現的一場聲勢浩大的反帝愛國運動。義和團所練的拳術，多屬於以河南嵩山少林寺為核

清代 "抱柱壯舉" 之一

　　吳江某船工在蘇州寒山寺與和尚比武，一把抱起大殿兩圍粗的柱子，離石礎一尺多高，屋瓦震動，磚石齊鳴。該船工用左足把三尺高的石礎掃倒，置衣其下，又以右足將石礎扶正，再將柱子穩穩安放在石礎上，轉身呼鬥，聲若巨雷，群僧皆股慄膜拜。

　　　　　　　　　　——據《清稗類鈔·技勇類》

半個世紀之後，即乾隆三十一年（公元1766年），浙江鄞縣吳家山爆發了一次神拳暴動，以"滅清復明"為號召，但起事僅兩天就被清軍鎮壓下去。鄞縣位於天臺山麓，交通閉塞，經濟落後，民間宗教和秘密會社十分活躍。據說這一帶的神拳起源於一種名叫"舞仙童"的民間遊樂活動，似為一種迎神舞蹈，後被"遊蕩好事之徒""藉端附會，演為神拳"（《硃批檔·乾隆三十一年四月初四日熊學鵬摺》），以天臺山為中心，傳播浙江南北。神拳中增添了"舞仙童"中所沒有的武術成分，具有一定的技擊功能，把原來的迎神舞蹈改造成了一種亦拳亦舞、以練拳為主的新的活動形式。

此後，神拳在民間並沒有絕跡，而是時隱時現，若明若暗，而始終沒有形成統一的教名和教主，也理不出什麼傳乘譜系或師承關係。道光元年（公元1821年），官方在河南中牟破獲了又一起神拳謀反案。拳師劉順義原在中牟設場教拳。嘉慶十八年（公元1813年），中牟大旱，村民跳舞迎神求雨，劉順義乘機宣稱神道附身，將拳場改為神拳，宣揚"五魔下降，

圖171 義和團為攻打北京法國天主教堂發佈的告白

火水災劫"。

19世紀初，在川滇黔交界地區的流民中傳習着一種稱為"少林神打"的神拳，據說是"用清水一碗，焚燒檀香，口中念咒，以手指在水碗上畫符三道。頭二道符水吃下可治病治瘡，第三道符水吃下，即有神附體，自能舞弄拳棒，名為'少林神打'，男婦皆可學習"（《錄副檔·道光九

圖 172 天津 "坎" 字義和團總壇遺址
圖 173 義和團團員
圖 174 紅燈照成員

清代"抱柱壯舉"之二

樂平人俞大年,精運氣功,力大如虎。咸豐末,天下大亂,俞年二十餘,作僧裝,輾轉兵間。至安徽,道阻不得行,寓望江塔。某女道士聞俞名,欲校技,留拜帖於塔頂。俞遂至女道士所居之道觀,一手抱柱,一手置拜帖於柱隙,圍觀諸道皆咋舌。

——據《清稗類鈔‧技勇類》

年五月二十六日阮元摺》)。道光九年(公元1829年),少林神打在四川南川組織暴動,結果全軍覆沒。

到19世紀中葉,民族危機激化了本已尖銳的社會矛盾,天下更趨動亂,形形色色的教門會黨愈加活躍,不少教門與神拳互相融合,借助"神拳"提高號召力。在四川,少林神打遭鎮壓後改稱青蓮教,從青蓮教中又衍化出燈花教和紅燈教,二教中均有拳勇之術。紅燈教又名"陰操"、"神打"。青蓮教傳入北方後,又衍化出金丹道,設"文武合場"。文場吃齋行善,調心養性。武場稱"武聖門",演練拳術,並吸收了少林武功中的金鐘罩功夫,

宣稱"刀槍不入",當是對近代火器興起的一種反饋。

八卦教是清代北方地區流傳最廣的民間宗教系統,教中也有供神、唸咒、練武等活動,由河南人劉佐臣於康熙初年在山東單縣創立,其後衍變出若干支派,在山東、直隸(今河北省)一帶勢力很大。它的一些支派曾在道光中期起事造反。

光緒七年(公元1881年),直隸威縣道士張恩嶺創立白陽九宮教,教人降神過

圖175 義和團使用的兵器

圖 176 義和團 "守望相助" 旗

陰，演習拳棒。另有直隸朝陽鎮某佛塔住持創立神拳會，以 "八卦老母" 為護法之神，召集童女唸咒練拳。其咒語為：

天打天門開，地打地門開。要學神拳會，快請師符來。快馬神人騎，八卦老母來的急。急急如令。

這段咒語略經改動以後，便成了後來義和團最常用的咒語，可見這種神拳會已經十分接近義和團的神壇了。

上述白陽九宮教和神拳會都是從八卦教中衍化出來的支派。八卦教系統的降神術與武術相互融合的直接結果，是產生了義和團。

義和團是中國歷史上規模最大的神拳組織。義和團眾所演練的，有梅花拳、大洪拳、小洪拳、猴拳等，均屬於以嵩山少林寺為中心的北少林拳系。義和團的活動，除了燒香、吃符、唸咒、降神附體等巫術以外，還要練習 "踢腳甩手"、"跑架子"（走拳趟），可見這種神拳不僅是 "自行舞弄"，多少還要學點真功夫。各地義和團大多起源於拳會、刀會等民間武術

萇乃周以鼻斷人大臂

萇乃周，字洛臣，河南汜水人，師承四川某道人，善練氣，精技擊。有石工能隻手挽百鈞，以拳擊乃周腹，乃周腹縮，拳竟陷腹內不能出，痛而大號。乃周鼓腹，石工倒退丈餘，其臂已傷。某武士忌乃周，邀乃周飲，偽為獻酒，突以右拳擊其鼻端。乃周鼻端一聳，武士大臂已被擊斷。有牛觸人，眾退避莫敢當，乃周伸出一根食指放在牛前，牛觸之，額頭竟被洞穿。

——據《中州先哲傳》卷三二

"其法以銅盤貯水供神前，繞行呼‘飛’字不絕，自云習之四十八日即能飛行空際"（《義和團史料》上冊，第126頁）。又有所謂水上輕功，讓女孩"立水池之旁，師誦咒喃喃數周後，孩即步行水上"（《義和團》第一冊，第244頁）。這些都是故弄玄虛的無稽之談。

八國聯軍的大炮和步槍無情地粉碎了義和團"刀槍不入"的神話，中國武術界遭受了空前的浩劫。但是，武術中的巫術並

組織，其首領多是當地的著名拳師，均廣有徒眾。像趙三多是梅花門的，有弟子及再傳弟子兩千餘人。閻書勤是洪拳門的，有弟子數百人。他們的基幹隊伍均由自己門派的徒眾組成。

義和團運動極大地推動了武術的普及。當時，山東、直隸、山西、河南以及東北各地遍設拳壇，成千上萬的男女老幼着魔般地演練武藝，京津一帶尤為紅火，可謂中國武術史上空前的盛舉。但是，義和團的神拳也使本來就帶有迷信色彩的中國武術更加宗教化和神秘化，導致武功與巫術的合二而一。例如紅燈照少女練功，

圖 177 清軍作戰圖

明信片 清光緒三十一年（公元 1905 年）

正面加貼蟠龍郵票五枚，蓋有天津、上海、香港等地郵戳，並有8月13日德國到達戳。背面為手繪彩色清軍作戰圖，失敗一方似為義和團。

沒有因此而絕跡。直到20世紀40年代，北京還出現過一個叫"太極神教"的民間教門，教首名叫孫悟子。這個太極神教主要是演練所謂"神拳"，據說唸咒請神以後可不教自會，顯然是義和團的遺風了。即便跨入21世紀的今天，人們依然能夠從武術界和氣功界中不斷看到一點巫術的影子。

楊家梨花槍

槍，又名長矛，早在殷代就已成為普遍使用的長兵器。槍術在唐及五代時期發展較快。到了宋代，出現了多種技術流派，如東路槍法、河東槍法、張家槍法、朱家槍法，等等。當時最有名的是山東楊家的梨花槍法，時稱"東槍"。

明人戚繼光評價道：

> 夫長槍之法始於楊氏，謂之曰"梨花"，天下咸尚之。其妙在熟之而已。熟則心能忘手，手能忘槍，圓神而不滯。又莫貴於靜也。靜則心不妄動，而處之裕如，變幻莫測，神化無窮。後世鮮有得其奧者。蓋有之矣，或秘焉而不傳，傳之而失其真，是以行於世者皆沙家、馬家之法。蓋沙家竿子、馬家長槍各有其妙，而有長短之異。其用，惟楊家之法有虛實，有奇正，有虛虛實實，有奇奇正正。其進銳，其退速，其勢險，其節短，不動如山，動如雷震，故曰"二十年梨花槍，天下無敵手"，信其然乎！（《紀效新書》卷十《長槍總說》）

可見到了明代中期，楊家梨花槍已瀕臨失傳，武林中流行的是沙家槍法和馬家槍法。戚繼光本人是使槍名手，他對楊家梨花槍的高度評價決非虛譽。從上述引文中可以推測，戚繼光本人就通曉楊家梨花槍，並指出"楊家槍之弊"在於"身步齊

圖178 槍法二十四勢選二 明 戚繼光《紀效新書》卷十

進”，“單手一槍”。他的“槍法二十四
式”中就吸收了楊家槍法的精華，刪繁就
簡，去蕪存真，使之更適合戰陣之用。

關於楊家梨花槍的創始人，歷來有兩
種說法，一說是北宋初年名將楊業，一說
是南宋末年楊四娘。前者缺乏歷史依據，
恐是後人根據楊家將的故事而附會。後說
較為可信。

楊家梨花槍法崛起於山東江湖草莽之間。
南宋嘉定四年（公元1211年），山東
益都（今青州市）人楊安兒
在楊家堡聚兵起事。楊安兒
“少無賴，以鬻鞍材為
業”，後入草為盜，
被金國招安，累
官至防禦使。蒙
古兵南侵，楊安
兒奉命戍邊，卻
於中途逃回山
東，乘機舉兵，
攻州掠縣，山東大

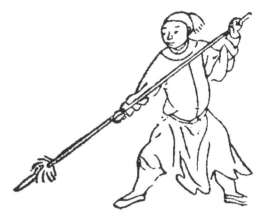

圖180 馬家槍二十四勢之一：蒼龍擺尾
清 吳殳《手臂錄》卷二

震。三年後，山東濰州（今濰坊市）人李
全起兵反金，擁眾數千人。李全是農家之
子，據說他“銳頭蜂目（尖頭小眼），權
譎，善下人，弓馬矯捷，能運鐵槍，人號
‘李鐵槍’”（《宋史紀事本末》卷八十七）。

嘉定八年（公元1215年），楊安兒被
金兵擊敗，墜海身亡，其妹楊四娘率餘部
轉戰各地，與李全相遇，結為夫妻。史稱
楊四娘“狡悍，善騎射”。一說楊四娘名
“小姐，年可二十，膂力過人，能馬上運雙
刀，所向披靡”。楊四娘在楊家堡與李全
大戰竟日，不分勝負。次日再戰，李全暗
藏鉤刀手於草叢之中，佯敗而走，楊四娘
緊追不捨，中伏被執，遂與李全成婚（見

圖179 陶武士俑
東晉 江蘇南京出土

《宋史軼事彙編》卷二十）。後一種說法更具傳奇色彩。

此後，楊四娘輔佐李全，縱橫山東，屢敗金兵，南宋王朝封李全為保寧軍節度使、京東路鎮撫副使。南宋寶慶二年（公元1226年），李全在青州被蒙古軍重兵圍困，援絕糧盡，遂率部投降，而後竟引兵攻打南宋，在揚州兵敗被殺。楊四娘感慨道：「二十年梨花槍，天下無敵手，今事勢已去，撐柱不行」（《宋史紀事本末》卷八十七）。遂獨自悄然北上，不知所終。

據史料推測，李全兵敗身亡時，楊四娘年紀大概是四十歲，而此時她說「梨花槍二十年無敵手」，可知楊四娘在與李全相遇之前，還是一位不到二十歲的少女，就已經武藝高強，罕逢對手，以一套梨花槍法揚名天下。以當年楊四娘的年紀閱歷，不可能獨創一套天下無敵的槍法。由此可以推測，楊家梨花槍在此之前有可能一直為楊家世代秘傳。直到楊安兒這一代起兵造反，楊四娘屢屢在戰陣廝殺，才使梨花槍名氣遠揚。有宋一代戰事頻仍，槍為主要兵器之一，槍術普及，流派眾多。經過二百多年的發展衍變，最後很有可能昇華出某套名冠一時的槍法。楊家梨花槍就是在這種歷史背景下出現的。

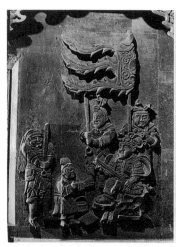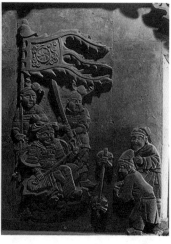

圖 181 人物故事 磚雕 金 山西稷山馬村金墓

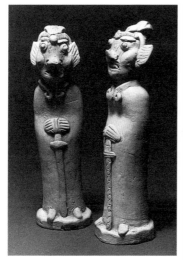

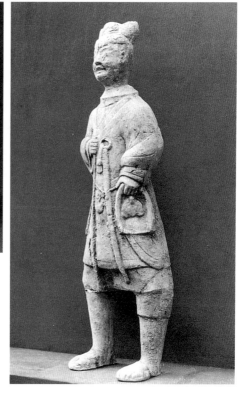

圖 182 武士俑 宋 安徽休寧出土
此為瓷俑。二俑面部極為誇張，風格古樸，頗有詭異之氣。

圖 183 部曲俑 東漢 四川新津出土
部曲是東漢地主莊園裡亦農亦兵的民丁。該俑佩環首大刀，左手執
箕，右手執鍤（鍤端已殘缺，僅留鍤柄），足穿草履。楊氏兄妹號令
楊家堡，其部眾地位類似部曲。

楊四娘出身綠林，起事後縱橫南北，逞雄一時，成為一代梟雄。綠林一道在江湖上被稱為“黑道”，行事詭秘，自成一體。且楊安兒、楊四娘當初據楊家堡自守，號令眾人，無人不從，其行為方式與秘密社會頗多相似，因此楊家梨花槍與秘密社會多少有些關係。在中國歷史上，江湖與秘密社會從來就是混為一體，你中有我，我中有你，很難截然分開。一般來說，“江湖”多指單獨行動的個體，“秘密社會”指有統一組織的隱蔽群體，本書依此將楊家梨花槍列入本章。

八·武術與文學影視

　　武術是中國的"國粹"，而與武術緊緊聯繫在一起的，是中國人那種揮之不去的"俠客情結"。從先秦到民國，悠悠兩千餘年，有關俠客的傳聞史不絕書，由此形成了一種特殊的文化形態，即"俠文化"，其核心是俠客的行俠仗義行為，而俠客情結正是產生俠文化的社會心理基礎。

所謂"物不平則鳴",社會不平是"以武犯禁"的根本原因,也是織就中國人俠客情結的歷史根源,誠如《水滸傳》所言:"禪杖打開危險路,戒刀殺盡不平人。"在中國人的俠客情結中,還蘊含着一個執着的心理祈求,那就是對那種巨大人格力量的嚮往。文化史研究證明,在一個民族的歷史發展進程中,該民族最缺失的某種群體性品格,往往成為該民族多數個體持久的精神追求。而在中國,最缺失的就是那種不含奴顏和媚骨的健全人格。"俠客情結"基本上屬於民間文化的範疇,它是下層百姓對現存秩序的幻想中的反抗,也是下層百姓幻想中的完美英雄人格的嚮往。

俠客情結在文化形態領域的集中體現是武俠小說的長盛不衰。

人們愛讀武俠小說,其着眼點並不在於那種種匪夷所思的絕世武功,而在於書中人物那種豪雄坦蕩、敢作敢為、一諾千金、萬死不辭的巨大人格魅力。

在作家的筆下,那些俠客們仗劍邀遊天下,放浪形骸,天馬行空,徜徉於世俗之外,凌越於法律之上,白眼對公卿,袒褐罵王侯;或隱跡於荒山古寺,或出沒於酒樓歌榭,華宴豪飲,一擲千金;殺人越貨,直如尋常。美人與醇酒常伴,寒刃共明月交輝。他們頑強地與逆境抗爭,與命運搏擊,愛得熱烈,恨得真切,生也坦蕩,死也悲壯,向讀者展示了真正的瀟灑人生,真正的輝煌生命。人生如此,復有何憾?

俠客情結在詩文、戲曲領域也頗有反映,即以詩歌而言,如曹植的《白馬篇》、李白的《俠客行》、李頎的《別梁鍠》,一直到晚清金和的《蘭陵女兒行》,都是描寫高超武功和俠義行為的,至今傳誦不絕。迨至20世紀,電影和電視先後繁榮,武俠人物又堂而皇之地現身於銀幕熒屏。

當然,武俠作品並不是生活的真實,而是幻想的真實,換言之,即"真

實的幻想"。那是常人的美妙夢境，百姓的真心呼喚。在中國，武俠作品或許將成為民族的永恆童話，而俠客情結作為一種特殊的精神元素，也早已融入民族心理的歷史積澱，將成為我們民族心靈史上一種永久的追憶。

從唐人傳奇到《寶劍金釵》

司馬遷在《遊俠列傳》中記載了西漢初期為俠者二十餘人，其中對郭解的描述較為詳盡生動，其次是朱家、田仲、劇孟等人，其餘均為僅提及名字，未詳其生平事蹟。於是，郭解、朱家等人就成了中國歷史上最早出現在文人筆下的俠客形象。《遊俠列傳》中描述郭解的那一部分很像一篇完整的短篇小說，對後來的武俠小說起了某種奠基作用。但嚴格來說，《史記》屬於歷史傳記，還不能算是純粹的文學作品。此外，《遊俠列傳》着力渲染的是郭解們的俠義之道，而絲毫沒有提及他們自身的武功。從這一點來說，《遊俠列傳》與後來的武俠小說又有很大區別。

中國真正的武俠小說出現在唐代中晚期，均為短篇，史稱"唐人傳奇"，流傳至今的有十餘篇，其中的《紅線》、《聶隱娘》、《虯髯客傳》、《昆侖奴》均堪稱佳作。唐人傳奇為其後的武俠小說提供了一套寫作模式，例如，神出鬼沒、匪夷所思的神奇武功，俠義行為與神怪方術的相互結合，俠義之道與盡忠觀念的合二而一，佛教輪迴意識與道家羽化思想的相輔相成，等等，由此構成了中國古代武俠小說的基本特徵。到了宋代，話本大量湧現，短篇小說趨於繁榮，而武俠小說卻頗受冷落，值得一提的大概只有《楊溫攔路虎》一篇，但該篇文筆呆滯，形象乾癟，遠非上乘之作。這種情況與時代風氣有關。唐人恢宏銳進，盛行尚武之風，而宋人文弱柔靡，耽溺遊宴之樂。反映在文風上，唐人勁健鷹揚，富陽剛之氣；宋人柔媚麗密，多纖巧之態。儘管唐人傳奇大多出現在唐代中晚期，其時內憂外患，國勢已衰，但盛唐遺風流韻所及，典型不遠，其筆力之雄健，亦非自開國伊始便國力頹弱的宋人所可企及。

明初長篇小說《水滸傳》問世，標誌

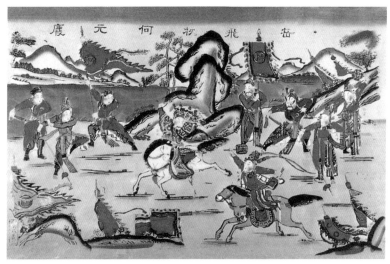

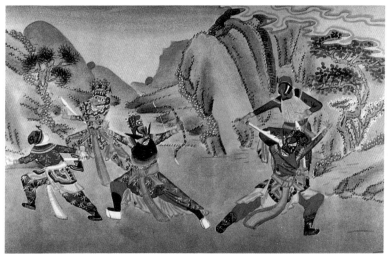

圖 184 岳飛收何元慶 年畫 清末 天津

何元慶佔山抗拒岳飛，兩次被擒，均被釋放。何元慶感愧，率眾投誠，共抗金兵。圖中持雙錘者為何元慶，正與岳飛交戰。事見《説岳全傳》。

圖 185 大戰鄧車 年畫 晚清 北京

取材於《三俠五義》。鄧車善鐵弓，人稱"神手大聖"，因庇護採花大盜花蝴蝶，與北俠歐陽春等大戰。

圖 186 《水滸葉子》插圖人物：插翅虎雷橫 明末 陳洪綬
圖 187 《水滸葉子》插圖人物：聖手書生蕭讓 明末 陳洪綬

着中國武俠小說走向成熟。行俠與武技的結合，對武技的工筆重彩的描繪，成為《水滸傳》的一大特色。《水滸傳》主題是“逼上梁山”，一直被認為是反映農民戰爭的代表作。然而小說中有關戰爭場面的描寫，大多平淡無奇，甚至有不少敗筆。平心而論，《水滸傳》乃是一代武林的輝煌長卷。梁山泊好漢們為了一個“義”字，縱橫江湖，攻州掠縣，幹出了多少驚天動地的大事。《水滸傳》把血性男兒之間的江湖義氣寫到極致，讓此後的所有作家望

之興歎。《水滸傳》的憾人之處在於對義氣的張揚，其傳神之筆則多是對打鬥場面的描繪。《水滸傳》之所以不朽，實得力於此。而梁山泊好漢們的主體，實際上是一幫遊民，鮮有務農者。

到了清初，先後出現了《水滸後傳》、《隋唐演義》、《說岳全傳》等長篇小說，它們都明顯受到《水滸傳》的影響。迨至晚清，長篇武俠小說再度繁榮，比較著名的有《兒女英雄傳》、《三俠五義》、《七俠五義》、《小五義》、《綠牡丹》等。另有《施公案》等“公案小說”，其中多有描寫俠客者。明清時期，短篇武俠小說也有發展，明末淩蒙初的《劉東山誇技順城門，十八兄奇蹤村酒肆》、清初蒲松齡的《俠女》可謂代表之作。誠如魯迅先生所言：“俠義小說之在清，正接宋人話本正脈，固平民文學歷七百年而再興者也。”（《中國小說發展史略》）。

民國時期，天下動亂不止，三十餘年間幾無寧日，而武俠小說卻畸形繁榮，出

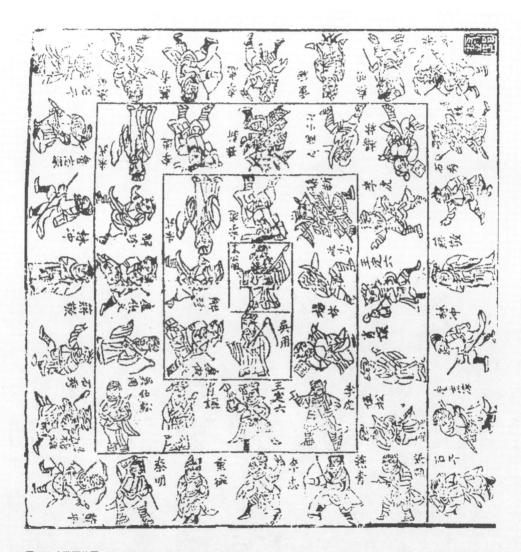

圖 188 水滸選仙圖 清初 四川成都

選仙圖以骰子比色，漸次上升，宋時已有。此圖刻印水滸人物 25 名，始於石千（時遷），終於宋公明，亦以骰子比色，勝者上升，先登至宋公明者贏。

版數量多達 665 部，遠遠超過了其它任何題材的小說數量。

民國時期的武俠小說大體可分為兩類，一類是專寫拳棒技擊，不涉亂力怪神、仙法妖術，以王度廬（公元 1909 — 1977 年）的《寶劍金釵》和宮白羽的《十二金錢鏢》為代表。另一類是在武技描寫中擠入了許多所謂 "神功"，多有劍仙鬥法、劍光千里取人首級之類的荒誕情節，以平江不肖生（向愷，公元 1890 — 1957 年）的《江湖奇俠傳》和還珠樓主（李壽民，公元 1902 — 1961 年）的《蜀山劍俠傳》為代表。當時又有所謂 "南派"、"北派" 之分，南派作家以向愷、顧明道（公元 1897 — 1944 年）為代表，多有虛幻之筆；北派作家以王度廬、宮白羽、李壽民、鄭證因為代表，其文風有實有虛，而多數偏於寫實。當武俠小說極一時之盛，漸趨末路時，有的作家又把武俠與秘密會黨結合起來，出現了所謂 "幫會小說"，

圖 189 吳學究說三阮撞籌　版畫　明　《忠義水滸全傳》插圖
圖 190 焦挺力勝黑旋風　版畫　明　《忠義水滸全傳》插圖
圖 191 醉打蔣門神　版畫　明　《忠義水滸全傳》插圖

圖 192 李逵奪魚　年畫　山東
圖 193 十字坡　年畫　清　安徽臨泉

如姚民哀的《四海群龍記》。

值得一提的是，鄭證因的《鷹爪王》分正續集，長達二百萬字，他另外還寫了十餘部與《鷹爪王》人物有關、情節相連的作品，構成了一組龐大的系列小說，開了武俠系列小說的先河。書中一些人物性格的設計，如老謀深算的"續命神醫"萬柳堂、遊戲三昧的燕趙雙俠、心狠手辣的"女屠戶"陸七娘等，另如顧明道在《荒江女俠》中對俠骨柔腸的描寫，都當對後來的新派武俠小說有所影響。

新派武俠小說：情濃於武

金庸出，而使中國武俠小說柳暗花明，臻於極致，中國文學也由此平添了一股陽剛之氣和柔媚之情，標誌着中國武俠小說跨入了一個新時代。

這似乎是一種歷史的機遇。進入20世紀50年代以後，由於政治方面的原因，武俠小說在中國大陸迅速銷聲匿跡，一些曾經紅極一時的作者從此從文壇消失。然而，正是在這個時候，金庸從地處海隅的香港悄然崛起，成為武俠文學的一面大旗。

圖 194 南霽雲

【日】岡田玉山等編繪《唐土名勝圖會》日本文化二年（公元1802年）刊
南霽雲，唐頓丘人，善騎射，從張巡守睢陽，拒安祿山兵。城陷被俘，不屈而死。梁羽生《大唐遊俠傳》曾有描寫。

這一代新人，從香港、臺灣站出來的，除了金庸以外，還有梁羽生、古龍、東方白、臥龍生等，另有一位僑居美國的蕭逸，他們構成了一個新的作家群體。他們的作品，被稱為"新派武俠小說"。

新派武俠小說既是成人的童話，又是當代的神話。它們繼承了《寶劍金釵》、

《十二金錢鏢》等優秀作品的藝術傳統，着力開掘人物的內心精神世界，努力塑造個性鮮明、血肉豐滿的藝術形象。同時，它們又借鑒了《江湖奇俠傳》、《蜀山劍俠傳》等作品的浪漫風格，借助山川景物，奇想疊出，使書中的不少人物既不缺乏正常人的七情六慾，又賦予他們以種種超神入化的武功，把他們塑造成亦神亦人、神人合一的藝術形象，呈現出近乎神幻小說的藝術意向。於是，新派武俠小說成了童話與神話的合二而一之作。在這些方面，新派武俠小說的確走出了自己的新路，無

愧於“新派”二字。

新派武俠小說實際上是言情與寫武的有機結合，形式上寫武，骨子裡寫情。中國古典小說中本來就有言情與寫武兩大流派，《紅樓夢》當屬言情的壓卷之作，《水滸傳》則是寫武的傳世之書。到了民國時期，一些作者已將上述兩大流派融為一體，像《寶劍金釵》就是以李慕白與俞秀蓮的愛情糾葛為主線，諸多武功描寫、打鬥場面都不過是從這條主線上派生出來的枝蔓。以情為主，以武為輔，寓情於武，情武交融，逐漸成為民國時期武俠小說的發展趨勢，頗受讀者歡迎。新派武俠小說又着意強化了這種趨勢，並借鑒西方文學和電影藝術的一些表現手法，把情寫得更濃，把武寫得更神，筆墨更加揮灑放任，所見更為酣暢淋漓。

圖 195 潯陽樓　年畫　天津楊柳青

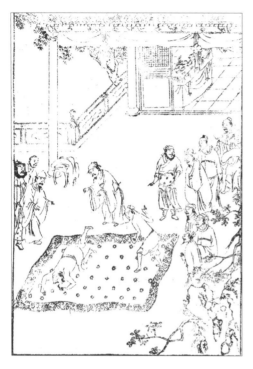

圖 196 燕青撲高俅 版畫 明 《忠義水滸全傳》插圖

新派武俠小說的諸多作家大都有各自的
藝術追求，形成了不同的鮮明風格。在他們
之中，金庸、梁羽生、古龍三人的功底最深
厚，影響也最大，而金庸無疑更勝一籌。

金庸筆下的武功，不僅"進乎於
藝"，而且"進乎於道"。像《書劍恩仇
錄》中陳家洛的百花錯拳，《連城訣》中
的唐詩劍法，《倚天屠龍記》中張三豐的

書法拳路，《射雕英雄傳》中黃藥師的落
英神劍掌，《神雕俠侶》中楊過的黯然銷
魂掌等等，均是把武技昇華到美妙的藝術
境界，又不乏哲學的思辨性，給人以回味
無窮的審美享受。金庸對人生境界的深層
開掘，以及他筆下一系列人物形象的成功
塑造，令其它作家相形見絀。

梁羽生寫有四十部作品，其代表作可
推《萍蹤俠影》、《白髮魔女傳》和《大
唐遊俠傳》。他的作品書卷氣頗濃，風格
古雅而富於韻味，不乏意境之美，亦有對
女性的出色描寫。梁羽生作品的缺陷，是
或失之於過實，或失之於矯情做作，雕琢

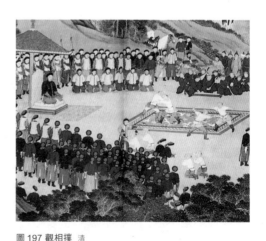

圖 197 觀相撲 清
此為《塞宴四事圖》局部，繪乾隆帝在承德避暑山莊大宴群臣，觀相
撲為樂。金庸《鹿鼎記》中曾描寫清廷善撲營跤手。

圖 198 **民國六運會蒙古族摔跤表演**　1935 年 10 月　上海
金庸《書劍恩仇錄》中曾描繪蒙古族摔跤高手。

圖 199 **蒙古族摔跤手**　1930 年 8 月

有餘而蘊味不厚，時而描寫頗為精彩，時而又略顯滑脫之態。

　　古龍（公元1936—1985年）走的是另外一條路子。他更多地借鑒了西方推理小說和暴露小說的表現手段，也經常借用電影的蒙太奇手法，較為"洋化"，比較迎合青少年讀者的口味。古龍寫了八十餘部作品，以《絕代雙驕》、《多情劍客無情劍》、《楚留香》、《陸小鳳傳奇》等最有影響。古龍文筆冷豔，風格神秘詭峭，冷色多而暖色少，淒苦多而歡愉少。他的作品，不乏對人生長旅的哲理思索和對人生經驗的深沉概括，也不乏精彩的片斷和生動的形象，但草率疏忽、行文平庸之處卻也屢屢可見，使得珠玉之光與稗莠之色並存，睿智與膚淺同在。他的作品純以奇詭取勝，人物性格缺乏發展變化，更缺乏歷史內涵與生命內涵。

　　據說，古龍本人生活甚不如意，長年孤獨，以酒為伴，只活了四十幾歲便不幸棄世。《多情劍客無情劍》中的那位名滿天下的"小李飛刀"李尋歡，人到四十，而孤苦如遊魂野鬼，日日借酒澆愁，可能就有作者自己的影子吧？

古龍撒手去了，他的作品，大概便是他內心大悲哀、大遺憾的隱秘注腳。也許，這將成為一個永遠的謎。在無盡的時間波濤的沖刷下，後人也許會漸漸淡忘這位不幸的孤獨者。但是，古龍畢竟是躍出歷史長河的一朵浪花，他畢竟在時間的長廊裡刻下了屬於自己的痕跡。他將自己濃重的孤獨感揮灑在世間，灑落在至少幾代讀者的心中，使人們在體味他的孤獨的同時，還會想起這位英年早逝的作家。論及此處，古龍也不弱於梁羽生了。

圖 200 宣宗射獵圖　明

圖繪宣德皇帝（公元 1426—1435 年在位）身着胡服，郊野射獵之情景。金庸小說《碧血劍》、《鹿鼎記》中的阿九、九難即為大明公主。

金庸小說

倘若說金庸的小說擁有上億的讀者，大概不算誇張。僅僅算中國大陸上讀過金庸小說的，恐怕就有這個數。在全世界的華人圈裡，幾乎沒有人不知道金庸的大名。

金庸小說的魅力，一是得力於作者對生命的參悟，二是得力於作者對歷史的洞鑒，三是得力於作品情節的巧妙設計，四是得力於駕馭語言的罕見功力。

以上四種因素，駕馭語言、設計情節是作家的基本功，凡在這兩個方面有些功底的，都可以寫出不壞的作品。但是，倘若缺少了對生命的參悟，缺少了對歷史的洞鑒，則其作品無論情節如何巧妙，語言如何優美，都會讓人感到既少了生命的力度，又少了歷史的深度，無論如何也夠不上一流水準。而金庸在感悟人生、透視歷史這兩方面確實有其獨到之處。上述四個因素的相互融合，才使得金庸作品毫光四射，傲然步入不朽之列。

金庸作品的主題是人格與命運的衝突。金庸筆下的主人公們始終在追求着兩

種境界，一種是武學的至境，一種是人生的至境。他們又無不是在追求武學至境的同時，逐漸參悟到人生的至境，而其生命的光輝又在卓越武功的輝映下顯得更加璀璨奪目。金庸的小說，既是人物的性格成長史，又是人物的武功修煉史，同時又是人物的人生磨難史。金庸特別善於設計濃重的悲劇氛圍，讓他筆下的英雄們在這種悲劇的籠罩下逐漸成長，去經歷人世間的種種磨難。蕭峰、張無忌、胡斐、楊過、陳家洛、袁承志、狄雲等，無不是懷着無法彌補的人生大缺陷，空有一身絕世武功，而壯志難酬，蹉跎歲月。

悲劇出英雄，這似乎是一個顛撲不破的真理。在中華民族的歷史上，從慘淡的烈火硝煙中湧現過多少英雄豪傑？金庸把握了這條歷史規律，把歷史的悲劇濃縮到他筆下的人物身上，故意使他們肩負着歷史與人生的雙重負荷蹣跚前行，由此高奏出一曲又一曲人格的讚歌。

寫情是金庸的一大優勢，也是其作品吸引讀者、攝人魂魄的真正原因。諸如楊過與小龍女的生死之戀，黃蓉與郭靖的少年之戀，郭襄對楊過的若明若暗、纏綿悱惻的傾慕之情，程靈素對胡斐的一往深情，胡一刀夫婦的生死與共，無不是天地之精光，人間之至情，讀來一波三折，令人迴腸盪氣。另如江南七俠的生死不渝，全真七子的聯手抗敵，武當諸俠的互相救援，其親密之情無異於骨肉手足，光明磊落，大義凜然，自有一股堂堂正正之氣噴薄而出，令人悠然神往。

寫兒女之情易，寫俠義之情難。然

圖 201 乾隆帝偕香妃戎裝出行圖 清 郎世寧

原題 "御苑春蒐圖"。作者郎世寧（公元 1688—1766 年）為意大利人，1715 年來華傳教，旋任宮廷畫家，傳世作品較多。金庸《書劍恩仇錄》寫有乾隆帝與香妃的故事。

圖 202 八旗兵習射 清末

圖 203 隕鐵劍 北京

隕鐵即隕石中所含之鐵，古稱"玄鐵"，實為鐵鎳合金。河北藁城曾出土以隕鐵打製的商代鐵刃銅鉞。該劍於近年鑄於浙江龍泉，長約100厘米，重達4公斤，寒光逼人，異常鋒利，其花紋為隕鐵所特有，曰"維斯特登圖案"。金庸小說《神雕俠侶》中楊過所用之"玄鐵重劍"即屬此類。

而，金庸不僅寫出了一連串攝人魂魄的愛情故事，更寫出了一連串催人淚下的俠義之舉。他在武俠小說的寫情之途上，同時登上了兩座高峰，使同時代的其它作家瞠然望乎其後。

金庸又極善於刻劃少女情懷。他在自己的全部作品中，至少塑造了三十個血肉豐滿、呼之欲出的少女形象，這是一項了不起的藝術成就。這些少女性格各異，但無不是情致深邈，疊經憂患。她們在驚濤駭浪般的人生搏擊中，不管最後是成功還是失敗，都能以各自那純真的情愫和頑強的抗爭贏得讀者的心，或激起共鳴，或引起同情，或令人感慨，或被人諒解。在這方面，金庸的文筆細膩而老到，時而含蓄，時而雄悍，時而如晴空游絲，時而若電閃雷鳴，真個是汪洋恣肆，逸興橫飛，顯示了一代大師的深湛藝術功力。

金庸十分熟悉中國的歷史和文化，他以歷史的深邃目光注視着過去，把對社會、對歷史的悟解融入作品，使筆下的人物既凝聚着歷史的豐厚積澱，又使讀者感受到現代人的一些氣息。在這方面，《鹿鼎記》最引人注目。

《鹿鼎記》的主人公韋小寶是"流氓政治"的化身。他從一個街頭無賴少年爬到公爵、大將軍的高位，就靠了兩件法寶，一件是"千穿萬穿，馬屁不穿"，一件是"瞞上不瞞下"。這兩件法寶實在是中國歷代官場政治中所向無敵的利器，百戰百勝的要訣。經金庸一語喝破，驚醒多少夢中人！

讀者從金庸作品中所看到的，遠遠不限於武功和打鬥，有心者從中體味到歷史興衰的緣由，體味到生命的價值，體味到世間許許多多難以言表的人生滋味。

金庸在作品中點燃了一朵又一朵生命的火焰，他們在書頁中跳動着，閃躍着，照出了那塵封的歷史，照出了那人心間的隱私，又何嘗照不出當世的一些東西？當讀者眼見那些生命的火焰漸漸遠去、漸漸

圖 204 《火燒紅蓮寺》（公元 1928—1930 年）劇照之一
圖 205 《火燒紅蓮寺》劇照之二

圖 206（左）影后胡蝶 1933 年

圖 207（右上）《火燒紅蓮寺》主角夏佩珍

圖為夏佩珍在上海明星公司《新西遊記》中飾演蜘蛛精。

圖 208（右下）《火燒紅蓮寺》主角胡蝶 1930 年

消逝之際，又未必不會掩卷而思吧？金庸為中國文學的長廊平添了一群鮮活的生命，他也把自己生命的很大一部分融入其中，使中國人不會忘記他的名字。

武打影視

20世紀初，電影業開始在中國大陸起步，上海迅速成為中國影業的大本營。在拍了一陣古裝片後，製片商們將目光轉向武俠題材。1928年5月，上海明星影片公司推出了中國第一部武俠片《火燒紅蓮寺》，由鄭正秋根據平江不肖生的《江湖奇俠傳》改編而成，張石川（公元1889—1953年）導演，胡蝶（公元1908—1989年）、鄭小秋、夏佩珍等人主演。上映後轟動一時，票房收入甚豐。明星影片公司乃一發而不可收，《火燒紅蓮寺》一續再續，拍到十八集之多。其它影片公司競相效仿，各種以"火燒"命名的武俠片蜂擁而出，如《火燒百花台》、《火燒青龍山》等，總數多達數百部，史稱"火燒片風潮"。

當時最有名的女俠演員是鄔麗珠。她自幼習武，又曾在精武體育會受過嚴格訓

圖 209 上海明星公司演職員合影　1934 年
前排右起第一人為夏佩珍，第三人為胡蝶。後排正中為導演張石川。

練，1925年走上銀幕後，專演武俠，成為上海月明影片公司的台柱演員，代表作為《關東大俠》（13集）、《女鏢師》（6集）、《惡鄰》等，其中《惡鄰》曾出口美國。鄔麗珠備受觀眾崇拜，被譽為"東方女俠"。而夏佩珍也因主演《火燒紅蓮寺》而一舉成名，聲望甚至一度超過影后胡蝶。另有江蘇宜興人范雪朋（原名姚雄飛，公元1908—1974年）、江蘇常州人徐琴芳也以飾演女俠出名。范雪朋為上海友聯影片公司主演《十三妹》、《紅俠》、《江湖情俠》等武俠片十餘部，徐琴芳為友聯公司主演《荒江女俠》13集，亦都成為紅極一時的女俠明星。當時還有一位名叫黃

耐霜（原名黃雲茵）的女演員以專演"天
上飛"的女俠而名揚海內外。她是北京
人，15歲走上銀幕，曾為昌明、月明、暨
南諸公司主演過《火燒平陽城》、《女鏢
師》、《江湖二十四俠》等武俠片。

當時，與上述女俠明星爭紅銀幕的，是
兩位"男俠"演員，他們都是上海人，又都
是魔術師，一位叫張慧沖（公元1897—1962
年），另一位叫查瑞龍。張慧沖於1922年步
入影界，專演武俠，為明星公司主演過《無
名英雄》、《田七郎》、《山東馬永貞》等

片，後自組慧沖影片公司，自導自演。1934
年棄影，專業魔術。查瑞龍小張慧沖六歲，
自幼習武，曾參與組織國育武術研究會，
1928年步入影壇，任明星影片公司武術部主
任，後在月明公司與鄔麗珠聯袂主演《關東
大俠》、《女鏢師》等，蜚聲國內及南洋一
帶。1932年放棄武俠片，與人組織藝華影業
公司。不久即息影，加入張慧沖的魔術武技
團，赴南洋一帶演出。

當時的武俠影片中，還夾雜着大量
的神怪鏡頭，因此被稱為"武俠神怪

圖210 《關東大俠》劇照
圖211 鄔麗珠在《關東大俠》中劇照 1930年

圖 212《猛龍過江》中的李小龍 1973 年

片"。20世紀30年代初，國民政府下令禁映此類影片，各影業公司紛紛轉向，武俠明星們也因此而轉換角色，有的從此退出影壇。

在沉寂四十年之後，武俠電影在香港突起狂潮，一代巨星李小龍（公元1940—1973年）征服了各種膚色的觀眾，讓全世界認識了"中國功夫"。

李小龍是一位武林高手。他原名李振藩，小龍是其藝名。他在13歲時拜入香港詠春拳名師葉問門下，後又向另一名師邵漢生學習羅漢拳和螳螂拳。18歲隻身赴美，入華盛頓州立大學哲學系，1965年在美國開辦了第一家中國武術館。1967年，他將自己具有獨創性的拳術命名為"截拳道"，豐富了中國的武術流派。

1971年，李小龍在香港以主演《唐山大兄》而一舉成名。其後，他又主演了《精武門》，並自編、自導、自演了《猛龍過江》和《龍爭虎鬥》。1973年7月20日，李小龍在香港拍攝《死亡遊戲》時猝然去世，官方公佈的死因是"急性腦水腫"。他的遺體被安葬在美國西雅圖的一處公墓中。

李小龍所飾演的都是大義凜然、誓死捍衛民族尊嚴的中國武林高手，他在劇中充分展示了自己的高超武功。特別是《猛龍過江》一片，擁有李小龍電影中最精彩的武打鏡頭，被視為截拳道的教學片，又是中國武術與空手道較量的典範之作。

李小龍去世五年之後，成龍從香港崛起。

成龍原名陳港生，1954年出生在香港，祖籍山東。他幼時家貧，從七歲起就入于占元戲班學習京劇，十年之後練得一身功夫，身手異常敏捷。十七歲時，他曾在李小龍電影裡當替身演員，後改名陳元龍，1976年改名成龍。

1978年，成龍主演《蛇形刁手》和《醉拳》，大獲成功，形成了自己的諧趣功夫片風格。1985年，他執導主演《警察故事》，進一步鞏固了功夫明星的地位。此後，成龍步入美國的好萊塢，以《紅番區》一炮打響，又接連執導主演了《巔峰時刻》、《飛龍再生》，成為好萊塢票房價值最高的華人明星。

成龍在拍攝時堅持不要替身，許多高難度危險動作都由他親自出演，他也因此而多次受傷。

1984年，成龍被日本推選為十大外國明星中的首席明星和最佳外國歌星。

成龍在香港走紅後不久，中國大陸也出現了一位武打明星——李連杰。

李連杰是北京人，自幼習武，從1974年到1978年連獲五屆全國武術冠軍，多次隨團出國表演。1982年，香港中原電影公司推出影片《少林寺》。該片在中國內地拍攝，19歲的李連杰擔當主角，主要演員均為全國各地的武林高手，不乏單項全國武術冠軍，片中牧羊女一角由河南戲曲學校豫劇刀馬旦丁嵐擔任。《少林寺》向觀眾展示了真正的中國功夫，一經上映，立刻轟動海內外，不僅在香港創造了功夫片票房收入記錄，而且在亞洲各國及歐美激起了巨大反響，直接引發了全球爭學中國功夫的高潮。李連杰現已

成功進入美國好萊塢影圈，成為繼成龍之後的又一位中國功夫明星。

1983年，中國大陸又推出了《武林志》、《武當》兩部武打影片。《武林志》由北京武術隊教練吳彬主演，《武當》由全國武術冠軍趙長軍主演，均受到好評。

2001年，由台灣導演李安執導的《臥虎藏龍》榮膺第73屆奧斯卡金像獎十項提名，而最終獲得最佳外語片、攝影、電影配樂、美術指導四項大獎，在美國創造了1.28億美元的票房記錄，名列在美放映的所有外語片之首。該片係根據王度廬的同名武俠小說改編而成，由周潤發、楊紫瓊、章子怡、張震主演。

在武打電視劇方面，香港也是始作俑者。金庸等人的小說有不少被拍成長篇電視劇，有的甚至有多種版本（如《射雕英雄傳》）。中國大陸也將《笑傲江湖》等拍成電視劇，均有較高的收視率。但在諸多電視劇擔當主角的演員幾乎都不會武功，全靠特技動作支撐武打場面，給人以虛假之感，這已經成了武打電視劇的通病。另外，金庸的一些小說被改編成電視劇以後，人物、情節與原著相去甚遠，原著的歷史文化內涵被高度稀釋，演員亦不甚出色，這些都使電視劇減色不少。

九・歷史與未來

中國武術是在激烈殘酷的個體對抗中逐漸發展完善的。它滲透了古人的智慧,浸潤着歷史的血光。中國武術經受了無數次考驗,也坦然應對過外來武功的挑戰。在歷史上,中國武術至少經歷過兩次大挑戰:第一次是在16世紀,即明朝中期,對手是入侵的日本武士;第二次是在20世紀初期,對手除日本武士外,又增加了歐美拳師。這兩次大挑戰,都以中國武術的勝利而告終,但同時也使我們看到了別人的長處,發現了自己的不足。

　　從20世紀80年代起，中國武術正經歷着第三次大挑戰。如果說第一次應戰，我們是為反抗侵略而戰；第二次應戰，我們是為一雪"東亞病夫"之恥而戰；那麼，第三次應戰則是在公平友好氣氛中的正常體育比賽，它已經消解了歷史的重負，而被列入競技體育的範疇。

　　由於中國武術正在迅速走向世界，中外交流頻繁，外人來華學藝者絡繹不絕，更有一些中國高手移居海外，廣收弟子，所以中國武術的一些套路、技法、功法已無秘密可言。像日本人，他們不僅大批來華學藝，攝製了中國不少名師的演拳錄像，而且大量翻譯出版了中國的武術書籍，認真研究中國的拳術流派。某些日本拳師的水平，特別是太極拳水平，已堪與中國名手相抗衡。

　　反觀中國武術，從20世紀50年代到80年代初，我們輕"武"而重"舞"，過於追求觀賞效果，忽略其技擊實戰功能，在"舞"的方面走得太遠，又加上一些政治運動，特別是長達十年的"文化大革命"，干擾了武術運動的健康發展。在那一時期，人家在天天實戰，我們在年年表演；人家在實戰中下功夫，我們在架式上動腦筋；人家是"練為戰"，我們是"練為看"。這樣折騰了二三十年，一旦面臨實戰，心中未免底氣不足。好在中國武術底蘊豐厚，自有一套師徒傳承、口傳身授的生命維繫模式，所以民間武術倒是一直走着"練為戰"的路子，各拳派的根系也都深植於平民百姓之中，它們的生命力在山野草莽間依然蓬勃旺盛，而有別於官方提倡的"滿片花草"。武術的真諦在民間，也正是民間保存延續了真正的武術血脈。因此，到了20世紀80年代後期，中國武術一旦面臨全世界的挑戰時，那些來自民間的年輕選手們倒也坦然應對，繼續捍衛着中國武術的尊嚴。

鐵棍對長刀：少林派武僧與日本武士的較量

　　這場鐵棍對長刀的較量，發生在四百多年前的東南沿海，那是一場侵略與反侵略的生死之搏。直接指揮這場反侵略戰爭並立下了不朽功勳的，是當時的兩位武學大師——戚繼光和俞大猷。在這場反侵略戰爭中擔任主力兵團的，是戚繼光指揮的"戚家軍"和俞大猷指揮的"俞家軍"。而在戰場上屢屢衝鋒陷陣的，卻是一群自願報國的少林派武僧。說他們是"少林派武僧"，是因為他們並不是嵩山少林寺的僧人，但所練武功卻屬於少林一派。

　　當時正值明朝嘉靖年間（公元1522—1566年），大批日本武士結夥侵擾我東南沿海一帶，史稱"倭寇"。他們勾結中國海盜，"連艦數百，蔽海而至"（《明史》卷三二二）。這些日本武士武藝嫻熟，極為兇悍殘忍，或數百一夥，或數千一支，攻州略府，燒殺搶掠，"縱橫來往，如入無人之境"（《松江府志》，嘉慶二十二年刊，卷三十五），蘇、浙、閩、粵諸省備受蹂躪。明朝調兵遣將，前後歷時近百

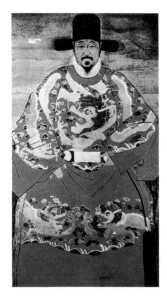

圖 213 戚繼光畫像

年，才將倭寇依次蕩平。

　　日本武士慣使長刀，人稱"倭刀"，刀身細長，分量較重，厚脊薄刃，極為鋒利，刀身末端略向上翹起，使用時雙手握柄，刀大勢沈，尤利於劈殺。也有些日本武士善用雙刀，交戰時滾舞而前。經過幾次交戰，戚繼光發現，"及短兵相接，刀法迴不如倭"（《練兵實紀雜集》卷二《儲練通論》）。也就是說，當時中國士兵的刀法不如倭寇。戚繼光及時創新戰法，在軍中亦配備長刀，並訓練士兵使用狼筅、鑱鈀、大棒、長槍等長兵器，再加上火槍、

圖214 狼筅用法　明 戚繼光《紀效新書》卷十一
圖215 藤牌用法　明 戚繼光《紀效新書》卷十一
圖216 棍術對練　明 戚繼光《紀效新書》卷十一

弓弩、火箭、藤牌等，實施混合編隊，使倭寇“刀不可入”，取得了“百戰未有一挫”的輝煌戰績。

不過，戚繼光、俞大猷等人指揮的主力兵團畢竟是大軍廝殺，與一對一的武林打鬥大不相同。戚繼光認為，在兩軍對壘的情況下，士兵不必學到十分武藝，只要學得一二分就可以打勝仗。但是，“無奈每見賊時，死生呼吸所繫，面黃口乾，手忙腳亂，平日所學射法、打法盡都忘了，只有互相亂打，已為好漢。如用得平時一分武藝出，無有不勝；用得二分，出一可敵五；用得五分，出則無敵矣！”(《練兵實紀雜集》卷二《儲練通論》) 所以，這種千軍萬馬的混戰還不能視為雙方武功的真正較量。而當時中日武功的直接較量，則是少林派武僧與日本武士的面對面格鬥。

據史料記載，嘉靖三十二年（公元1553年），倭寇大舉進犯南匯（今屬上海市），明都司（高級武職，大約相當於軍區司令）韓璽指揮各路明軍奮起迎戰，少林派僧兵勇任先鋒。當時，倭寇大隊洶湧撲來，為首一人狀若巨人，身着紅衣，舞雙刀而進，勢不可當。領兵僧月空令智囊

圖217 盾舞 剪紙（窗花）晚清 山東蓬萊
又名"藤牌舞"，相傳原為戚繼光練兵所創，後由戚家軍退伍將士帶回戚氏故鄉蓬萊，演變成一種民間舞蹈，一直流傳到清朝。

出戰。只見智囊神色從容，忽然提鐵棍躍到紅衣倭身左，擊落其左手刀，又轉身躍至紅衣倭身右，擊落其右手刀，順勢一棍，將紅衣倭當場擊斃。倭寇氣焰頓挫，"群賊皆跪乞命，或潰敗走"（《吳淞甲乙倭變志》），明軍乘勢掩殺，大敗倭寇，斬首百餘級。這批少林派武僧來自山東，他們所用鐵棍長七尺，重達三十斤。其後，僧兵又多次參戰，掄棍如風，當者即仆，多有斬獲。但僧兵不諳兵法，鼓勇冒進，也曾數次遭到倭寇暗算，了心、徹堂、一峰、真元等三十餘人先後為國捐軀。

自願參加這場平倭戰爭的少林派僧兵先後有一百多人，儘管他們不是這場反侵略戰爭的主力，儘管少林派武僧也付出了沉重的代價，但少林派的鐵棍畢竟制服了

日本武士的長刀，使不可一世的日本武士們領教了中國武功的厲害，為中國武術史寫下了輝煌壯烈的一頁。那鐵棍奮起、撞擊長刀的鏗鏘之聲，顯示了中華武林誓抗

圖218 明代兵陣圖（局部） 明

圖 219 防守長城喜峰口的中國 29 軍大刀隊　1933 年

1933 年 3 月，日軍進犯長城各要隘，中國 29 軍奮起抗擊，大刀隊與敵浴血搏殺，屢屢重創日軍。原北京會友鏢局鏢師、三皇炮捶門名師李堯臣（公元 1876—1973 年）曾為該大刀隊創編 "無極刀" 刀法。

徒手搏擊：武林高手迎戰 "八國聯軍"

外侮、血戰到底的決心，值得武林後人們永遠懷念。

遙想四百多年前，數萬日本武士揮舞長刀，呼嘯而來，大有踏平中國東南沿海之勢，誰料想在中國軍民的合力圍殲下，到頭來一一成了異域之鬼。嘉靖四十四年（公元 1565 年）初冬，戚繼光與俞大猷率部會攻南澳島（今屬廣東省），全殲與倭寇勾結的山賊吳平所部近萬人，東南沿海的倭患就此平息。而在此之前，先後來犯的數萬倭寇幾乎悉數被殲，只有極少數僥倖逃回日本。

外人對中國武術的第一次大挑戰是鐵棍對長刀，在戰場上分出了高下；而第二次大挑戰則是徒手搏擊，大多在擂臺上見了輸贏。

清末民初，中國國勢頹弱，內憂外患接踵而至。在祖國備受欺凌的同時，中國人也被列強譏笑為 "東亞病夫"。跟隨在列強的炮艦和刺刀後面的，是一群挺胸疊肚、耀武揚威的洋人拳師、洋人大力士。當中國人在戰場上被擊敗之後，這群洋拳師打算在拳場上一逞威風，企圖證明被中國人視為 "國技" 的武術也同樣是不堪一擊，從精神上再向中國人深刺一刀。這群洋拳師以日本人居多，另有美、俄、英、德、意、奧、匈、挪等國拳師，可謂拳壇上的 "八國聯軍"。

面對洋人咄咄逼人的挑戰，中國武術界同仇敵愾，奮起應戰，為中國武林譜寫了一曲正氣歌。

外國搏擊界的這次挑戰，始於 19 世紀末，至 20 世紀 40 年代才告結束，前後延

圖 220 蔡龍雲先生（右）與本書作者合影 1998 年 4 月 北京

續達半個世紀之久。雙方的交戰地點，從中國的北京、天津、上海，一直打到日本的東京。這是一場地地道道的高手對高手的較量。

據不完全統計，當時的主要戰例有：

車永宏（公元 1833 — 1914 年，形意拳），勝日本人阪三太郎，1888年，天津；

霍元甲（公元 1869 — 1910 年，迷蹤拳），嚇走英國大力士奧皮音，1910 年，上海；一次擊敗日本上海柔道會會長等四人，使其皆骨折，1910 年，上海；

李書文（公元 1862 — 1934 年，八極拳），勝俄人馬洛托夫，1910 年，北京；勝日本人岡本，1918 年，瀋陽；

韓慕俠（公元 1867 — 1947 年，形意拳），勝俄人康泰爾，1918 年，北京；

王子平（公元 1881 — 1973 年，彈腿、查拳），勝俄人康泰爾，1918 年，北京；勝美國人阿拉曼、德國人柯芝麥，1919 年，青島；勝日本人佐藤，1919 年，濟南；

陳子正（公元 1878 — 1933 年，鷹爪拳），勝美國某人，1919 年，上海；勝英國某人，1922 年，新加坡；

孫祿堂（公元 1861 — 1932 年，太極拳），勝日本人板垣一雄，1922 年，北京；一次勝六名日本武士，1930 年，上海；

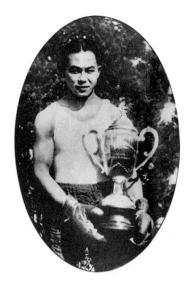

圖 221 郭慧德擊敗多國業餘拳手，獲上海拳擊比賽冠軍 1931 年

佟忠義（公元 1879 — 1963 年，六合拳），勝日本人山井一郎，1925 年，上海；

楊法武（生卒年不詳，跤術），連勝三名日本柔道高手，1930 年，東京；

吉萬山（公元 1903 — ？，少林拳），勝俄人傑力柴夫，1933 年，哈爾濱；

馬金鏢（公元 1881 — 1973 年，查拳），勝美國人麥克魯，20 世紀 30 年代，南京；

王薌齋（公元 1885 — 1963 年，意拳），勝匈牙利人英格，1928 年，上海；勝日本人八田一郎、澤井健一、渡邊、宇作美、日野，20 世紀 40 年代初，北京；

趙道新（意拳，王薌齋弟子），勝挪威人安德森，1930 年，上海；

李永宗（意拳，王薌齋弟子），勝意大利人詹姆斯，20 世紀 30 年代，北京；

李堯臣（公元 1876 — 1973 年，三皇炮捶），勝日本人武田西，20 世紀 30 年代末，北京；勝日本武士某，20 世紀 40 年代初，南京；

蔡龍雲（公元 1928 — ，華拳），勝俄人馬索洛夫，1943 年，上海；勝美國人魯索爾，1946 年，上海。

圖222 姜愛蘭在青島國術館落成典禮上表演劍術 1934 年 11 月 23 日

由於史料匱乏，現僅瞭解到當年王薌齋先生擊敗的三名外國拳師的技術級別和頭銜：匈牙利人英格曾獲世界最輕量級職業拳擊冠軍，當時任上海青年會拳擊教練；日本人八田一郎為柔道六段，曾於 1936 年代表日本參加第 11 屆奧運會的國際式摔跤比賽；日本人澤井健一當時為柔道五段、劍道四段，後從王薌齋學習意拳，在日本創立"太氣拳"。趙道新擊敗的挪威人安德森，當時任財政部長宋子文

圖 223 樂秀雲在青島國術館落成典禮上表演射箭
1934 年 11 月 23 日

的保鏢。李書文擊敗的日本人岡本，當時任張作霖東北軍的武術教官，其肩胛骨被擊碎。另有被馬金鏢擊敗的美國人麥克魯，當時擔任南京中央大學體育系主任。李堯臣擊敗的兩名日本人中，武田西是侵華日軍軍官，擅長柔道，並學過中國的八卦掌；另一位日本武士是日方特意從本國選拔的格鬥高手，專門來華打擂示威，不

料被李堯臣只一拳便打下擂臺。

歷史的啟示是有益的。如果我們把這次大較量總結一下，就會發現：

一、主戰場在中國本土；

二、外國拳師事前對中國武術不甚瞭解，估計過低；

三、最後戰勝外國拳師的幾乎都是當時中國武林的一流高手；

四、這批高手全是北方人，其中河北一省就有九人，而滄州人又佔了三名（李書文、王子平、佟忠義）。在這批北方高手中，少數民族又至少佔了三名：王子平、馬金鏢是回族，佟忠義是滿族；

五、根據對車永宏、霍元甲、李書文、韓慕俠、王子平、陳子正、孫祿堂、佟忠義、吉萬山、王薌齋等十位高手的統計，他們首次戰勝外籍拳師的平均年齡為45.3 歲，而孫祿堂在上海一次擊敗六名日本武士時，已經是 69 歲高齡的老人了；

六、這十六位高手的武功，有九人屬於少林拳系，五人屬於形意拳系，一人屬於太極拳系。

當時，來華的外國拳師幾乎個個目中無人，舉止傲慢輕率。1925年秋，日本一

批柔道高手在教練山井一郎率領下，在上海虹口的昆山公園擺下擂臺，其對聯上大書"拳打東亞無敵手，腳踢支那顯神威"，橫批是"所向披靡"，氣焰極為囂張。結果佟忠義僅用兩招就將山井一郎打得不能動彈，擂臺被砸。

　　1930年，我中央國術館館長張之江因病赴日就醫，由"神跤"楊法武等高手陪同。日方特意挑選數名柔道高手，向楊法武挑戰，日本天皇也專程前來觀戰。但日本人根本不知道中國跤術的厲害，都是剛一搭上手，就被撲通一聲摔翻在地，全場觀眾都看愣了。楊法武連勝三人，日本天皇中途拂袖而去。

圖225　三元里抗英所用之兵器

當時中國高手的一系列輝煌戰績，曾震驚了國際搏擊界，以致有"自霍元甲出，外人相戒不入我國門"的說法，但中國高手也曾因此而遭到外人的暗算，霍元甲就是一例。

　　1910年，日本人在上海設立柔道會，執意邀請霍元甲前去參觀。當時霍元甲已患咳喘之病，帶弟子劉振聲前往。誰知日本人在室內埋伏多名高手，欲圍擊霍元甲。霍元甲命劉振聲應戰，連敗二人。另三名日本高手直撲霍元甲，當即被全部擊倒，個個肋斷臂折。日本柔道會會長從後

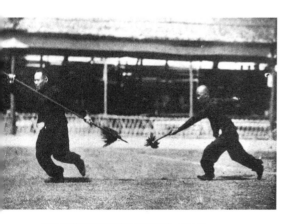

圖224　杭州國術比賽之槍術對練　1930年

圖 226 溥儀練拳 民國初年

清人以馬上得天下，故世代皇室皆注重弓馬拳跤，即便孱弱如廢帝溥儀者，也曾在故宮練拳。

偷襲，被摔到室外臺階下，右臂骨折。日本武士假裝敬佩，設酒宴款待，日本醫生秋野趁機邀請霍元甲到自己在上海開的醫院治病。霍元甲生性坦誠，未加懷疑。不料服過秋野藥的第二天，霍元甲即舌根僵硬，手足震顫，數天後竟猝然去世，享年僅 41 歲，而秋野即倉惶回國。1932 年 1 月，日軍悍然進犯上海，一進閘北區，立即搗毀霍元甲創辦的精武體育會（原名"精武體操學校"）總部，將會內珍藏的所

有武術典籍文物付之一炬。霍元甲次子霍東閣後來移居印度尼西亞，第二次世界大戰中印尼淪陷後，又以所謂"從事反日活動"遭日本憲兵隊逮捕。

已經開始的第三次大挑戰

挑戰是競爭的必然產物。

經過數十年的與世隔絕，從 20 世紀 80 年代起，中國武術在世界上的知名度迅速提高，甚至駸駸然凌駕於柔道、泰拳、跆拳道、拳擊等國際傳統搏擊項目之上。於是，中國武術也就順理成章地成了世界搏擊界的第一挑戰目標。用"眾矢之的"這個成語來形容，大概也並不過分。

從 20 世紀 50 年代開始，中國武術大體經歷了三個階段：

一、封閉階段，時間從 50 年代到 60 年代。在這一期間，中國武術界與國際搏擊界沒有交往，只有為數不多的幾個武術代表團曾隨同國家領導人出國表演過。

二、表演階段，時間從70年代初期到80年代中期。在這一階段，中國武術界頻繁派團到各大洲表演，使外國人從"亦武

亦舞"的角度領略到武術
的魅力,擴大了武術的影響。

　三、實戰階段,從 80 年代後期
起,外國搏擊界開始派人來華參加國際擂
臺賽或對抗賽。中國武林人士在出國訪問
時,也每每受到外國拳師的挑戰。中外搏
擊界的交往已經進入實戰階段。

　據有關資料介紹,中國武林人士出訪
時,在日本遭遇的挑戰次數最多,挑戰者
多是柔道或空手道高手;其次是在美國,
挑戰者多是拳擊手。前來中國挑戰的,也
以日本人居多。從整體戰績上看,無論是

圖 228 盧翠蘭在南京冬賑遊藝會上表演劍舞
1930 年 12 月

圖 227 醇親王奕譞(中)在北京南苑神機營

清同治二年(公元 1863 年)
奕譞挎腰刀。兩邊侍立的士兵,一持長矛,一扛火槍,為晚清軍隊的
標準裝備。

在中國本土,還是在國外,都是中國拳師
佔了上風。

　在歷史上,最早向中國武術挑戰的是
日本人,人數最多的挑戰者也來自日本。
今後很長一段時間,中國武術依然面臨着
類似的局面。

　中、日兩國是一衣帶水的近鄰,兩國
之間的文化交流已有上千年的歷史。日本
的空手道、柔道都曾深受中國武術的影
響,在國際搏擊界享有很高的聲譽。另
外,少林拳法和太極拳也正在日本普及,

已經造就出一批水平較高的拳師。日本民族還具有兩個特點，一是性格頑強，不服輸，不乏拼命精神；二是善於學習，取他人之長，補自己之短。因此，無論是就民族的傳統搏擊優勢，還是就對中國武術的瞭解，或者是就民族的性格氣質而言，日本人都是中國武術的最具威脅的挑戰者。近年來，日本方面曾多次組隊前來挑戰，均以失敗告終。2003年10月26日，日本搏擊高手再度組隊來福州參加中日對抗賽，結果以0:8告負。2003年11月23日，全部由全日本空手道冠軍組成的日本隊在北京以0:6敗於中國前衛體協隊，而在賽前，日方竟稱"中國武術不足掛齒"。同年12月7日，美國的四名世界職業自由搏擊冠軍來北京參加首屆世界散打王爭霸賽，均被中國選手擊敗，只得將國際自由搏擊聯合會（IKF）的金腰帶留在北京。

圖 229 京都紫禁城 年畫 清末 天津楊柳青

描繪農曆元旦，文武百官齊集宮門之外，候旨召見。佩刀侍衛分列門洞兩側，森然有序。

2004 年 6 月 26 日，中國隊在佛山以 5:0 擊敗日本極真空手道高手。2005 年 12 月 23 日，在廣州舉行的中國武術與世界職業空手道爭霸賽中，中國隊再次以 5:0 全勝由清一色俄羅斯高手組成的世界職業空手道隊。

泰拳素以兇狠著稱，而且泰拳師自身的抗擊打能力很強。據說號稱 "世界七大技擊高手" 之一的李小龍曾與泰國職業拳師交過手，並沒有佔到多少上風。近年來泰國方面也曾兩度組隊來華挑戰，均被擊敗。2003 年 8 月，中國選手遠征泰國，在曼谷再度擊敗泰國隊。

西洋拳師以力量沉雄著稱。迄今為止，中國的武林高手還從來沒有與世界現役拳王交手的記錄。有人認為，就拳法而言，中國武術與西洋拳法都沒有明顯的弱點，因此很難斷言孰優孰劣。從前，中國武林人士與西洋拳師交手時，都是要設法避開對方的重拳，先以敏捷身法與對方周旋，發揮步法靈、轉身快的長處，逼得對方露出破綻，再伺機進攻，以巧勝力。倘若硬拚拳力，恐怕西洋拳師的勝算倒會多些。

圖 230 秦王破陣樂
【日】高島千春繪　日本文政六年（公元 1823 年）抄繪本

搏擊是一項國際運動，世界上許多國家和民族都擁有自己的搏擊術，除了日本、泰國、韓國以外，像法國、希臘、俄羅斯、巴西、印度等不少國家，也都以搏擊術出名，特別是法國的腿擊術和印度的攻擊術，很早就享譽世界，其威力不可小視。

近年來，歐美搏擊界又出現了一種新趨勢，他們把柔道、空手道、跆拳道、泰

圖 231 周元理像 清 華冠

周元理（公元 1706 — 1782 年），字秉中，浙江仁和人，官至戶部尚書，關心民瘼，頗有政績。畫中三名隨從均攜弓箭，護衛周元理穿行於山林之中，似與遊獵有關。

拳和西洋拳的技法糅合在一起，銳意創新，在實戰中大顯神威。近幾屆世界性無護具自由搏擊大賽的輕級別冠軍多被法國人、荷蘭人、英國人奪走，而輕級別領域原來一直是泰國人的天下，泰國拳壇人士為此深感憂慮。

在第三次挑戰中，外國拳師大概再也不會像他們前輩那樣，犯下輕敵的錯誤。在他們之中，大多練的是自由搏擊，而且對中國武術頗有研究。從 20 世紀 80 年代開始，外國人來華攝製了大量錄像帶。他們不僅錄下了比賽的場面，而且錄下了名家的拳法、功法，這樣等於帶走了一大批"武術範本"。而這樣的"範本"，國內武術界也未必人人都有幸目睹。中國有句老話，叫做"以其人之道還治其人之身"，一些外國人正在把這句話付諸實踐。

榮譽只能說明過去，而不能說明現在，更不能說明未來。為了迎接第三次大挑戰，中國武術界已經做了很多工作，包括挖掘傳統套路功法，改進訓練方法，培養後備力量，制訂比賽規則，完善體育設

施，等等。然而，中國武術界的隱憂依然存在，還是那一句話："練為戰"，還是"練為看"。或者說，武術究竟姓"武"，還是姓"舞"。這個問題已經困擾我們幾十年了，而對於歐美或日本、泰國的搏擊界來說，這根本不是什麼問題，人家從一開始就是"練為戰"。好在由於外來的不斷挑戰，中國武術界已經不得不"練為戰"了。

　　群雄環伺，待機而搏。

　　居安思危，生生不已，中國武術界豈可高枕無憂？

圖 232 何學琛表演棍術
1935 年

圖 233 出征圖　彩色畫像磚　南朝　河南鄧縣出土

附錄：中國武術主要流派簡表

中國武術源遠流長，流派繁多，僅就拳種而論當不下數百種，而不少奇門拳術至今仍散匿民間，不為世人所知。20世紀80年代初，聽説河南雞公山有一種"狼拳"，為一老嫗秘傳，筆者曾親赴雞公山尋訪，拜訪了一位傳人，獲悉當地確有狼拳流傳。在甘肅省秦安縣的一個偏僻山村裡，流傳着一種名叫"殼子棍"的棍法，簡練實用，全村村民均習此棍。該棍法無文字記錄，全憑口傳身授，已在該村流傳了數代，練得最好的是一位務農兼拾破爛的高姓老人。直到2002年12月，經電視臺披露，殼子棍才為世人所知。類似的事例當不在少數。

所謂"武術流派"，是指某一拳種不僅擁有比較完備的拳械套路和功法，而且擁有自己的技擊理論，形成自己的獨特風格，這樣才稱得上"流派"。該簡表基本按此標準取捨，個別罕見拳種稍有例外。上文提到的"殼子棍"，雖然棍法獨特，但目前僅知有此一種棍法，未發現相應的拳法、功法，故無法稱之為"流派"，簡表中只得捨去。

由於年代久遠，又缺乏文字資料，許多流派的創始人和發源地已不可考；有些只有靠傳説來推測，而傳説又往往有多種，頗有自相矛盾之處，讓人很難確認。筆者或擇善而從，選取其一，或乾脆暫付闕如，似更穩妥一些。

筆者所據資料有限，所見更有限。此處列出180種，僅供參考。

序號	名稱	發源地	創始人	流傳地區	備註
1	少林拳	嵩山少林寺		全國	
2	武當拳	湖北武當山		湖北、江蘇、四川、浙江	
3	峨眉拳	四川峨眉山		四川	
4	南拳	福建南少林寺		福建、廣東、廣西、湖北、浙江、臺灣、香港	
5	太極拳	河南溫縣陳家溝	陳王廷	全國	
6	形意拳	山西永濟	姬際可	全國	又名"心意拳"、"心意六合拳"
7	八卦掌			全國	由董海川在北京傳出
8	苗拳			湖南、廣西苗族聚居區	
9	壯拳	廣西		廣西	
10	侗拳	湖南		廣西、湖南侗族聚居區	
11	瑤拳	廣西		廣西瑤族聚居區	
12	土拳	湖南		湖南西部土家族聚居區	
13	傣拳	雲南		雲南傣族聚居區	
14	畬族拳	福建		福建畬族聚居區	
15	拉祜拳	雲南		雲南拉祜族聚居區	
16	阿昌拳	雲南		雲南阿昌族聚居區	
17	德昂拳	雲南		雲南德昂族聚居區	
18	查拳	山東冠縣	查密爾	全國	
19	彈腿	山東龍潭寺，或河南譚家溝		全國	
20	回民七勢	河南開封朱仙鎮		河南、陝西	由河南穆、鄭兩姓在朱仙鎮傳出
21	護身拳	北京（？）		陝西寶雞	由李忠厚傳出
22	通臂拳	河北滄州		河北、陝西	
23	八極拳	嵩山少林寺		河北、陝西、北京、四川、台灣	由滄州孟村吳鍾傳出

序號	名稱	發源地	創始人	流傳地區	備註
24	八門拳	甘肅	陸道人	甘肅、青海	
25	八門䤡拳	甘肅臨夏	馬四爺 （綽號孝哥巴）	甘肅、青海、寧夏	
26	湯瓶拳			河南、陝西	由河南袁鳳儀傳出
27	孫氏太極拳	北京	孫祿堂	全國	
28	吳氏太極拳	北京	吳鑒泉	全國	
29	楊氏太極拳	北京	楊福魁	全國	
30	武氏太極拳	河北永年	武禹襄	全國	
31	螳螂拳	山東即墨	王朗（？）	山東、河北	
32	燕青拳	山東		全國	又名"秘蹤拳"， 由山東孫通傳出
33	攔手	河南		天津、上海	由河南鄭天興在天津傳出
34	地趟拳			全國	
35	四通錘	山東		山東	由山東黃縣馮立旺傳出
36	華拳	陝西華山	蔡泰、蔡剛	全國	由山東濟甯蔡氏傳出
37	孫臏拳	山東		山東	
38	文聖拳	山東	皋南國（？）	山東及江蘇北部	
39	洪拳門	嵩山少林寺		河南、山東、江蘇、安徽	
40	劈掛拳	河北鹽山， 或嵩山少林寺		河北	
41	梅花拳	嵩山少林寺		河北、山東、北京、河南	由李廷基、 李廷貴在河北武強傳出
42	翻子拳	河北高陽		河北、遼寧、甘肅、陝西	由高陽段氏傳出
43	綿掌	河北		河北、河南、四川、湖北	由羅從善傳出
44	短拳			河北、河南	又名"短打"
45	通背拳	山西洪洞		山西南部	
46	功力拳	山西榆次	榆次趙氏	全國	由趙蓮傳出， 又名"弓力拳"

序號	名稱	發源地	創始人	流傳地區	備註
47	分手拳			西北地區	又名"對手拳"
48	戳腳			河北、北京、瀋陽	由趙益燦在河北饒陽傳出
49	三皇功	北京	張長禎（1862—1945)	北京	又名"內八卦"
50	意拳	北京	王薌齋(1885—1963)	全國	曾名"大成拳"
51	清拳	北京潭柘寺		北京、河北	
52	順手拳	北京	黃寶亭(1870—1944)	北京	
53	三皇炮錘	嵩山少林寺		北京	
54	東鄉拳	安徽樅陽		安徽南部	
55	猷拳		曹登寅	安徽南部	
56	九華山拳	安徽九華山	何九天（九華老人)	安徽	
57	五童氣功拳	大別山天柱峰	吳道長	安徽南部	
58	常州南拳	江蘇常州		江蘇、上海	又名"武進南拳"
59	船拳	浙江湖州	陸炳	太湖周圍	
60	台州南拳	浙江天臺山	智顗	浙江	
61	溫州南拳	浙江溫州		浙江	
62	少林五祖拳	福建南少林寺		福建	
63	鶴拳	福建		福建、臺灣	
64	永春白鶴拳	福建永春	方七娘	福建	
65	連城拳	福建連城	黃思煥	福建	
66	犬法	福建福州		福建中部	又名"地龍經"、"狗法"
67	龍尊	福建南少林寺	林鐵珠	福建	
68	虎尊	福建永泰	李元珠	福建	
69	儒法	福建泉州		福建	
70	五祖鶴陽拳	福建晉江	蔡亦明	福建	
71	鄒家拳	福建		福建	
72	硬門拳	江西		江西	
73	字門拳	嵩山少林寺		江西、四川	

序號	名稱	發源地	創始人	流傳地區	備註
74	蛇拳	嵩山少林寺		浙江、四川	由德清胡某傳出
75	傘拳	嘉興太平寺	隱然和尚	浙江嘉興	原為嘉興陸氏家傳
76	內家拳	湖北武當山		浙江東部、四川	屬武當拳系
77	花拳	嵩山少林寺		北方地區	由江甯甘鳳池傳出
78	浦東拳	上海浦東		上海	
79	六合拳	嵩山少林寺		東北、河北、上海、四川	
80	岳氏連拳	嵩山少林寺（？）		河北、北京	又名"八翻手"、"子母拳"
81	岳門	山西		全國	
82	唐拳			武漢	又名"八卦唐拳"
83	岳家拳	湖北黃梅	岳飛	湖北黃梅、廣濟、蘄春	
84	黿牛拳	湖南平江	姚世月	湖南、湖北	
85	巫家拳	湖南	巫必達(1751—1812)	湖南	
86	太乙游龍拳	貴州貴陽	某道士	湖南	長沙余氏家傳
87	梅山拳	湖南新化		湖南	新化古稱梅山
88	自然門	四川（？）		湖南、杭州、福州	由四川徐矮師傳出
89	盛氏武功	湖南常德	盛學林	湖南	
90	喻家六合拳	四川蓬溪	喻應熊	四川	
91	坤門拳	四川峨眉山	李明月（法號玄空）	四川、安徽	
92	西涼掌	西北		西北	又名"陰陽掌"
93	高家拳	陝西三原	高占魁	陝西	
94	八寶拳	福建南少林寺	至善（？）	福建、廣西	
95	洪拳			廣東、廣西、福建、四川	
96	劉家拳	廣西合浦	劉青山	廣東、廣西	
97	莫家拳	廣東東莞	莫士達（？）	廣東、廣西	
98	蔡家拳	福建南少林寺	蔡福	廣東、廣西	
99	李家拳	廣東新會	李釋開	廣東、廣西	
100	詠春拳	福建	嚴詠春（嚴三娘）	福建、廣東、廣西	
101	蔡李佛拳	廣東新會	陳享（陳典英）	廣東、廣西	

序號	名稱	發源地	創始人	流傳地區	備註
102	龍行武術	黑龍江哈爾濱	劉志清(1881—1986)	全國	
103	楊家拳	山西繁峙		山西繁峙、代縣	繁峙楊氏祖傳
104	水滸拳			河南商丘	
105	孫門	四川	孫楚南	四川	
106	生門			四川	
107	僧門	嵩山少林寺		四川	
108	趙門	河北		四川	分"直隸"、"三原"兩派
109	杜門	四川成都	杜官印	四川	
110	洪門	嵩山少林寺		四川	
111	鴻志門			四川	由湖北傳入
112	會門	嵩山少林寺		四川	分為三派
113	化門	四川		四川	
114	鼉閉門			四川	由江西黃益川傳入
115	子午門	四川峨眉山	太空、神燈	四川	
116	方門	四川什邡	方順懿	四川	
117	向門	北京		四川萬縣	由北京鏢師向奎傳入
118	盤破門	河南		四川	由資中劉杠傳出
119	慧門			四川奉節	由河北深縣宋魯華傳入
120	智門			四川	由安徽鄧繼達傳入
121	于門			四川	
122	黃林派	四川		四川	
123	青城派	四川青城山		四川	
124	綠林派	四川		四川	
125	昆侖派	昆侖山（？）		山東、河北、四川	
126	余家拳	四川簡陽		四川	由簡陽余氏傳出
127	余門拳	四川宣漢	余有福	四川	
128	松溪內家拳	浙江寧波		浙江、四川	屬武當拳系
129	李家拳	四川威遠高嘴山		四川威遠	威遠李氏家傳

序號	名稱	發源地	創始人	流傳地區	備註
130	武當內家南拳	湖北武當山		四川	由武當道士彭瑛傳出，又名"子母南拳"
131	明海拳	四川萬縣	明海	四川	
132	梅氏拳	河南	梅氏老姑	四川	又名"九堆灰"
133	滿手拳			四川	
134	周家拳	四川江北	周玉峰	四川	
135	江河拳	河南開封		四川南充	由南充和尚孫福益傳出
136	蘇門拳	河南		四川	又名"蘇家教"，由河南蘇裁縫傳入
137	少林南拳	嵩山少林寺		四川	
138	聯門拳	四川開縣	王聯方	四川開縣、萬縣	
139	金家功	山西	金道人	四川	金道人原名姬一旺，祖籍山西
140	弦虎門	四川冕寧		四川冕寧、西昌	冕寧錢氏家傳
141	白眉拳	四川峨眉山	白眉道人	四川、廣東	
142	魚門拳	湖北咸寧		湖北	又名"六家藝"、"六合拳"
143	孔門拳	湖北大冶	胡鐵鏢	湖北、廣東	
144	俠拳	四川峨眉山		廣東、海南	
145	南枝拳	福建南少林寺	南枝	廣東	
146	刁家教	江西臨江		廣東	由廣東刁氏兄弟傳出
147	鴨形拳	天津	李恩貴	天津	
148	鷹爪拳	河北雄縣	劉仕俊	全國	
149	太虛拳	廣東新會	伍榮羽	廣東、香港、澳門	
150	長拳	河南或山東		全國	又名"太祖拳"
151	功家南派	湖北武當山	鄧鍾山	江蘇	
152	少林心意門	嵩山少林寺			寺內秘傳
153	萇家拳	河南滎陽	萇乃周	河南	
154	狼拳			河南雞公山	20世紀80年代由一老嫗秘傳
155	太和拳			青島	
156	趙堡架太極拳	河南溫縣趙堡	陳青萍	全國	又名"忽雷架"

序號	名稱	發源地	創始人	流傳地區	備註
157	和氏太極拳	河南溫縣趙堡	和兆元(1810—1890)	全國	
158	雞形拳	湖南永順	張海全	湖南永順	
159	猴拳	嵩山少林寺		全國	
160	炮拳	嵩山少林寺		全國	
161	醉拳	嵩山少林寺		全國	又名"醉八仙"
162	山西派形意	山西祁縣	戴龍邦	山西	
163	河北派形意	河北深縣	李洛能	全國	
164	河南派形意	河南洛陽	馬學禮	全國	
165	形意八卦掌	河北河間	張占魁（1864—1948）	河北、上海	
166	八虎拳			四川南江、綿陽	
167	黃鱔拳	四川安岳	陳西	安岳	
168	跛子拳	四川峨眉山		安岳	根據殘疾者動作編成，由峨眉山淨雲和尚傳出
169	關東拳	嵩山少林寺		河南	
170	五手拳	山東		青島	
171	五法八象	山西五臺山	薛顛（頁真子）	山西、安徽	傳人甚少
172	石頭拳	嵩山少林寺		安徽、江蘇	
173	緊八手			湖北	
174	節拳			北方地區	又名"捷拳"
175	八拳	湖南辰州	言先生	湖南	
176	少北拳			遼寧錦州、葫蘆島地區	
177	八法拳	山西大同	李德懋、宋世傑、李國華等	山西	清末創編
178	新武術	山東	集體創編		民國初年編成，由馬良署名
179	截拳道	香港	李小龍	香港	
180	敦煌拳			敦煌地區	20世紀末出現，根據敦煌壁畫創編

圖片目錄

後記

　　牡丹方謝，月季正開，值此仲春花季，寧靜假日，此書終於如期完稿。記得去秋某晨偶得一聯，曰"千里明月一江水，萬畝紅葉半山林"，彷彿可為此時心境寫照。

　　這是我寫武術的第五本書。從20世紀80年代起，我以業餘時間研究中國武術文化，先後出了四本書，其中前三本，即《中國武術與武林氣質》（1990年）、《中國武術》（1996年）和《中國拳》（1999年），均署以筆名"陸草"。直到寫《功夫——中國武術文化》（2002年）時，我才遵從母親生前勸諭，署上本名。當初，父親練拳，母親也練拳，簫聲拳形，亦真亦幻。此書署上本名，並選發父親松峰公所抄"太極拳分勢練習法"手跡一幀，以表示對父母的一點紀念。可憐父母坎坷一生，多遭磨難，今於冥冥之中，或許能聽到兒子的聲音吧！

　　以中國武術文化的博大精深，我寫的這些東西，恐怕只是一些皮毛，而且大抵屬於紙上談兵一類。於中國武學一道，歷來文人大多不屑或不能為之，武林中人又因文化素養等種種原因而難以為之，於是就留下了這麼一塊荒僻的研究空間。這或許是一種幸運，但我則以挑戰視之，盡力而為，而不敢稍存懈怠之心。

　　撫着那些六七十年，乃至百餘年前的發黃照片，頗有幾分感慨。山川依舊，時花猶新，而生命如風，歲月如川。書中選發我早年所抄拳譜及擒拿術的兩幀照片，也是想給自己的人生之旅多少留下一點痕跡。而依佛經言，難離諸法相者，當屬鈍根。且世事煙雲，人生如夢，鏡花水月，其名亦空，又何談痕跡？縱有痕跡，又當何如？遂賦詩自嘲曰："神馳八萬里，夢遊六十年。山雲自來去，明月印秋潭。"

　　是為後記。

　　　　2004年5月2日下午於鄭州一角之齋，時微風拂簾，窗外細雨如絲。
　　　　2006年1月21日上午改定，時瑞雪初霽。